홀리데이 인 뮤지엄

Holiday in
홀리데이
인
뮤지엄

한이준 지음

도슨트 한이준과 떠나는 명화 그리고 미술관 산책

Museum

《홀리데이 인 뮤지엄》은 마치 '보물지도' 같다. 저자의 생동감 넘치는 명화 이야기를 읽다 보면 하루빨리 그 작품을 보러 가고 싶어지는데, 놀랍게도 이 책은 그 명화를 볼 수 있는 미술관까지 안내하고 있으니 말이다! 한국에서 우리가 달려가서 보아야 할 미술관 목록과 정보는 이 한 권으로 채비 완료다. 어떤 예술가의 삶을 여행하고 싶은가? 얼른 목차를 펼쳐 자신이 여행하고 싶은 목적지를 콕 집어 떠나보기 바란다. 그리고 미술관으로 달려가기 전, 작은 가방에 이 책을 챙겨보자. 진정한 휴일이 시작되는 기분을 만끽할 수 있을 것이다.

— 이지현, '널 위한 문화예술' COO

2023년 여름, 취재차 방문한 〈다시 보다: 한국근현대미술전〉에서 처음 저자를 만났다. 50대 이상의 관람객들 앞에서 '쉽고 재미있는 해설이 어떤 것인지 보여주겠노라' 하는 것만 같던 당찬 표정의 그녀를 아직도 잊지 못한다. 발랄한 듯하나 가볍지 않았고, 익숙한 듯하나 새로웠던 스토리텔링에 미술관은 금세 '열공' 분위기로 후끈 달아올랐다.

복잡한 기교나 어려운 수식 없이 쉽고 담백한 해설을 좋아한다.

과한 제스처가 작품 감상에 방해가 되는 것처럼, 단어에 힘을 주어 '잘난 체'하는 느낌의 해설 역시 피곤하니까. 《홀리데이 인 뮤지엄》은 저자 특유의 '선 넘지 않는' 야무진 해설과 바삭바삭한 말투 그리고 여운으로 이끄는 호흡까지도 그대로 글로 옮겼다. 작품을 감상하기 전이라면 예술가의 일생을 상상하는 즐거움을, 작품을 감상한 후라면 글로 옮겨진 그림을 보는 재미가 제법 쏠쏠하다.

이 책은 비극적인 시대를 치열하게 살아낸 근현대 한국 화가들에 더해 시대와 예술 사이에서 끊임없이 고뇌했던 해외 화가들을 소개한다. 더불어 이들을 만나려면 어느 미술관으로 향해야 하는지, 이곳에서 무엇을 봐야 하는지까지 알려준다. 미술관으로 향하는 길, 들뜬 두근거림은 덤으로 얹어준다.

— 박근희, 조선일보 '아무튼, 주말' 등 여행 기자

내 작은 가방 속,
최소한의 미술 이야기

"혹시 미술 좋아하시나요?"

일상에서 마주치는 많은 분들에게 이 질문을 드립니다. 그때마다 돌아오는 대답은 대부분 "음… 근데 저 사실 미술은 잘 몰라요." 입니다. 그럼 질문을 바꿔볼게요.

"음악은 좋아하시나요?"

이 질문엔 한결 편안한 표정으로 "네."라고 많이 답하십니다. 그리고 자연스레 대화가 이어지죠. "저는 힙합 좋아해요. 재즈도 좋아하고요." "요즘 이런 곡 좋더라고요." 등 각자가 좋아하는 음악의 장르, 혹은 아티스트를 이야기합니다. 저는 미술도 마찬가지라고 생각하는데요.

결국 미술 전시를 보는 것도 나를 알아가고 취향을 알아가는 과정입니다. 공부하고 분석하며 감상하는 것도 좋지만 내가 좋은 게 좋은 것이죠! 여행을 떠날 때 듣는 음악을 템포, 멜로디, 가사를 분석하며 듣지 않는 것처럼 그저 내 눈에 즐거운 것으로 즐기면 됩니다. 그렇게 나만의 그림 플레이리스트를 만들어가는 거죠. 전시를 관람하다 시선을 붙잡는 그림을 만나면 하나둘 기록해두고 그렇게 취향을 찾아가면 됩니다.

저는 미술관에서 그림과 관람객을 연결하는 전시해설가입니다. 많이들 도슨트라고 불러주시는데요. 여러분에게 그림 소개팅을 주선하는 '주선자'라고 하면 이해가 쉬울까요? 관람객과 누구보다 가까운 곳에서 그림으로 소통하고 지내죠. 좋아하는 일을 본업으로 삼은 제게는 직업과 밀접한 취미가 하나 있는데요. 바로 미술관 '도장 깨기'입니다. 달력을 보고 일정이 비는 날이면 가보지 못했던 미술관, 혹은 가봤더니 너무 좋았던 곳을 또 방문하죠. 전시 N차 관람은 특기이고 미술관 도장 깨기는 제 취미이자 휴식인 셈입니다.

여러분은 취미가 무엇인가요? 이번 휴일에는 어떤 계획이 있나요? 반복되는 일상에 무료함을 느끼시나요? 그렇다면 정말 멋진 미술관으로 발걸음을 옮기는 건 어떨까요? 인기 많은 카페도 좋고 맛집도 좋지만, 장담컨대 여러 번 전시를 즐기다 보면 정말 뜻밖의 순간에 위로받는 기분을 느끼실 수 있을 겁니다.

전 직업 특성상 전국의 미술관을 다닙니다. 그러다 보니 정말 보석 같은 미술관을 만나는 순간들이 참 많았죠. 우리에게 알려지지 않아서 그렇지 매력적인 공간은 정말 전국 방방곡곡에 분포해 있습니다. 미술관 홍보대사를 자처하는 저이지만, 이런 저도 요새 들어 미술에 대한 관심이 높아지고 있다는 걸 느낍니다. 전시 관람을 즐기는 인원이 많아지고 있음을 몸소 체험 중이죠.

최근 '이건희 컬렉션'으로 대한민국이 떠들썩했습니다. 고故 이건희 삼성 회장이 개인 소장하던 미술품을 국가에 기증했는데 그 규모가 세계 10대 미술관에 버금간다고 해요. 사실 이 업에 몸담고 있던 저도 그 소장품 목록을 접하고는 깜짝 놀랐습니다. 이제 정말 비행기를 타지 않더라도 우리나라에서도, 국내외 내로라하는 명화들을 볼 수 있다고 생각했거든요. 이건희 컬렉션의 작품들은 현재도 국내 다양한 미술관, 박물관에서 기획전이 열리고 있어요.

그래서 '이왕 이렇게 된 거, 국내외 화가들의 그림, 그리고 그 작품과 연결 지을 수 있는 미술관을 소개해보자!' 했답니다. 그렇게 탄생한 것이 바로 《홀리데이 인 뮤지엄》이죠. 대대로 내려오는 비법 소스를 내놓는 심정으로 오랜 시간 모아둔 보석 같은 미술관 목록을 공개합니다.

날 좋은 날, 긴 연휴를 맞이했다면 저와 함께 미술관으로 떠나보시죠. 저희가 쉬는 날에도 미술관은 늘 열려 있으니까요! 《홀리데

이 인 뮤지엄》에 차마 싣지 못한 곳은 비밀노트에 수록해 두었습니다. 함께 둘러보기 좋은 미술관으로 소개한 열 곳을 모두 둘러보셨다면, 이제 비밀노트에 적힌 곳을 한 군데씩 들러보시기 바랍니다.

차례

2부. 해외 전시

1장. 르네 마그리트,
인생은 미스터리 영화의 한 장면이 아닐까

2장. 클로드 모네,
내 눈에 비친 오늘은 무엇과도 바꿀 수 없다

3장. 라울 뒤피,
언제나 삶에 미소 짓기를

4장. 폴 세잔,
끝도 없고 답도 없는 것이 인생이 아닐지

5장. 에드가 드가,
무엇이 고독한 도시인을 위로하나

제1부.
국내 전시

기진한 하루에도 선함과 진실함은
늘 곁에 있습니다

박수근

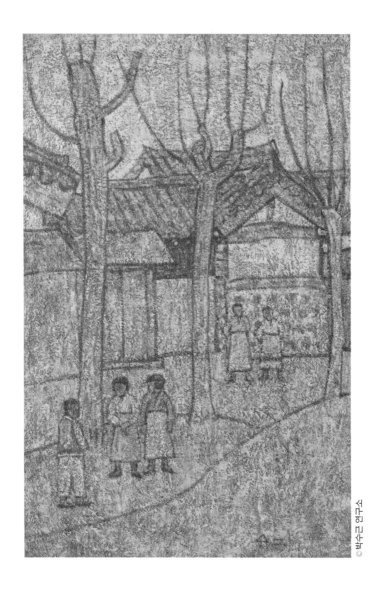

창신동 풍경 〈골목안〉
박수근, 1950년대 후반

전시를 보고 나서는 길이면 유독 발걸음을 붙잡는, 진한 기억으로 남는 작품이 있습니다. 작품에 담긴 이야기 혹은 숨은 의미가 마음을 끌어당기기도 하고 표현한 질감 또는 강렬한 이미지가 인상에 남기도 하죠. 저에게도 오랫동안 잊히지 않는 작품이 있는데요. 박수근의 〈골목안〉입니다.

이 작품은 2013년 국립현대미술관 덕수궁관에서 진행된 〈명화를 만나다: 한국근현대회화 100선〉에서 처음 만났습니다. 한창 도슨트를 꿈꾸며 여러 전시회를 찾아 공부하던 10년 전이었죠. 국립현대미술관에서 진행한 도슨트 교육 강의를 마치고 집으로 돌아가던 길, 〈골목안〉은 미술관 로비 앞 거대한 포스터에도 걸려 있던 작품

입니다. 포스터로 접한 〈골목안〉은 평범한 일상을 독특한 색감으로 표현했다고 느껴졌죠. 그런데 전시장에서 마주한 작품은 완전히 색다른 분위기로 시선을 붙잡았습니다. 마치 돌을 긁어낸 듯한 울퉁불퉁한 표면 때문이었죠. 어떤 재료를 사용했는지 알고 싶어 그림에 가까이 다가가면 다가갈수록 머릿속은 물음표로 가득 채워졌습니다. 그리고 바로 이 순간 '역시 그림은 눈으로 직접 봐야 하는구나.' 하며 미술에 한 걸음 더 빠지게 되었죠.

박수근의 작품은 알 수 없는 재료, 독특한 표현법이 상징입니다. 그래서 보는 이마다 각기 다른 재료를 떠올리죠. 누군가는 돌판을 긁어낸 조각으로, 누군가는 시멘트 바닥에 그린 그림으로, 때로는 곰팡이 핀 누룽지 과자라고 생각합니다.

도대체 어떤 재료를 어떻게 사용한 걸까요? 눈앞에서 마주하자마자 호기심을 자극하는 이 작품의 정체는 무엇일지, 국민 화가 박수근의 그림 속으로 떠나 보겠습니다.

• "밀레와 같이 훌륭한 화가가 되게 해주세요" •

강원도 양구에서 태어난 박수근은 어린 시절부터 미술에 특별한 애정을 보였다고 합니다. 그런 그가 화가를 꿈꾸게 된 결정적 사건은 열두 살에 일어나는데요. 프랑스 화가 장 프랑수아 밀레의 〈만

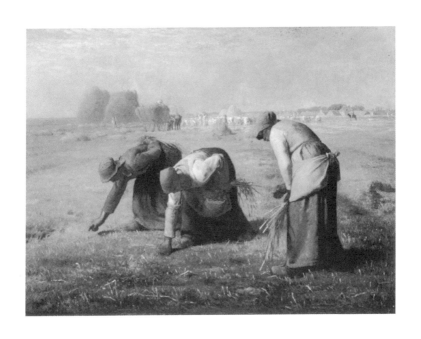

〈만종〉
장 프랑수아 밀레, 1859

종〉 인쇄물을 보고 결심합니다. **"저도 커서 밀레와 같이 훌륭한 화
가가 되게 해주세요."**라고요. 그리고 그때부터 운명과도 같은 화가
로의 길을 아주 성실히 다져나갑니다. 박수근은 마음속 첫 스승과
도 같았던 밀레의 그림부터 피카소, 고흐까지 서양 화가들의 화집
을 수집했죠. 지금이야 손쉽게 인터넷에 검색만 하면 원하는 그림
을 찾아 인쇄할 수 있지만, 당시 서양 화가들의 화집을 구하기란 쉬

운 일이 아니었습니다. 그 그림들을 화집에서 손수 오리고 붙여 스크랩북으로 만들었을 모습에서 그가 그림을 얼마나 사랑했는지가 느껴집니다.

박수근이 보통학교, 즉 초등학교에 다니던 시절에는 변화의 바람이 불고 있었습니다. 도화 시간이라 불렸던 미술 시간에 서양식 도구가 사용되기 시작한 거죠. 전까지는 화선지와 붓으로 동양화를 배웠다면 그가 2학년이 되던 해부터 색연필, 크레파스 같은 새로운 미술 도구가 사용됩니다. 이러한 변화에 박수근은 하루하루 새로운 그림을 그리는 즐거움으로 충만했죠. 선생님이 처음 크레파스를 보여주었을 때의 기쁨을 잊지 못한다고 훗날 말했을 정도로요. 어린 시절 그의 모습처럼 박수근은 평생 자신의 붓과 팔레트를 마치 신체 일부인 것처럼 아주 귀하게 여겼습니다.

유복한 환경에서 자란 박수근의 앞에는 이렇게 탄탄대로가 펼쳐질 것 같았습니다. 하지만 보통학교를 다니던 중 아버지의 광산 사업이 실패하고 가세가 급격히 기울기 시작합니다. 당시 많은 화가들이 선택한 미술대학이나 유학은 꿈도 꿀 수 없었는데요. 1927년 양구공립보통학교를 졸업했지만 중학교 진학은 포기해야 했습니다. 아주 일찍 자신의 운명 같은 그림을 찾았지만 보통학교를 졸업한 후에는 공부는커녕 당장 먹고살기 위한 일을 찾아야 했죠.

하지만 박수근은 벼랑 끝에 몰린 상황에서도 붓을 놓지 않습니다. 아마도 그에겐 그림이 고달픈 현실 속 한 줄기 빛이 아니었을

까요? 그는 동생들을 먹여 살리면서도 틈틈이 그림을 그렸습니다. 비싼 재료를 구할 수 없었기에 연필 스케치를 하고 수채화를 공부하고 또 연습했죠. 이런 박수근의 성실함은 밀레의 작품 속 인물들, 가난 속에서도 성실히 삶을 살아내고 감사할 줄 아는 농민들과도 많은 부분 닮아 있는 듯한데요. 밀레의 그림을 보며 마음을 다잡았을 박수근의 어린 시절이 그려집니다.

• 빨래터에서 만난 뮤즈 •

여러분, 대한민국 1호 비누가 언제 출시됐는지 아시나요? 바로 1947년 '무궁화' 공장입니다. 하지만 비싼 비누 가격에 사용할 엄두도 못 내는 사람들이 대부분이었죠. 우리는 비누를 대신해 두 손으로 더 많은 힘을 들여 옷의 묵은 때를 벗겼습니다. 박수근의 〈빨래터〉는 이렇듯 냇가에 모여 빨래하는 사람들의 모습을 담았습니다. 집집마다 드럼 세탁기를 사용하는 오늘날 우리에겐 다소 낯선 풍경이지만, 당시는 세탁기는 차치하고 세탁비누도 귀하던 시절이었죠. 하지만 당시 빨래터는 단순히 세탁만 하는 곳이 아니었습니다. 이웃들과 만나 소식을 나누는 사랑방 같은 역할도 했는데요. 집안일도 하고 마을 소식도 전해 듣고 1석 2조였죠.

그리고 박수근은 이 빨래터에서 운명 같은 상대를 만나 사랑에

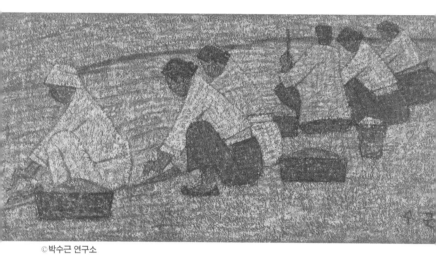

〈빨래터〉
박수근, 1950년대

빠집니다. 지금으로 보면 버스 정류장에서 이상형을 만나 졸졸 쫓아간 것이랄까요? 박수근은 아버지가 지내는 강원도 금성 집에 갔다가 빨래터에서 김복순 여사를 만나 첫눈에 반합니다. 그리고 편지에 마음을 담아 청혼하죠.

> "나는 그림을 그리는 사람입니다. 재산이라곤 붓과 팔레트밖에
> 없습니다. 당신이 만일 승낙하셔서 나와 결혼해 주신다면
> 물질적으로는 고생이 되겠으나 정신적으로는 당신을 누구보다도
> 행복하게 해드릴 자신이 있습니다. 나는 훌륭한 화가가 되고 당신은
> 훌륭한 화가의 아내가 되어주지 않겠습니까?"
> – 박수근이 보낸 청혼 편지

정말 로맨틱하지 않나요? 박수근의 편지를 읽고 저도 울컥했던 기억이 나네요. 사실 당시 김복순은 이미 수의사와 약혼한 상태였습니다. 하지만 진심이 담긴 러브레터 덕분이었을까요? 두 사람은 결혼에 성공합니다. 실제로도 박수근은 지독한 사랑꾼이었는데요. 빨래터를 즐겨 그렸던 것도 김복순과의 연을 이어준 곳이기 때문이었죠.

평생 아내를 귀하게 여긴 박수근처럼 김복순 역시 남편을 열렬히 응원하고 믿어줬습니다. 아무도 박수근의 진가를 알아보지 못하던 시절에도 언젠가 그가 훌륭한 화가로 인정받는 날이 올 것이

라 믿었죠. 아내는 뜨개질로 한푼 두푼을 모아 물감을 사 오기도 합니다. 아마 박수근의 1호 팬클럽 회장은 다름 아닌 아내 김복순 여사이지 않나 싶습니다.

두 사람이 오랜 시간 추억을 쌓은 곳은 창신동입니다. 한국전쟁으로 홀로 먼저 남한에 도착한 박수근은 애타게 가족들을 기다렸는데요. '오늘은 오나…' '내일은 오려나…' 하며 매일매일을 버텨냈죠. 실제로 그 당시 아내가 너무 보고 싶은 나머지 거리에서 아내와 비슷한 뒷모습의 여성만 보이면 열심히 쫓아갔다고 합니다. 그 정도로 가족과의 재회가 그에겐 너무나 간절했는데요. 가족들을 찾기 위해 그는 도시 곳곳으로 시선을 옮겼습니다. 이때부터 박수근은 가족을 찾으며 거닐었던 도시의 골목과 거리를 그립니다. 골목길 다양한 아이들과 거리의 아주머니들이 그의 작품 속 주인공이었죠.

마침내 1952년, 박수근은 기다리던 가족들과 서울 한복판에서 극적으로 상봉합니다. 그렇게 그는 사랑하는 가족들과 창신동에 첫 집을 마련하고 1963년까지 10년이란 시간을 보냈습니다. 동네에 들어서기만 하면 **"멀리서 우리 집 지붕 꼭대기만 보여도 그렇게 좋을 수 없구려."**라며 아이같이 좋아했다죠. 창신동에서의 나날은 박수근 인생에서 가장 행복한 시절이 아니었을까 생각합니다. 그토록 기다리던 사랑하는 가족들과 함께할 수 있음에 큰 행복을 느낀게 아닐까요?

박수근의 가족 사진

어렵게 돈을 모아 마련한 박수근의 첫 집은 비좁은 탓에 작업실도 따로 마련되어 있지 않았는데요. 집의 대청마루는 가족과 함께 시간을 보내는 마루이자 그림을 그리는 아틀리에, 때로는 그림을 걸어두는 전시장이 되기도 했습니다. 언제나 그의 집 마루는 작품으로 가득했죠. 손님들이 찾아올 때면 직접 작품에 대해 설명하기도 하고요. 화가의 집에서 화가가 직접 진행하는 전시해설이라니 정말 귀한 시간이었을 것 같은데요.

제일 먼저 살펴보았던 작품 〈골목안〉도 바로 박수근의 첫 집, 창

신동의 골목길을 그린 것입니다. 그의 작품 중 드물게 풍경이 구체적으로 묘사돼 있습니다. 앙상한 나뭇가지를 보아 어느 겨울날의 풍경으로 보입니다. 특유의 모노톤 색채 덕에 매서운 겨울날의 삭막함이 잘 느껴지죠. 하지만 도란도란 이야기 나누는 사람들의 모습에서 온정이 느껴집니다. 이처럼 박수근 그림의 주요 배경, 무대는 언제나 한결같습니다. 농촌 마을과 빨래터 그리고 집 앞의 골목길을 그렸죠. 너무 평범하고 흔해서 지나치기 쉬운 일상이지만 그의 애정 어린 시선이 담겨 특별한 그림으로 다가옵니다.

• 나의 지향, 미석(美石) •

국민 화가 박수근의 호號는 미석美石입니다. '아름다운 돌'이라는 뜻이죠. 박수근이 자신의 호에 '돌'이라는 단어를 넣은 것은 그의 작품과도 밀접한 연관이 있습니다. 어린 시절을 경주에서 보낸 탓인지 박수근은 신라 문화에 관심이 많았습니다. 그는 마애불과 석탑을 탁본하는 과정에서 그 질감과 무늬에 빠져들었죠. 그리고 울퉁불퉁한 화강암 특유의 질감을 작품에 담기 위해 오랜 시간 연구했습니다.

평범한 주제를 다뤘지만 박수근의 작품이 유달랐던 것은 그 표현법인데요. 그의 작품을 가까이에서 마주하면 오돌토돌 굉장히

거친 질감이 느껴집니다. 어떤 재료를 사용한 것인지 도무지 예상이 되지 않죠. 많은 분들께 박수근의 작품에 어떤 재료가 사용된 것 같느냐 질문을 던지면 시멘트, 돌판 그리고 곰팡이 핀 누룽지 등등 재밌는 재료를 예측하시는데요. 사실 그의 그림은 저희가 미술관에서 익숙하게 접할 수 있는 유화 물감으로 제작된 작품입니다. 유화 물감에서 물과 기름기를 최대한 제거하고 가로로 붓질하여 말리고 이후 세로로 붓질하고 건조하고, 이 과정을 반복한 거였죠. 물감을 겹겹이 바르고 쌓아 올려 색채에 깊이감을 더했습니다. 물감의 레이어가 최소 8겹에서 10겹 정도고 아래 쌓여 있는 물감층이 그림 표면의 울퉁불퉁한 질감을 완성합니다.

박수근의 그림은 아주 가까이서, 오래도록 감상하기를 추천합니다. 〈골목안〉을 확대한 사진을 볼까요? 박수근의 작품들은 멀리서 바라보면 단조로운 모노톤으로 보이지만 가까이서 바라보면 조금씩 다른 색이 보이기 시작합니다. 10겹의 두꺼운 물감 레이어 사이로 노란색, 붉은색, 파란색 등 아주 아래층에 쌓여 있는 것까지 눈에 들어오기 때문입니다. 그리고 자세히 보면 두툼한 물감의 표면 위에 굵은 선이 윤곽선처럼 그어져 있습니다. 마치 오랜 시간 숙성되어야 제맛을 내는 김치와 닮은 것 같지 않나요? 그의 작품은 수고롭지만 정성스러운 여러 과정을 거쳐 비로소 완성되었습니다. 그 어디서도 본 적 없는 독특한 질감을 가진 박수근의 그림체입니다. 그리고 1950년대 무렵부터 박수근은 독특한 기법의 정수를 보

(왼쪽)〈골목안〉 근접 사진 | (오른쪽)〈골목안〉 초밀접 사진

여주기 시작하죠. 아주 단순한 형태, 소박한 주제 그리고 오묘한 색감을 띠는 질감까지 그는 계속해서 발전합니다.

　이렇듯 화강암과 닮은 질감을 작품에 투사하면서 박수근은 자신의 호를 '미석'으로 짓습니다. 자신을 '아름다운 돌'이라는 의미로 불러주길 바란 것이죠. 오랜 세월 비바람에 깎여 나가면서도 굳건한 화강암이 마치 박수근의 삶을 보여주는 듯합니다.

• 내 특별한 작품의 주인공은 평범한 이들이다 •

"나는 우리나라 옛 석물에서 말할 수 없는 아름다움의 원천을 느끼며
(그것을) 조형화에 도입하고자 애쓰고 있다."

– 박수근

그림 표면은 그 어떤 작품보다 독특했지만 박수근의 작품 속 주
인공은 평범한 이들이었습니다. 대단히 특별한 무엇이 아닌, 화가
자신의 시선이 닿는 가장 가까운 곳에서 그림의 소재를 찾았죠. 박
수근은 이렇게 말합니다. "나더러 똑같은 소재만 그린다고 평하는
사람들이 있는데, 우리의 생활이 그런데 왜 그걸 모두 외면하려 하
나."라고요.

박수근의 그림을 살펴보면 그 시절 그가 어디에 살았는지도 알
수 있습니다. 〈판잣집〉에는 조각조각 난 벽들이 이어진 집들이 보
입니다. 테트리스 블록 쌓듯 연결된 집들은 금방이라도 와르르 무
너져버릴 것 같은데요. 1950년 한국전쟁이 터지자 고향을 떠나 오
갈 곳 없던 많은 이들이 이곳으로 모여들었죠. 전쟁으로 많은 가옥
이 부서진 상황이었기에 비어 있는 땅에 나무판자를 얼기설기 엮
어 임시로 집을 지었습니다. 허름하고 금방이라도 무너질 수 있는
위험한 공간이었지만, 수십 명의 피난민들에게 이곳은 바깥보다
안전한 곳이었고 이들은 이곳에서 생활할 수 있는 것만으로도 감

〈판잣집〉
박수근, 1950년대 후반

사하다고 여겼습니다. 박수근 역시 자유를 찾아 남한으로 내려와 살았고 자신이 산책하며 서성이던 도시의 골목과 거리를 화폭에 담았습니다.

익숙하게 볼 수 있는 풍경이라 무심코 지나치기 쉬운데요. 박수근은 너무나 평범한 일상을 포착해 아주 특별한 표현법으로 남겼습니다. 그에게는 일상이 가장 아름답고 소중한 순간이었던 거죠. 이런 그의 작품을 바라보면 제가 흘려보냈던 하루들이 떠오릅니다. 지극히 평범한 나날이야말로 우리 삶을 지탱해주는 기둥일 텐데 말이죠.

〈판잣집〉 역시 박수근 그림 특유의 부드러운 색감과 그 속에 스며든 노랑, 빨강, 초록 등 다채로운 색채가 보입니다. 척박했던 판잣집에 따스한 색으로 그의 온기를 담은 것이죠. 위태로운 풍경을 이렇게나 아름답게 표현했다는 건 그만큼 주변을 사랑했기 때문이지 않을까 싶습니다. 그래서인지 박수근의 작품에서는 사람 냄새가 나는 것만 같네요.

박수근은 그림 속 모델은 대부분 여성입니다. 전쟁이 터지고 남편들이 집으로 돌아오지 못하자 홀로 집안의 생계를 책임져야 했던 이들이죠. 당시 먹고살기 위해 선택할 수 있는 일은 많지 않았는데요. 전후 폭격으로 폐허가 된 도시에서 갈 곳 없던 사람들은 길거리로 모입니다. 〈노상의 사람들〉을 보면 그들의 일상을 살펴볼 수 있는데요. 물건을 앞에 두고 앉아 있는 사람들이 보이죠. 따로

장소가 마련되지 않았던 당시에는 물건을 펼쳐놓으면 그곳이 곧 장터가 되었습니다. 이 길에서 숱한 가장들을 만날 수 있었죠.

아이와 손을 잡고 장터에 방문한 사람, 물건을 앞에 두고 판매하는 사람들까지 박수근도 골목을 오가며 이런 여성들을 만나는데요. 어떤 날엔 비 맞으며 과일을 팔고 있는 아주머니들을 봅니다. 걱정이 된 박수근은 과일을 사는데요. 당시 가난한 화가였던 박수근도 과일을 살 형편은 아니었지만, 그의 따뜻한 마음은 이웃을 도울 수밖에 없었죠. 과일을 살 때도 앉아 있던 아주머니 세 명에게 한 알씩 구입했다고 합니다. 과일을 한 사람에게만 사면 나머지 사람들이 속상해할 수 있다고 생각했다는데요. 다른 사람들의 입장까지 생각하고 배려했던 박수근의 모습이 엿보이는 일화입니다.

이 외에도 박수근의 작품에는 머리에 기름을 이고 돌아다니며 손님을 찾아다니는 여인, 아이를 등에 업은 어린 소녀까지, 주어진 삶을 하루하루 충실히 살아갔던 이들의 모습이 담겼습니다. 그 역시 생계를 위해 미군 PX에서 초상 화가로 밥벌이를 했는데요. 전쟁으로 인해 많은 것이 파괴되고 피폐한 현실이었지만 묵묵히 이 시간들을 버텼죠. 어려운 시대에도 굳건히 살아낸 이들이 단단한 화강암 자체라는 생각이 듭니다. 그리고 이 시대의 초상은 일상을 따뜻하게 바라본 그의 시선 덕에 탄생했습니다.

〈노상의 사람들〉
박수근, 1960년대

• 결국엔 봄이 오지 않겠습니까 •

"나는 인간의 선함과 진실함을 그려야 한다는 예술에 대한 대단히
평범한 견해를 가지고 있다."

– 박수근

개인적으로 제가 가장 좋아하는 작품 〈나무와 두 여인〉입니다.
곧게 뻗은 나무와 두 여인이 보이는데요. 머리에 짐을 이고 걸어가
는 아주머니와 아이를 업고 있는 엄마 그리고 이들 사이에 듬직한
나무가 자리 잡고 있습니다. 그런데 나무를 다시 보니 잎이 다 떨
어져 쓸쓸해 보이는데요. 전쟁으로 많은 것을 잃고 참담했던 현실,
추운 겨울을 견디던 이들의 모습이 보입니다. 많은 사람들이 전쟁
직후 닥친 가혹한 현실과 씨름하며 어려운 시절을 보냈죠. 그럼에
도 마음만은 넉넉하던 그 시절의 온기를 전하고 있습니다. 추운 겨
울을 견뎌내는 나무의 모습이 이들의 모습과도 같았던 것이죠.

〈나무와 두 여인〉에 묘사된 나무는 죽은 것이 아닌 잠깐 잎이 지
고 가지만 앙상히 남은, 즉 나목인데요. 비록 추운 겨울이지만 머지
않아 다가올 봄을 기다리는 듯합니다. 굳건히 자리를 지킨 나목은
돌아오는 봄, 훨씬 단단하고 늠름한 나무가 되어 있겠죠. '그럼에도
불구하고 봄은 온다.'라는 희망을 나목에 심어둔 박수근입니다.

박수근은 평범한 우리네 삶의 풍경을 그만의 투박한 질감으로

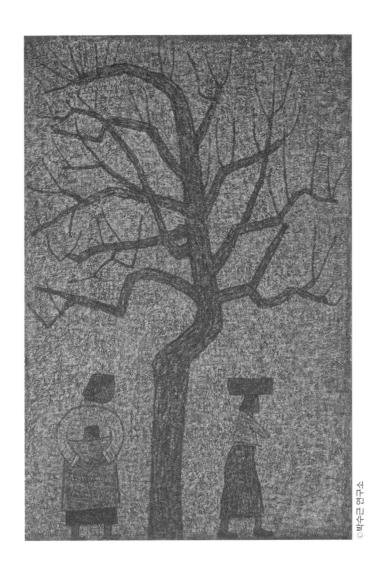

〈나무와 두 여인〉
박수근, 1962

그렸습니다. 화강암과 닮은 듯한 그림의 질감 안에서 평범한 이들의 일상이 반짝이고 있죠. 누군가에게는 대단한 사람들이 특별해 보일 수 있지만, 저는 꾸준한 사람들을 대단하게 바라보고 특별한 순간으로 남겨준 박수근의 그림에 깊이 공감합니다. 평범한 풍경을 그렸기에 더 특별한 그의 그림은 드디어 봄을 맞이해, 마침내 환하게 빛나고 있습니다.

도슨트로서 첫 발걸음을 떼려 교육받았던 작품을 10년이 흘러, 운이 좋게도 여러분에게 직접 소개하게 되었습니다. 저는 처음 〈골목안〉을 눈앞에서 마주했던 순간을 잊을 수 없는데요. 박수근은 자신의 그림에 두 가지의 가치를 담았다고 합니다. 바로 **선함과 진실함**이죠. 저는 박수근의 작품을 보고 스스로 '나는 선하고 진실했는가' 되돌아 보았습니다. 이 작품을 처음 마주했던 그날과 같은 마음가짐으로 주어진 하루를 성실히 보내고 있는지, 다시 한번 마음을 다잡는 순간입니다. 여러분도 박수근의 그림을 마주하며 나의 삶 속 선함과 진실함은 어디에 있는지 되돌아보는 시간이 되기를 바랍니다.

(박수근의 이야기와 함께하기 좋은
한국의 보석 같은 미술관)

양구군립박수근미술관

주소 강원 양구군 양구읍 박수근로 265-15
정기 휴무 매주 월요일(월요일이 공휴일인 경우 개관)
 1월 1일, 설날과 추석 오전
관람 시간 10:00~18:00
소개 양구군립박수근미술관은 2002년 화가 박수근 선생의 생가
 터인 강원도 양구군 양구읍 정림리 마을에 세워졌습니다.
 가장 한국적인 화가로 평가받는 박수근 선생의 예술혼과 작
 품 세계를 연구, 수집, 전시, 교육하는 활동을 비롯하여 창작
 스튜디오, 박수근미술상, 전국사생대회 등 다양한 콘텐츠를
 운영하고 있습니다.

2002년 10월 25일 박수근 화백의 생가 강원도 양구에 세워진 미술관
입니다. 개관 당시 하나의 전시관으로 오픈했던 박수근미술관은 확장
을 거듭하여 현재는 총 5개의 전시관이 있답니다. 이 전시관들은 항공
뷰를 촬영하지 않는 이상 건물을 다 담기 어렵다고 합니다. 도보로 이
동할 수는 있지만 그만큼 거대하다는 뜻이죠.

 박수근 화백의 유가족이 주축이 되어 많은 작품과 자료를 기증받
았는데요. 현재는 박수근 화백의 맏딸 박인숙 관장이 운영하고 있습

니다. 박수근 기념전시관부터 박수근 파빌리온, 박수근 라키비움, 현대미술관, 어린이미술관까지 다양한 공간으로 구성되어 있습니다. 이처럼 박수근 화백의 예술혼과 작품을 끊임없이 연구하고 소개하고 있는 미술관입니다.

그래서인지 미술관 자체가 박수근 화백과의 만남처럼 구성되었습니다. 공간 구석구석 그의 흔적을 찾아볼 수 있죠. 우선 미술관 벽면부터 그의 작품과 닮았습니다. 시멘트 칠이 되지 않은 화강석 덩어리로 싸인 벽을 보면 작품 속 화강암 질감이 떠오르죠. 사랑하는 아내 김복순 여사를 처음 만난 빨래터도 재현되어 있습니다. 또 그의 작품 속 자주 등장하는 나무 역시 미술관 주변에서 마주할 수 있고요. 이렇듯 양구군립박수근미술관은 그의 영혼이 녹아 있는 미술관이니 꼭 한번 방문해보시기 바랍니다.

전시실 내부는 상설전시보다는 기획전 또는 특별전으로 진행되기 때문에 매년 실내의 구성이 변경되어 실내 전경은 찍을 수 없도록 제한하고 있답니다. 이 점을 참고하여 넓은 부지를 천천히 거닐며 음미하시기를 권유합니다.

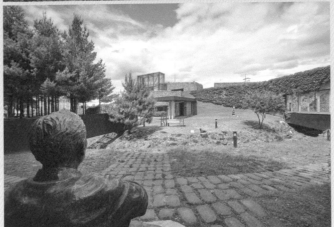

©박수근미술관

사소한 선택이 파도가 되어올 때,
그래도 장밋빛 내 인생

이쾌대

〈자화상 3〉
이쾌대, 1930년대

소마미술관 〈다시 보다: 한국근현대미술전〉에서 전시 해설을 하던 중, 유독 많은 분들이 발길을 멈추던 작품이 있었습니다. 모두가 한 작품 앞에 멈춰 인증 사진을 찍기에 여념이 없었는데요. 저 역시도 한눈에 시선을 빼앗긴 작품, 이쾌대가 30대 중반에 완성한 〈두루마기를 입은 자화상〉입니다.

'이쾌대'라는 이름이 상대적으로 조금 낯설기도 하죠. 이중섭, 박수근, 천경자와 같은 이름에 비해 친숙하지 않을 수 있습니다. 그는 한국 근현대 미술을 사랑하는 방탄소년단 RM이 본인의 SNS에 작품 인증 사진을 업로드해 더욱 알려졌는데요. 이쾌대는 당대를 온몸으로 살아내며 붓을 들었던 사람입니다. 대구의 천재 화가 이인

성과는 보통학교 동창이었고, 이중섭과도 친구 사이였는데요. 이들과 함께 한국 역사상 가장 비극적인 시대를 치열하게 견뎌냈죠.

그런데 사실 '이쾌대'라는 이름이 우리에게 소개되고 그의 작품이 알려지기 시작한 역사는 생각보다 짧습니다. 그가 한국전쟁 이후 북한으로 건너갔기 때문인데요. 당시 월북 작가의 이름은 남한에서 모두 지워졌기에 1988년, 월북 작가들의 해금이 되기 전까진 미술사를 공부하던 이들도 그의 이름 석 자를 알 수 없었습니다. 분단의 시대에 남한에서도 북한에서도 지워져, 그 어디에도 존재할 수 없었던 화가, 이쾌대의 작품을 함께 되찾아 보겠습니다.

• 내 행복의 한 페이지 •

이쾌대는 1913년 경상북도 칠곡의 이름난 부잣집 막내아들로 태어납니다. 웬만한 아이의 키는 훌쩍 넘는 높은 담장으로 둘러싸인 으리으리한 집이었는데요. 집의 부지만 5000평에 이르러 집 안에는 교회부터 학교, 심지어 테니스 코트까지 있었죠. 집안일을 도맡은 하인만 50명 정도 되었다는 걸로 보아 굉장히 풍족했던 집안임을 추측할 수 있습니다.

이쾌대의 할아버지 이선형은 금부도사였는데요. 현대로 따지면 검찰 총장 정도이고, 아버지 이경옥은 창원 현감이었으니 창원

시장 정도 됐겠네요. 그는 경제적으로 충분한 지원을 받으며 유복한 어린 시절을 보냈습니다. 그리고 1928년 서울로 올라와 휘문고등보통학교에 진학했죠. 학교에서도 특유의 쾌활한 성격으로 친구들 사이에서 인기가 많았다고 하는데요. 심지어 노래도 잘하고 야구도 잘하는 말 그대로 '엄친아'였습니다. 특히 야구에 재능이 특출나, 한때 야구선수를 꿈꾸기도 했는데요. 만약 그랬다면 우리는 한국 근현대 미술사를 온몸으로 담아낸 그의 작품들을 만날 수 없었겠죠?

이쾌대는 휘문고등보통학교에 재학하던 시절 작품 〈정물〉로 조선미술전람회에 입선합니다. 〈정물〉은 수채 물감을 사용하여 화사한 색채와 정교한 구도가 돋보이는 작품이죠. 하지만 조선미술전람회는 근대적 전람회라는 의의가 있는 동시에 조선총독부가 개최하여 문화식민주의의 대표 수단이라는 양면성을 지니는데요. 식민 통치 기간이 길어질수록 미술계 신인 등용의 핵심 역할을 했습니다. 그는 타고난 그림 실력으로 일찌감치 화단에 이름을 올려 성공의 길로 들어섭니다.

다재다능했던 이쾌대가 화가가 되기를 꿈꾼 것은 담임 선생님을 만나면서 본격적으로 시작되었습니다. 그의 선생님은 미국 컬럼비아대학교에서 미술사를 전공한 서양화의 선구자 장발이었는데요. 첫 스승이었던 장발은 훗날 서울대학교 미술학부의 초대 학장을 역임합니다. 그는 제자의 빛나는 재능을 바로 알아봤고, 이쾌대가

〈정물〉
이쾌대, 1929

촉망받는 신예 화가로 성장하는 데 큰 역할을 합니다.

잘생긴 외모에 좋은 집안, 게다가 그림도 운동도 잘했던 이쾌대는 유명 인사였죠. 이 무렵 그에게 평생의 사랑이 찾아오는데요. 휘문고보 졸업반 때, 학교 근처 진명여고보에 다니던 유갑봉에 반해 둘은 사랑을 시작합니다. 애틋했던 두 사람은 졸업 후 스무 살에 결혼식을 올리고 바로 다음 해, 1933년 일본으로 함께 유학을 떠납니다.

같은 해 도쿄 제국미술학교에서 미술 공부를 시작하고 신혼생활을 이어나갑니다. 이때부터 이쾌대는 본격적으로 서양 미술의 영향을 받는데요. 일본 유학 시절 그는 주로 인물화를 그렸습니다. 그림 속 주인공은 대부분 사랑하는 아내, 유갑봉 여사이고요. 〈카드놀이하는 부부〉에서 카드놀이를 하고 있는 주인공도 이쾌대와 유갑봉 여사의 모습이랍니다.

앳된 얼굴의 신혼부부가 어느 날 오후, 장미 정원에 앉아 여유롭게 카드놀이 하며 시간을 보내는 모습에서 사랑의 기운이 물씬 풍기지 않나요? 이 작품은 당시 이쾌대의 일상과도 닮았을 텐데요. 집에서 받는 지원 덕에 부부는 여유로운 시간을 보냅니다. 사랑하는 아내와 함께 자신이 좋아하는 그림을 그리며 신혼생활의 페이지를 행복으로 가득 채워갔죠. 지독한 사랑꾼의 면모는 아내에게 쓴 편지에서도 볼 수 있습니다.

〈카드놀이하는 부부〉
이쾌대, 1930년대

"오 내 사랑 내 사랑 참된 나의 사랑!

한 떨기의 장미꽃! 나는 그대 뜰로 배회하는 벌나비올시다.

장미꽃과 벌나비는 이미 예약된 사이였고

그 두 사이에는 아리따운 사랑이 소곤소곤 속삭이고 있었더랍니다."

– 이쾌대가 유갑봉에게 쓴 편지 中

그런데 〈카드놀이하는 부부〉를 자세히 살펴보면, 부부의 표정이 마냥 밝아 보이진 않습니다. 무슨 생각을 하는지 알 수 없는 미묘한 표정인데요. 이처럼 이쾌대의 인물화는 그저 사람의 외면만 표현하지 않습니다. 그는 사람의 내면과 시대 상황까지도 붓끝에 담아내는데요. 이것이 그의 인물화가 가진 힘입니다.

• "우리 내기해. 누가 하루 종일 그림 그리나" •

일본에서 서양 미술을 제대로 배우기 시작하고 제국미술학교를 졸업할 무렵 이쾌대는 일본의 큰 전람회에서도 상을 받습니다. 연이은 수상으로 그는 입지를 굳혀나갔죠. 〈운명〉은 일본의 미술공모전 나카텐二科展에서 1938년 입선한 작품입니다. 〈운명〉을 한번 보시죠. 방의 뒤편엔 한 남자가 잿빛이 되어 고개를 돌린 채 누워 있습니다. 방 안에 있는 다른 여인들은 모두 허망한 듯 절망감에 휩

〈운명〉
이쾌대, 1938

싸인 모습이고요. 쓰러진 남성으로 인해 모두 실의에 빠진 얼굴인데요. 이렇게 가정에서 남성의 병환이나 죽음은 조국을 잃은 것으로 해석되기도 합니다. 일제강점기 우리 민족을 대변하는 작품이기도 하죠. 하지만 그 속에서도 중앙의 한 여인은 홀로 아주 결연한 표정을 짓고 있습니다. 슬픔에 빠져 있기보다 상황을 인식하고 앞날을 계획하는 모습으로도 보이는데요. 일본에서 유학하며 오히려 짙어진 민족에 대한 자신의 고민을 담았죠.

이쾌대는 1938년 대학 졸업 이후 화가로서의 행보를 거침없이 이어나갑니다. 일본에서 서양화를 배우고 돌아온 이쾌대는 미술계를 주도적으로 끌고 갈 인물로 떠올랐고 여러 미술단체 활동에 함께 참여하는데요. 당시에는 정치적 색채를 띠는 협회도 있었지만 이쾌대는 이를 최대한 피하고 중도적인 입장을 고수하고자 했습니다.

일본에서 돌아온 그가 몰입했던 건 '성북회화연구소'입니다. 이곳은 이쾌대가 창립한 미술교습소로, 직접 많은 학생들을 가르쳤고 이곳에서 수많은 거장들이 배출되었죠. 물방울 화가라 불리는 김창열 화백, 권진규 조각가가 모두 성북회화연구소 출신입니다. 그는 좋은 스승이기도 했는데요. 김창열 화백에게 "누가 움직이지 않고 하루 종일 그림 그리나 내기해."라며 **끈기와 성실함**의 자세를 이야기했다죠. 또 자신이 일본 유학을 하며 주로 배운 해부학, 인체 데생을 바탕으로 선의 중요함을 가르쳤습니다. 이렇게 필선을 강

조하는 이쾌대의 작품은 제자들에게도 많은 본보기가 되어줍니다.

• 나는 서양화를 그리는 한국인이다 •

〈두루마기를 입은 자화상〉은 당당하게 편 어깨와 부리부리한 눈매, 커다란 코 그리고 두툼한 입술까지 또렷한 이목구비와 강렬한 분위기가 굉장히 인상적인데요. 작품 속 그가 풍기는 아우라에 '멋있다.'라는 감탄이 절로 나오죠. 우리는 그의 자화상을 보며 이국적이면서도 동양적인, 묘한 분위기를 느낄 수 있습니다. 화가가 여러 장치를 숨겨놓았기 때문인데요. 자, 하나씩 살펴볼까요?

우선 〈두루마기를 입은 자화상〉은 서양 화풍으로 그려졌습니다. 동양화의 주재료인 화선지나 먹이 아닌 서양의 재료를 사용해 완성되었죠. 그리고 이쾌대의 머리 위에는 마그리트가 떠오르는 서양식 중절모가 보입니다. 손에도 서양식 팔레트를 쥐고 있죠. 그럼 서양이 아닌 동양, 우리 전통적인 것으로는 무엇이 보이죠? 우선 작품 제목에 등장하는 것처럼 화가는 푸른 두루마기를 입고 있습니다. 작품의 왼편 아래에는 붉은 치마에 저고리를 입고 머리에 짐을 이고 가는 여인들이 보이고요. 그의 뒤편에 펼쳐진 배경도 익숙하죠? 자신의 고향 경북 칠곡의 풍경을 그렸다고 하는데요. 푸른 우리 강산을 배경으로 조국의 산천을 펼쳐 보여주고 있습니다. 당

〈두루마기를 입은 자화상〉
이쾌대, 1948~1949년경

시 우리 민족은 일제의 지배를 받고 있었지만 고국산천으로 희망 찬 미래를 표현한 메시지가 아닐까요?

그리고 동양의 것을 한 가지 더 발견할 수 있는데요. 작품을 자세히 살펴보면 화가의 왼손에는 서양식 팔레트를 쥐고 있지만, 오른손에는 동양식 붓인 모필을 잡고 있습니다. 주로 붓과 팔레트는 서양 미술에서 화가가 자신의 자화상을 그릴 때 등장시키는 요소인데요. 이쾌대가 서양화에 영향받은 것을 또 확인할 수 있는 대목입니다. 동시에 이 모든 것들이 이쾌대 자신의 이야기를 담은 것으로도 보이는데요. 서양화를 그리고 있지만 자신의 정체성은 한국인이라는 점을 자화상을 통해 전합니다. 입술을 굳게 다문 채, 진한 눈썹, 큰 눈을 부릅뜨고 정확하게 우리를 바라보는 그의 모습에서 거친 역사의 바람이 휘몰아치던 시대를 개척하고 나아가려는 화가의 사명이 온전히 느껴집니다.

1940년대는 이쾌대의 자화상에서 보이는 것처럼 동서양 그리고 새로움과 전통이 교차하던 때였는데요. 그는 작품 속 배경과 소품 그리고 화법을 통해 시대적인 배경까지 담아냈습니다. 누구보다 적극적으로 새로운 화법을 받아들이고 그것을 통해 자신을 표현한 화가였죠. 〈두루마기를 입은 자화상〉은 이쾌대가 두루 섭렵한 서양 미술 기법을 바탕으로 우리 문화를 활짝 꽃피워낸 작품입니다.

이쾌대의 〈군상 1 - 해방고지〉는 실제로 2미터가 훌쩍 넘는 거대한 캔버스에 그려진 작품입니다. 당시 보기 드문 거대한 스케일인데요. 그가 얼마나 부유한 집안 사람이었는지 다시 한번 느껴지는 부분이기도 합니다.

작품의 제목을 살펴보면 '군상 1'이죠. 이쾌대 네 점의 군상 시리즈 중 가장 첫 번째 작품입니다. 이 작품은 해방의 소식을 전하는 순간을 담았는데요. 우리 민족은 1910년부터 꼬박 36년간 일제의 식민 통치를 겪어야 했습니다. 그리고 1945년 8월 15일, 마침내 암흑 같은 시절을 밝히는 빛을 되찾게 되었죠. 그는 작품에 이 기쁨의 순간을 담았습니다. 그런데 작품의 전체적인 분위기가 마냥 밝아 보이지 않는데요. 그 이유는 무엇일까요?

약 서른 명의 다양한 사람이 그려진 〈군상 1 - 해방고지〉의 왼쪽에 두 명의 여인이 보이죠. 해방 소식을 전하는 여신의 모습입니다. 빨갛게 상기된 얼굴로 옷도 제대로 입지 못한 채 맨발로 숨 가쁘게 달려오고 있는데요. 반면 오른편에는 이들의 소식을 기다리는 사람들이 보이죠. 대부분 얼떨떨해하면서 믿지 못하겠다는 표정을 짓습니다. 이들 중에는 이미 참혹하게 죽어 흙빛이 되어버린 시신도 보이는데요. 그들을 끌어안고 눈물을 흘리는 이들, 분노하는 이들 등 많은 사람이 뒤엉켜 화면을 가득 채우고 있습니다. 모두가

〈군상 1 - 해방고지〉
이쾌대, 1948년경

기다렸던 해방 소식이지만 오늘이 오기까지 너무 많은 희생과 고통이 있었다는 점을 암시하죠. 이쾌대는 검정과 갈색을 사용해 어둡고 무거운 톤을 유지함으로써 해방의 순간이 오기까지 견뎌온 이들을 애도합니다.

사실 이 작품에서 우리는 이쾌대의 얼굴 또한 찾아볼 수 있습니다. 그의 자화상을 떠올리며 한번 찾아볼까요? 작품의 오른편 위쪽에 귀를 쫑긋 세운 큰 눈의 남자가 보입니다. 자세히 보니 화가의 자화상과도 닮았죠. 아마 화가 자신의 얼굴을 해방의 순간에 함께 그려 넣지 않았을까 추측합니다. 그 앞에서는 분홍치마를 동여맨 여인과 우람한 팔뚝의 장정들이 보이는데요. 해방 소식을 듣고 들뜨기보다는 결연한 표정으로 나아갈 준비를 하고 있습니다. 그리고 그림 중앙에는 아기가 보이는데요. 발가벗은 아기의 모습은 마치 아기 천사처럼 보여 밝게 빛날 우리 미래, 희망의 씨앗을 상징합니다. 그래서일까요? 작품 뒷배경을 살펴보면 해방 소식을 전하는 왼쪽 하늘에서는 구름이 걷히고 햇빛이 비칩니다. 그리고 이 빛은 마침내 오른쪽까지 뻗어 가 먹구름을 밀어낼 것을 암시합니다.

〈군상 1 - 해방고지〉는 큰 화면 속에 여러 장면이 교차하는 작품입니다. 들라크루아의 〈민중을 이끄는 자유의 여신〉이 떠오르는 구성인데요. 절망과 희망, 죽음과 생존 모든 것이 공존하는 혼란스러웠던 시대를 역동적으로 담아낸 작품이죠. 〈군상 1-해방고지〉는 이쾌대가 르네상스 고전미술부터, 낭만주의 그리고 사실주의까지

서양 미술을 한국적으로 어떻게 받아들이고 표현할지 고뇌한 걸작으로 평가받습니다.

• 역사에서 지워져야만 했던 이 •

해방을 맞이하고 희망의 씨앗이 꽃피우는 듯했지만 시대는 이쾌대의 편이 아니었습니다. 광복의 기쁨도 잠시, 1950년 6월 한국전쟁이 발발하죠. 한국전쟁이 터지고 서울은 금세 북한군에게 점령당하는데요. 당시 병상에 있던 어머니와 만삭인 부인을 돌보느라 이쾌대는 피난을 떠날 수 없었습니다. 어쩔 수 없이 서울에 남게 된 그에게는 강제로 임무 하나가 주어지는데요. 북한 지도부의 강요로 스탈린과 김일성의 초상을 그리는 일이었죠. 그리고 이후 국군에게 포로로 잡혀 포로수용소에 넘겨지는데요. 그의 뜻이 아니었음에도 이들의 초상화를 그린 사실은 중죄였죠. 그는 결국 포로수용소에 갇혀 있어야 했습니다.

포로수용소에서도 사랑꾼 이쾌대는 가족들 생각뿐이었는데요. 이곳에서조차 그리운 아내의 얼굴을 드로잉으로 남겼죠. 〈부인의 초상〉에는 이쾌대의 기억 속 사랑스러운 유갑봉 여사의 모습이 그대로 담겼습니다. 1950년 포로수용소에서 그는 아내에게 편지를 썼고 그 편지는 운명처럼 아내의 손에 전해졌답니다.

〈부인의 초상〉
이쾌대, 1951

"한 푼 없는 당신이 무엇으로 연명하는지 생각할수록 내 자신이 밉살스럽기 한량없습니다. … 내 걱정 과히 말고 모쪼록 당신 건강 조심해주시오. 아껴 둔 나의 채색 등 하나씩 처분할 수 있는 대로 처분하시오. 그리고 책, 책상, 흰 캔버스, 그림들도 돈으로 바꾸어 아이들 주리지 않게 해주시오. 전운이 사라져서 우리 다시 만나면 그때는 또 그때대로 생활 설계를 새로 꾸며봅시다."

– 포로수용소에서 아내에게 보낸 편지 中

자나 깨나 가족 걱정뿐이었던 그의 마음이 온전히 담긴 편지인데요. 아이들 배고프지 않게 자신의 그림이나 재료들은 모두 처분해도 좋다고 하는 아버지의 마음이 느껴집니다. 이 편지에서도 미래를 약속하고 있는 이쾌대는 가족들을 다시 만날 수 있으리라 생각했는데요.

1953년 드디어 3년에 가까운 포로수용소 생활을 마치고 이쾌대는 집으로 돌아갈 수 있었습니다. 하지만 남북 포로 교환 당시 그는 가족을 남쪽에 두고 북으로 가길 선택했죠. 그가 왜 이런 선택을 했는지는 아직도 정확하게 알 수 없는데요. 여전히 더 연구하고 알아가야 할 과제로 남겨져 있습니다. 추측하자면 아마도 친형인 이여성의 영향이 크지 않았을까 합니다. 이여성은 이미 5년 전 북한을 선택했거든요. 하지만 자세한 내막은 아직 밝혀지지 않았습니다.

월북 이후에도 이쾌대는 화가로 작품 활동을 이어갔습니다. 1961년 국가미술전람회에서 작품을 출품해 수상도 하고요. 하지만 그의 이름은 1962년까지만 남아 있습니다. 1960년대 초 정치 싸움에서 희생됐을 것으로 추측할 뿐입니다. 북에서도 불릴 수 없는 화가였고, 월북을 선택한 순간 남한의 역사에서도 삭제된 이쾌대. 그는 더 이상 그 어디에도 존재하지 않는 화가였습니다. 그렇다면 오늘날 그의 작품과 이야기는 어떻게 전해지고 있는 걸까요?

• 암흑 같았던 세월, 35년 •

이쾌대의 작품을 오늘날 우리가 함께 감상하고 이야기 나눌 수 있는 건 그의 사랑하는 아내, 유갑봉 여사 덕분이었습니다. 아내를 귀히 여기던 그처럼 아내도 남편을, 그리고 그의 작품을 소중히 여겼죠. 이쾌대는 자신의 그림이라도 팔아서 생계를 이어가라고 했지만 유갑봉은 작품을 한 점도 팔지 않았습니다. 비록 홀로 어린아이 넷을 키우는 고단한 현실이었지만 남편의 그림은 끝까지 지켜냅니다. 그 당시 월북한 사람을 둔 집안은 늘 경찰의 감시를 받았는데요. 매서운 감시 속에서도 그녀는 아무도 모르게 그림을 감췄습니다. 어느 서울 신설동의 한옥 다락방에 작품을 숨겨뒀는데요. 1950년 8월에 태어나 아버지 이쾌대의 얼굴도 제대로 본 적 없는

막내아들도 이 다락방의 존재를 몰랐다고 합니다.

유갑봉 여사는 다락방에 최대한 많은 작품을 보관하고자 그림을 모두 액자에서 뜯어내 둘둘 말아서 보관했다고 합니다. 그저 언젠가 남편의 그림을 모두가 알아봐줄 것이라는 믿음으로 말이죠. 이렇듯 이쾌대의 작품은 가족들의 품에서 잘 지켜졌습니다. 그후 1988년 월북 작가들의 해금 조치가 진행되자, 35년간 지워진 화가 이쾌대의 작품이 세상 밖으로 나올 수 있었습니다. 안타깝게도 유갑봉은 해금 조치가 내려지는 것을 보지 못하고 먼저 세상을 떠납니다.

해금이 시행되고, 마침내 1991년 신세계미술관에서 〈월북작가 이쾌대〉 전시가 열렸죠. 우리가 잃어버린 보물 같은 작품들이 처음 공개된 순간이었습니다. 당시 그의 작품을 보곤 "한국 근대미술사를 다시 써야 한다."라는 호평이 터져나왔죠. 이후에도 2015년 국립현대미술관 덕수궁관에서 〈거장 이쾌대 해방의 대서사〉 대규모 회고전이 열리며 다시 한번 그의 작품을 조명했습니다. 민족을 사랑했던 화가가 35년간 다락방에만 묻혀 있었다니 너무나 안타깝습니다. 아직도 우리나라 근대미술사에는 이름이 알려지지 않은 이들이 참 많을 겁니다. 그렇기에 우리의 역사, 문화를 끊임없이 연구하고 알아가야 하고요. 붓을 들고 당대의 어려움을 치열하게 담았던 이쾌대. 그의 작품 덕분에 우리의 역사 그리고 분단의 아픔을 상기합니다.

이쾌대의 이야기와 함께하기 좋은
한국의 보석 같은 미술관

대구미술관

주소 대구 수성구 미술관로 40

정기 휴무 매주 월요일(월요일이 공휴일인 경우 다음 날 휴관)

 1월 1일, 설날, 추석

관람 시간 하절기(4월–10월) 10:00~19:00

 동절기(11월–3월) 10:00~18:00

소개 2011년 5월 26일 개관하여 다양한 전시와 교육 프로그램을
 열고 있습니다. 동시에 지역미술의 역사와 미학을 연구하
 고 동시대 현대미술의 흐름과 연결하는 지역 대표 미술플랫
 폼의 역할도 수행합니다. 시대성과 지역성을 담아내며 동시
 에 일상 속 쉼이 필요할 때 찾고 싶은 공간, 도시의 문화적
 수준을 보여주는 공간으로 자리매김하고자 노력하고 있습
 니다.

이쾌대 화백의 작품을 소장하고 있는 미술관이 있는데요. 바로 대구
미술관입니다. 대덕산 끝자락에 위치한 대구미술관은 도착하자마자
맑은 산새와 쾌청한 공기가 저희를 반겨주죠. 미술관 내부 역시 통유
리로 뚫려 있어 시원한 공간감이 느껴지는 곳입니다. 일반적으로 미
술관은 통유리를 잘 사용하지 않는데요. 대구미술관 로비는 큼직한

©대구미술관

통유리로 구성되어 새로운 분위기가 연출된답니다. 창 너머로 보이는 풍경은 그 어떤 명화 못지않고요. 그리고 종종 로비에서도 작품 전시를 하는데요. 자연과 예술의 조화는 언제나 새롭게 느껴져, 계절마다 어떤 색채로 물들지 기대되는 공간입니다.

대구미술관은 이쾌대의 〈항구〉를 소장하고 있습니다. 이것은 화가가 월북한 이후의 시선을 담은 귀한 작품이죠. 그가 월북 이후에도 붓을 잡고 그림을 그렸다는 사실을 알 수 있는 아주 소중한 흔적이기도 하고요.

〈항구〉
이쾌대, 1960

〈항구〉에는 붉게 노을 진 하늘과 정박한 배가 보입니다. 황혼에 물든 하늘과 배들의 풍경은 왠지 고요하고 평안해 보이는데요. 당시 시대 상황과는 정반대의 분위기를 풍기는 것이 참 아이러니하기도 합니다. 이후 몇 년 지나지 않아 북에서도 이쾌대의 기록은 사라졌습니다. 안타깝게도 우리나라에서 월북 작가들의 작품이 연구되기 시작한 것도 얼마 되지 않았고요. 그래서 여전히 적은 정보로 그들을 소개하고 있는 현실이 안타깝습니다. 부지런히 근현대사가 연구되고 월북 작가들의 작품 또한 우리가 한자리에서 볼 수 있는 날이 왔으면 좋겠습니다.

참고로 대구미술관은 아카이브실에 소중한 자료를 공개하고 있는데요. 과거 전시 도록과 우리 근현대사를 살펴볼 수 있는 자료가 있습니다. 그중 이쾌대의 이야기도 찾아볼 수 있죠. 더불어 디지털미술관을 통해 당시 화가들의 이야기도 들어볼 수 있으니 방문하시는 분들은 참고해주세요!

이 길의 끝에 기다리는 것이
낙원이기를!

나혜석

〈개척자〉
나혜석, 1921

떠오르는 태양 아래 한 사람이 쉬지 않고 밭을 일구고 있습니다. 얼마나 오랜 세월 땀 흘리며 작업을 했는지 둥글게 굽어버린 허리가 무거워 보이는데요. 오로지 땅을 보며 묵묵히 주어진 일을 해나가는 모습입니다. 마치 황무지에 거대한 숲을 만들어가는 것 같네요. 작품의 제목은 〈개척자〉입니다.

개척자는 두 가지 의미로 정의됩니다. '거친 땅을 일구어 쓸모 있는 땅으로 만드는 사람.' 또 하나는 '새로운 영역, 운명, 진로 따위를 처음으로 열어나가는 사람.' 후자의 의미로 본다면 개척자는 미지의 세계를 끝없이 여행하는 탐험가와도 같은데요. 아무도 밟지 않은 땅을 탐험한다는 것은 어디서 무엇을 만날지 또 어떤 세상이 펼

쳐질지 모르기에 무척이나 설레고 짜릿한 일이죠. 하지만 때로는 사막에서 오아시스를 찾는 것과도 같은 막연함에 휩싸이기도 할 텐데요. 그 길의 끝에 기다리는 것이 낭떠러지일지 달콤한 낙원일지는 아무도 알 수 없습니다. 마치 정답이 없는 우리 인생처럼 말이죠.

여기 자신의 삶과 시대를 새롭게 열어나간 개척자가 있습니다. 수많은 '최초' 타이틀을 가진 화가죠. 바로 조선 최초의 여성 서양화가, 나혜석입니다. 한국 근대미술사의 첫 단추를 열어간 주인공인데요. 그는 한국에서 여성 최초로 서양화를 전공하고 조선에 서양의 유화를 소개한 개척자입니다. 뿐만 아니라 조선 여성 최초로 세계일주에 성공한 인물이기도 합니다. 넓은 세상에서 자신의 뜻을 펼치는 데 망설임이 없었던, 시대를 앞서간 인물이죠.

하지만 '최초' '개척자'라는 빛나는 타이틀 뒤에는 나혜석만의 외롭고 투철한 투쟁이 있었는데요. 무언가 새롭게 개척한다는 건 그만큼 고독하고도 치열한 시대와의 싸움이기도 합니다. 시대의 벽을 허문 선각자, 나혜석의 삶 속으로 들어가볼까요?

• 누구의 발자국도 없는 길을 가는 것 •

"나는 세상의 지탄을 받을 것이다. 그러나 나는 나의 길을 후회하지 않는다."

– 나혜석

굵게 웨이브진 머리에 우아한 서양식 재킷을 입고 있는 〈자화상〉 속 나혜석의 모습입니다. 얼핏 보아도 신여성임이 드러나는데요. 그런데 그의 얼굴을 자세히 살펴보면 어떤가요? 당당하게 앞으로 나아갔던 나혜석의 모습이라기보단 어둠 속에서 잔뜩 억눌려 있는 느낌이지 않나요? 저는 처음 이 작품을 보곤 '목각 인형을 그린 건가.' 하는 생각도 들었습니다. 살아 있는 사람이라기보단 뻣뻣한 나무 같았는데요. 그가 느낀 세상의 무게를 담아내지 않았을까 싶습니다.

〈자화상〉은 나혜석이 세계 여행을 떠났을 때 그린 작품입니다. 그렇게 보니 더 아이러니하죠. '여행'이란 두 글자만으로도 들뜨기 마련인데, 그에겐 어떤 일이 있었길래 이렇듯 무거운 분위기를 풍기는 걸까요? 왠지 구슬퍼 보이는 표정이 자신의 앞날을 예상하고 있는 듯 걱정스러워 보입니다.

나혜석은 1896년 2남 3녀 중 둘째 딸로 태어납니다. 그의 집안은 수원에서 제일가는 부잣집으로 부와 명예까지 고루 갖춘 명문가였

©Suwon Museum of Art

〈자화상〉
나혜석, 1928년 추정

습니다. 덕분에 유복한 어린 시절을 보냈죠. 사실 당시 여성에게는 교육받을 기회가 잘 주어지지 않았지만, 나혜석의 아버지 나기정은 '교육만큼은 차등을 두지 않아야 한다.'라는 철학을 가졌기에 나혜석도 다양한 교육을 받을 수 있었습니다.

나혜석은 어린 시절부터 특히 미술에 흥미를 느껴 주변에서 본 다양한 것들을 캔버스에 담았습니다. 자연스레 화가의 꿈을 꾸게 된 그는 1913년, 18살이 되던 해 일본 유학길에 오르는데요. 최고의 명문학교였던 도쿄여자미술학교 서양화과에 입학합니다. 이때 나혜석이 선택한 서양화는 학교에서 단 2퍼센트 소수의 학생들이 선택하던 다소 특수한 전공이었습니다. 대다수는 자수나 재봉 같은 실용적으로 활용할 수 있는 수공예를 배웠는데요. 서양화는 낯선 분야였죠. 대부분의 사람들은 유화가 정확히 무엇인지도 몰랐고, 그림을 구입한다면 유화가 아닌 수묵화를 선택했습니다. 동서양을 막론하고 유화 작품에 열광하는 오늘날과는 사뭇 다른 분위기였죠.

하지만 나혜석은 자신이 한 번 선택한 것을 절대 타협하거나 포기하지 않았습니다. 당시 황무지 같은 환경 속에서도 그는 자신의 그림을 그렸죠.

1921년 3월 19일, 모두의 시선을 끄는 전시회가 열립니다. 바로 경성일보사 내청각에서 진행된 나혜석의 첫 개인전인데요. 전시장엔 풍경화와 정물화 70여 점이 소개되고 있었습니다. 굉장한 규모의 전시를 보기 위해 수많은 인파가 몰렸는데요. 전시 첫날에만

〈농촌 풍경〉
나혜석, 1922

1000명, 다음 날부터 5000명이 넘는 이들이 방문해 인산인해를 이뤘죠. 당시 나혜석의 첫 개인전은 그에게도 감동적인 한 순간이었고 대중에게도 의미 있는 최초의 유화 개인전이었습니다. 일본에서 공부를 마치고 조선으로 돌아온 나혜석은 낯선 재료로 새로운 그림을 그리기 시작했고, 그 결과는 대성공이었죠. 당시 우리나라에도 서양화가 들어오면 어떤 단체나 그룹으로 여는 전시는 있었지만 이런 개인전은 처음이었는데요. 서울을 중심으로 한 전시는 많은 이들을 놀라게 했고 그의 작품은 순식간에 팔려나갑니다.

나혜석은 개인전을 성황리에 끝마치고 본격적으로 미술계에 작품을 선보이기 시작하는데요. 제1회 조선미술전람회에 작품을 출품해 3등 상을 수상합니다. 이쾌대가 〈정물〉로 입선했던 그 공모전의 첫 번째 수상자였죠. 조선미술전람회는 심사위원도 대부분 일본인으로 구성된 일제의 문화통치 정책 중 하나였습니다. 하지만 당시 화가들이 작품을 대중에게 선보이기 위해서는 이 공모전을 통할 수밖에 없었죠.

나혜석은 밭에 앉아 일하고 있는 여인을 그린 〈봄이 오다〉를 출품하는데요. 유화 물감을 사용해 가까이 있는 대상은 크게 그리고 멀어질수록 작게 그리는 원근법도 정확하게 활용했습니다. 안타깝게도 〈봄이 오다〉 원작은 유실된 상태라 정확한 색채는 알 수 없으나, 같은 시기 완성된 〈농촌 풍경〉에서 세련된 색채 구성을 확인할 수 있습니다. 길을 따라 들어오는 밝은 햇살의 흐름이 묻어나는 작

품이죠. 20세기 초 서양 화단에서 유행하던 인상파 작품의 영향으로 보입니다. 빛의 흐름에 따라 순간 달리 보이는 색채가 돋보이죠. 이렇게 그의 작품은 낯선 재료로 익숙한 우리 풍경을 담았는데요. 완전히 새로운 유화 물감과 화법을 보여주었기에 당시 사람들에게 나혜석의 작품은 아주 신선하고 좋은 충격이었습니다.

• 그에게 보이는 인상주의 화풍 •

"탐험하는 자가 없으면 그 길은 영원히 못 갈 것이오. 우리가 욕심을 내지 아니하면, 우리가 비난을 받지 아니하면 우리의 역사를 무엇으로 꾸미잔 말이오."

– 나혜석

나혜석은 독립운동에도 적극적으로 참여하며 목소리를 냈습니다. 글과 그림으로, 때론 직접 움직이기도 했죠. 1919년 이화학당 지하실에서 나혜석을 포함한 학생들은 만세운동 계획을 짭니다. 그는 후배들에게 독립선언서를 배포하기도 하는데요. 결국 3.1운동의 가담자로 체포되어 5개월간 형무소 생활을 해야 했습니다. 바로 이때 능력 있는 변호사 김우영이 그의 변호를 맡습니다. 김우영은 나혜석과 도쿄 유학 시절부터 알고 지낸 사이였는데요. 오랜 기간

에 걸친 김우영의 구애 끝에 나혜석은 마음을 열었습니다. 그리고 마침내 1920년 4월 16일, 두 사람은 서울 정동교회에서 결혼식을 올립니다. 대신 나혜석은 몇 가지 결혼 조건을 이야기하는데요. 그 파격적인 조건은 이렇습니다.

1. 평생 동안 나를 사랑해주시오.
2. 그림 그리는 것을 방해하지 마시오.
3. 시어머니와 전처의 딸과는 별거하게 해주시오.

그리고 마지막 조건은 '최승구의 묘지에 비석을 세워줄 것'이었죠. 최승구는 나혜석의 첫사랑인데요. 김우영은 나혜석의 파격적인 조건을 모두 들어주고 심지어 최승구의 묘지가 있는 전남 고흥으로 신혼여행을 떠났다고 합니다. 지금에도 상상하기 어려운 파격적인 행보죠.

이 결혼 이후 그의 삶에도 크고 작은 변화가 시작됩니다. 둘 사이에 나혜석과 김우영의 기쁨, 김나열이 태어나죠. 이제 화가 나혜석은 '엄마'라는 이름의 역할도 감당해야 했습니다. 그림과 집안일 그리고 육아까지 해내야 했죠. 그럼에도 나혜석은 시나 소설 등 더 넓은 분야로 자신의 활동 영역을 확장하는데요. 그에게 작업의 경계는 없었습니다. 마치 한 세기 전을 살아간 N잡러의 모습을 보는 것 같습니다.

일본 유학을 마치고 돌아온 나혜석은 또 새로운 분야에 도전했었는데요. 목판화 삽화 작업입니다. 당시 조선의 모습을 그만의 솔직 담백한 시선으로 표현했죠. 날카롭게 때론 유쾌하게 시대를 고발한 웹툰 같은 느낌이랄까요? 〈개척자〉 역시 잡지《개벽》에 실린 판화입니다.

하지만 예술가 그리고 여성에게 지원보다 제약이 많았던 당시, 자신의 길을 계속 개척해 나가는 것은 쉽지 않았습니다. 어떤 날엔 자신의 작품에 대한 깊은 고민에 빠지기도 했죠. 이

1927년 유럽여행을 떠나는 나혜석 부부

렇듯 슬럼프에 빠져 있던 나혜석에게 새로운 기회가 찾아오는데요. 남편 김우영이 만주에서 5년간 일한 대가로 특별 포상휴가를 떠나게 된 것입니다. 덕분에 나혜석도 함께 세계 일주를 시작하죠. 두 사람은 1927년 6월부터 무려 1년 8개월 동안 유럽부터 미국까지 전 세계 곳곳을 누빕니다.

세계 여행은 오늘날에도 많은 이들의 희망사항인데요. 지금도

1년 내내 여행만 하고 다닐 수 있는 기회는 흔치 않죠. 그런데 나혜석은 1920년대에 선구적인 해외 여행을 떠납니다. 1927년 부산에서 출발해 시베리아 횡단열차를 타고 유럽으로 건너갔죠. 이제 그의 무대는 더 넓은 곳으로 향하게 되었습니다.

특히 프랑스 파리에서 8개월 동안 머무는데요. 루브르 박물관부터 다양한 미술관을 다니며 서양화를 직접 그의 두 눈으로 접할 수 있었죠. 과거 화가들의 명화를 눈으로 익히는 것에 그치지 않고 랑송아카데미에 등록해 직접 그림을 그리기도 합니다. 덕분에 계속해서 고민하던 화법에 대한 답을 찾을 수 있었는데요.

새로운 것들이 흘러넘쳤던 세계 여행으로 나혜석의 그림 스타일은 크게 변합니다. 그중 하나가 〈스페인 해수욕장〉인데요. 스페인의 휴양도시 산세바스티안의 바다를 그린 이 작품에서는 간결하면서도 빠른 필체가 느껴집니다. 그림을 정교하고 사실적으로 그리던 고전적인 화풍보다는 순간의 눈에 비친 인상을 담았던 서양 화가들의 영향을 받은 것으로 보이죠. 이처럼 직접 마주한 서양화의 특징을 자신만의 화풍으로 소화하고 있는 나혜석입니다.

하지만 평화로운 분위기의 작품과 달리 나혜석의 삶은 요동치기 시작합니다. 반짝이며 행복했던 시간은 서서히 사라져가고 있었죠. 파리에서 본 새로운 그림들에 큰 감명을 받은 나혜석은 홀로 파리에 남아 그림 공부를 조금 더 이어갑니다. 남편 김우영은 베를린에서 법 공부를 하죠. 문제는 이때 나혜석이 최린이라는 남자를 만나

〈스페인 해수욕장〉
나혜석, 1928

새로운 사랑에 빠진다는 겁니다. 불륜이었죠.

최린은 파리에 외교관으로 와 있었는데요. 파리에서는 나혜석을 최린의 작은댁이라고 부를 만큼 둘은 공공연한 사이였습니다. 결국 이 소문은 남편 김우영의 귀에까지 들어가버리고 1930년 두 사람은 헤어집니다. 나혜석은 이혼 이후 더 이상 아이들도 만날 수 없었죠. 양육권이며 재산도 모두 빼앗겼습니다. 외지에 홀로 남

은 그는 외로움 속에서 더 치열하게 그림에 몰두합니다. 그림만이 그가 유일하게 붙잡아둘 것이었죠. 하지만 화가 나혜석은 나락으로 떨어집니다. 더 이상 작품에 대한 평가를 받기는 어려웠고 인물에 대한 평가가 주를 이루게 됩니다. 작품은 세상의 외면을 받아야 했죠.

놀랍게도 이때 나혜석은 결혼부터 이혼의 과정을 담은 〈이혼고백서〉라는 글을 발표합니다. 자신의 경험을 담은 동시에 조선의 불평등한 남녀관계의 이중성을 고발하는 내용이었죠. 이혼한 여성이 쓴 최초의 결혼생활 결산서입니다. 굉장히 파격적인 행보죠? 이는 김우영에게 그리고 당시 사회에 던진 대담한 도전이었습니다. 하지만 이러한 나혜석의 도발은 날카로운 칼날이 되어 그에게 다시 돌아왔습니다.

• 지워지는 조선 여성 최초의 서양 화가 •

"조선의 남성들아, 그대들은 인형을 원하는가. 늙지도 않고 화내지도
않고 당신들이 원할 때만 안아주어도 항상 방긋방긋 웃기만 하는
인형 말이오! 나는 그대들의 노리개이기를 거부하오."
– 〈이혼고백서〉 일부

이혼 스캔들 이후 나혜석 작품에 대한 평가는 180도 달라집니다. 화려한 재기를 꿈꾸며 기획한 그의 개인전 역시 실패로 돌아가죠. 2주 동안 200여 점의 작품을 전시했는데요. 작품은 거의 판매되지 않았습니다. 모든 작품이 불티나게 팔리던 그의 첫 개인전 때와는 사뭇 다른 분위기죠. 몇 점이 팔렸는지 알 수 없고, 하나도 팔리지 않았을 가능성이 큰데요. 더불어 조선미술전람회에서도 낙방합니다. 이는 나혜석 생애 첫 낙선이었죠. 그렇게 그는 조금씩 세상에서 지워지고 있었습니다.

나혜석은 집안에서도 내쳐지고 생활고에 시달리는데요. 최린이 나혜석에게 위자료를 지급해야 한다는 판결문이 나왔지만 제대로 지급받지 못합니다. 그렇게 최린 역시 그의 곁을 떠났죠. 나혜석은 이제 홀로 벼랑 끝에 서 있었습니다. 하지만 무엇보다 견디기 힘들었던 것은 작품이 외면받는 순간이었는데요. '혜성처럼 등장한 최초의 여성 화가'라는 화려한 타이틀은 잊힌 지 오래였습니다.

〈화령전작약〉은 모두가 자신을 외면할 때 고향 수원에 내려가 그린 작품입니다. 18세기 정조의 사당인 화령전은 나혜석 생가가 있는 골목 입구에 자리 잡고 있는데요. 이곳은 오늘날 화성행궁 옆이기도 합니다. 그는 어릴 적 이곳의 풍경을 떠올리며 작품을 완성했죠. 그 시절의 평화와 여유가 그리웠던 걸까요? 작품 속 정원에는 작약이 붓으로 툭툭 찍혀 있죠. 속도감이 느껴져 그림에 생동감이 더해지고 생명력도 엿보입니다.

〈화령전작약〉
나혜석, 1935

저는 꽃 중에서도 작약을 참 좋아하는데요. 매년 5월 작약 개화 시기가 되면 꽃집으로 향합니다. 그러곤 딱 한두 송이의 작약을 사 옵니다. 꽃집에선 보통 활짝 만개한 꽃이 인기가 있죠. 하지만 작약 은 반대입니다. 단단하게 웅크리고 있는 아직 피어나기 전의 꽃봉 오리가 훨씬 인기가 많죠. 수줍게 웅크리고 있던 꽃잎들이 하루하 루 활짝 피어나가는 과정을 볼 수 있기 때문인데요.

나혜석의 〈화령전작약〉에 그려진 작약은 만개한 작약일까요, 아 니면 피어나기 전 봉오리일까요? 붓으로 툭툭 찍은 것으로 보아 〈화령전작약〉에는 활짝 핀 작약이 정원을 가득 채운 듯합니다. 나 혜석 또한 자신의 작품을 세상에 활짝 펼쳐 보이고 싶었을 겁니다. 하지만 안타깝게도 그의 그림은 그 꽃이 채 피기도 전에 세상에 외 면당했죠. 사람들에게 상처받고 작품은 외면받고 홀로 수원에 내 려온 나혜석은 자신의 못다 이룬 꿈을 작약으로 활짝 꽃 피운 것이 아닐지요. 불꽃과도 같은 인생을 살았던 나혜석의 삶 역시 작약처 럼 만발할 수 있을까요?

• 미처 피지 못한 작약 •

"사남매 아해들아! 에미를 원망치 말고 사회제도와 도덕과 법률과
인습을 원망하라. 네 에미는 과도기에 선각자로 그 운명의 줄에

희생된 자였더니라. 후일, 외교관이 되어 파리에 오거든 네 어미의

묘를 찾아 꽃 한 송이 꽂아다오."

– 〈신생활에 들면서〉 中

안타깝게도 나혜석의 마지막 10년간의 행적은 정확하게 알려진 바가 없습니다. 개척자의 말년은 아직도 찾아볼 수 없죠. 그는 수덕사부터 해인사, 다솔사 등 산사를 돌아다녔으나 반겨주는 이가 없어 홀로 방황합니다. 더군다나 건강까지 악화되어 몸을 지탱하기조차 어려운 상황이었죠. 마지막을 앞둔 나혜석은 수전증이 심해져 붓을 들기조차 어려워집니다. 이 시기 그의 작품 중 하나가 〈해인사 석탑〉입니다. 그래서 작품을 자세히 살펴보면, 손이 떨려 형태도 제대로 잡히지 않아 보입니다. 마치 무너질 듯한 위태로운 해인사의 모습이죠. 이 모습은 어찌 보면 마지막 불꽃을 태워내며 위태롭게 견디고 있던 나혜석 스스로와도 닮아 보입니다.

시들어가던 나혜석은 정신분열 증세와 실어증으로 제대로 말하지도 못하는데요. 글과 그림으로 대담하게 자신의 의견을 표현했던 그는 이제 침묵합니다. 그렇게 1948년 12월, 서울시립자제병원으로 신분을 알 수 없는 한 여성이 들어옵니다. 바로 나혜석이었는데요. 그는 병원에서도 끝까지 자신의 신분을 밝히지 않습니다. 결국 12월 10일 무연고자로 쓸쓸히 세상을 떠납니다. 당시 병원 기록에 따르면 아무런 소지품도 없는 상태에서 병사했다고 합니다. 개

〈해인사 석탑〉
나혜석, 1938

척자의 무거운 짐을 모두 내려놓고 자유로운 새가 되어 날아간 것일까요.

반세기가 넘는 시간의 간극을 두고 나혜석의 글과 그림은 다시 빛나고 있습니다. 모든 꽃은 피어나는 계절이 있다고 하죠. 시간이 흐르고 시대가 변하며 세상은 그의 그림을 다시 알아보고 있습니다. 미처 만개하지 못했던 그의 작품이 이제 만발한 작약처럼 빛나는데요. 시대를 뛰어 넘는 도전의 외침, 시대의 개척자였던 나혜석의 그림으로 그를 기억할 시간입니다.

나혜석의 이야기와 함께하기 좋은
한국의 보석 같은 미술관

수원시립미술관

주소	경기 수원시 팔달구 정조로 833
정기 휴무	매주 월요일(월요일이 공휴일인 경우 다음 날 휴관)
관람 시간	하절기(3월–10월) 10:00~19:00
	동절기(11월–2월) 10:00~18:00
소개	수원시립미술관은 행궁 광장에 위치한 '수원시립미술관', 만석공원에 자리한 '수원시립만석전시관', 파장동의 '수원시립어린이미술체험관', '수원시립아트스페이스 광교'를 포함한 4개의 공간을 운영합니다. 이를 바탕으로 수원시립미술관은 각 관의 특색을 살린 다양하고 수준 높은 전시를 선보입니다. 즐기면서 감상하고 지역의 특색을 엿볼 수 있도록 하여 수도권을 대표하는 미술관으로 발전하고 있습니다.

수원시립미술관이 소재한 수원시는 전통과 변화가 함께하는 역동적인 도시죠. 화성행궁을 비롯한 수많은 문화유산이 있는 동시에 한국을 대표하는 첨단 기업들이 자리 잡고 있습니다. 특히 친환경생태공원, 광교호수공원 등 휴식과 여유로운 삶이 함께하는 아름다운 도시가 바로 수원입니다. 그중에서도 수원시립미술관은 수원시의 대표적인 문화예술 공간이죠.

© 수원시립미술관

 나혜석의 작품 중 현재까지 보존된 것은 많지 않습니다. 그가 세상을 떠나고 난 뒤 오빠 나경석의 집에 작품이 보관되었는데요. 한국전쟁 당시 많은 부분이 소실되었거든요. 나혜석은 생전 약 300여 점의 작품을 발표했지만 현재 나혜석의 작품 중 진품으로 평가되는 것은 40~50점뿐입니다. 그리고 그의 진품을 직접 볼 수 있는 미술관이 수원시립미술관입니다.

 이곳의 첫 소장품이 바로 나혜석으로 시작되었습니다. 나혜석을 대표하는 〈자화상〉부터 〈나부상〉, 〈염노장〉 그리고 〈김우영의 초상〉을 소장하고 있는데요. 〈김우영의 초상〉은 나혜석의 막내아들 뜻에 따라 〈자화상〉과 함께 미술관에 기증됩니다. 굳게 다문 입술과 허공을 응

〈김우영 초상〉
나혜석, 1928년경

시하는 듯한 눈은 마치 김우영이 외면을 하는 듯한데요. 나혜석은 끝내 이 작품을 완성하지 않았지만 헤어진 두 사람이 수원시립미술관에서 다시 만났습니다. 미술관과 멀지 않은 곳에는 나혜석 생가터와 나혜석 거리도 있습니다. 〈화령전작약〉의 배경 또한 볼 수 있어 관람의 재미가 있을 겁니다.

나혜석의 삶을 두고 여러 평이 있을 수도 있지만 저는 그의 그림 앞에서 옳고 그름을 평가하기보다 굳은 붓질로 전한 뜻, 두려웠을 도전의 의의를 다시 한번 생각해 보겠습니다.

황소처럼 굳건히
내 자리를 지키며

이중섭

〈황소〉
이중섭, 1953년 무렵

한국 근현대 미술을 소개하는 대표 작품 이중섭의 〈황소〉입니다. 작품 속 황소는 무엇을 하고 있을까요? 황소는 뚜벅뚜벅 걸어가다 멈춰서 뒤를 획, 하고 돌아본 것 같은데요. 매서운 눈매가 참 인상적입니다. 간결한 몇 번의 붓터치로 표현한 황소인데도 많은 감정을 담고 있는 듯 보입니다.

　여러분은 〈황소〉를 보면 어떤 감정이 느껴지시나요? 저는 힘찬 황소의 에너지가 느껴지기도 하고 울부짖는 황소의 서글픔과 두려움이 느껴지기도 합니다. 예전 교과서에서 이 그림을 보면 '황소가 나를 잡아먹을 것 같아.'라는 생각에 재빨리 그 페이지를 넘기곤 했는데요. 오늘날 미술관에서 다시 만난 〈황소〉는 아련하면서도 굳건

한 힘을 보내는 것 같습니다. 어릴 적 본 이중섭의 그림과 오랜 시간이 흐른 뒤 본 그의 그림은 시기마다 다른 감정을 선사하니, 역시 명작이라는 데 이견이 없습니다.

이중섭은 소 덕후라고 불릴 만큼 평생 아주 다양한 황소의 모습을 담았는데요. 오산고등학교에 다니던 시절부터 그는 소를 그리기 시작합니다. 당시 스승이었던 임용련은 학생들에게 최대한 다양한 소재를 접해보고 그려보라는 가르침을 주었는데요. 당시 이중섭이 집중했던 소재는 바로 '소'였습니다. 소를 그리기 위해서 며칠 동안 들판에서 관찰하고 미친듯이 그림을 그렸는데요. 어느 날에는 이중섭이 너무 오랜 시간 소를 하염없이 바라보자 마을사람들이 그를 소도둑으로 오해하기도 했습니다.

이중섭은 소를 그저 눈에 보이는 대로, 또는 해부학적으로 뛰어나게 화폭에 담으려 하지 않았습니다. 긴 시간 바라보고 그만의 방식으로 새로운 소를 그리고 싶었죠. 틈만 나면 들에 나가 소를 자세히 관찰하고 기숙사로 돌아와서는 관찰한 소의 모든 것을 그렸습니다. 당시 그의 방 안엔 소의 몸통부터 머리 그리고 꼬리까지 소의 구석구석을 담은 수많은 스케치가 걸려 있었죠. 그는 이미 준비된 황소 덕후였습니다.

그런데 이중섭에게 황소는 단순히 '소'만을 의미하지 않았던 것 같습니다. 평생 관찰하고 그의 시선을 받았던 황소, 이중섭의 이야기로 살펴보겠습니다. 이중섭에게 황소는 첫사랑이지 않았을까요?

〈황소〉
이중섭, 1941

• 부잣집 막내 도련님의 유학길 •

이중섭은 1916년 9월 16일 평안남도의 부유한 집 막내아들로 태어납니다. 일제강점기를 겪지만 든든한 집안 덕에 큰 어려움 없는 어린 시절을 보내는데요. 어릴 때부터 혼자 그림을 그리며 일찍부터 본인이 그림에 재능이 있다는 것을 알게 됩니다. 타고난 화가였던 이중섭은 본격적으로 미술 공부를 시작하는데요. 그 당시 그림 좀 그린다 하는 화가들은 대부분 일본에서 미술 유학을 했습니다. 배우고 싶은 것은 모두 배울 수 있었던 부잣집 막내 도련님 이중섭도 1936년, 스물한 살의 나이에 일본으로 향합니다. 집안의 기둥이었던 형의 경제적인 지원과 어머니의 정신적인 지지로 당당히 유학길에 올랐습니다. 20대 초반, 원하는 것은 뭐든 이룰 수 있을 것만 같았던 그의 청춘이었죠.

이중섭은 부산항에서 배를 타고 마침내 일본 시모노세키항에 도착하는데요. 1936년 도쿄의 제국미술학교 서양화과에 입학해 새로운 화풍들을 익혀나갑니다. 이곳은 한국 근현대 미술사의 한 획을 그은 장욱진, 이쾌대 등 많은 예술가들과의 우정이 시작된 곳이기도 했죠. 이듬해 더 자유로운 분위기를 찾아 문화학원 미술과로 입학합니다.

당시 일본은 빠르게 서양의 문물을 받아들였고, 학생들에게도 새로운 미술을 소개하고 있었죠. 이중섭 역시 피카소의 입체주의

스타일과 마티스의 야수주의 스타일에 영향을 받습니다. 이 시기 서양의 화풍과 동료들과의 교류 덕에 한 걸음씩 도약하던 이중섭이었습니다.

바로 이 문화학원에서 이중섭은 소중한 인연을 만나게 되는데요. 황소만큼이나 아니 본인보다 더 사랑했던 마사코입니다. 학교 실기실에서 자주 마주치던 두 사람은 서로에게 마음을 뺏기고 캠퍼스 커플이 됩니다. 둘은 함께 프랑스 유학을 꿈꾸던 전도가 유망한 미술학도 커플이었습니다. 하지만 조선 남자와 일본 여자의 만남은 쉽지 않았는데요. 함께 학교에 다닐 때는 데이트도 자주할 수 있었지만, 마사코의 졸업 이후 자주 만나기가 힘들어집니다. 그럼에도 이중섭은 1940년부터 3년간 엽서에 직접 그림을 그려 러브 레터를 보냈는데요. 1941년에는 무려 80통의 편지를 보냈다고 합니다.

> "진실하고 귀여운 나의 남덕 군⋯ 소중한 발가락 군이며, 당신의 깜빡이는 귀여운 눈이며, 나의 커다란 손가락 등을 많이 써 보내주기 바라오. 대향의 머릿속과 가슴은 귀여운 남덕 군의 일로 꽉 차 있소. 당신을 힘껏 포옹하고 몇 번이고 입 맞추오. 그럼 건강하오."
> – 중섭 대향 구촌(이중섭 화백의 이름, 호, 별칭 순)

당시 이중섭의 그림엽서를 보면 두 사람의 러브스토리도 엿볼

수 있는데요. 산책을 하던 어느 날 마사코의 신발이 보도블록에 끼면서 발가락을 다쳤습니다. 그때 다친 발가락을 치료해주다 이중섭의 손에도 피가 묻었는데, 이 추억을 떠올리며 그린 작품이 〈발을 치료해주는 남자〉입니다. 이날의 추억으로 이중섭은 마사코를 '발가락 군'이라고 부르곤 했는데요. 체형에 비해 발이 유난히 크고 못 생겼다고 지어준 애칭이었죠. 때로는 그 길쭉한 발가락이 아스파라거스와 닮았다고 해서 '아스파라거스'라 부르기도 했습니다. 그리고 마침내 두 사람의 절절한 사랑은 결실을 맺습니다.

태평양전쟁이 막바지로 치닫던 1945년 4월 마사코는 아버지의 도움으로 목숨을 걸고 조선으로 향하는 배에 오릅니다. 훗날 마사코가 기억하길 이때 자신이 타고 온 배가 한국으로 올 수 있는 마지막 배였다고 합니다. 사랑하는 이중섭만을 바라보고 한 용기 있는 결심이었죠. 부산항에 도착해서도 물어물어 사랑하는 이가 있는 경성까지 찾아옵니다.

그리고 마침내 1945년 5월, 둘은 결혼식을 올렸죠. 결혼식을 마치고 이중섭은 일본인 아내를 위해 '따뜻한 남쪽에서 온, 덕 많은 여인'이라는 뜻의 이남덕南德이라는 한국 이름을 선물합니다. 덕 많은 남덕 덕분이었을까요? 얼마 지나지 않아 조선은 광복하고 두 사람 사이에는 아들 태현과 태성이 태어납니다. 그는 사랑하는 가족과 함께하는 행복한 단꿈에 젖을 수 있었죠.

〈발을 치료해주는 남자〉
이중섭, 1941

• 불행 끝, 또 다른 불행의 시작 •

하지만 그의 행복한 신혼생활은 아주 잠깐의 반짝임이었습니다. 안타깝게도 시대는 이중섭의 편이 아니었죠. 광복을 맞이한 기쁨도 잠시, 1950년 6월 25일 한국전쟁이 발발합니다. 이중섭의 집안에서 가장 역할을 하던 형이 실종되고 그의 집은 폭격을 맞아 무너졌죠. 이중섭은 혼란 속에서 가족들을 데리고 이곳저곳을 옮겨 다니며 숨어 지내야 했습니다. 더 이상 원산에 머무는 것이 어려워지자 남한으로 넘어가야 했는데요. 형이 집으로 돌아오지 않아 어머니와 형수는 설득되지 않았고, 아내 남덕과 두 아들 그리고 조카 이영진을 데리고 국군 해군함선에 오릅니다. 그렇게 이중섭은 가족과 함께 원산에서 부산으로, 제주까지 내려갔죠. 이때만 해도 중섭과 남덕 그리고 가족들은 잠시 남쪽에 몸을 피해 있다가 금방 집으로 돌아갈 것이라고 굳게 믿고 있었습니다. 그렇기에 그동안 그린 작품들과 귀중품은 모두 원산 어머니 품에 맡기고 내려왔죠. 하지만 그는 영영 돌아갈 수 없었습니다. 영원한 이별이 될 줄 아무도 몰랐죠.

작품 〈싸우는 소〉는 강렬한 색채와 강한 필체로 그려졌습니다. 푸른 소와 흰 소가 서로 뿔을 맞대고 강하게 밀어붙이고 있는데요. 전쟁으로 인해 한 민족이 남과 북으로 갈라져 싸우는 한국전쟁의 모습을 그린 이중섭의 작품으로도 해석됩니다. 한편으론 처참한

전쟁 속 어떻게든 죽을 힘을 다해 고난과 역경을 이겨내겠다는 이들의 강한 의지를 담은 작품이기도 하죠.

이중섭 역시 마찬가지였습니다. 이제 더 이상 아무런 걱정 없이 그림을 그리던 원산의 부잣집 막내아들은 없었습니다. 그는 전쟁이라는 처참한 현실에서 살아남아야 했습니다. 남덕의 남편이자 두 아들의 아빠이기도 했으니까요. 피난민들과 함께 창고에서 지내야 하는 열악한 상황이었지만 사랑하는 가족과 함께 이겨내고자 했습니다. 그렇게 작은 희망을 품고 더 남쪽으로, 제주로 향합니다.

〈싸우는 소〉
이중섭, 1954

• 함께하면 그 어디든 낙원이리 •

제주에서의 피난 생활은 참 어려웠습니다. 단칸방에서 아끼고 아끼며 버텨야 했습니다. 그럼에도 가족과 함께할 수 있었기에 이중섭은 행복했는데요. 〈서귀포의 환상〉이란 제목에서부터 그가 꿈꿨던 이상적인 모습이 느껴집니다. 서귀포 바다를 앞에 둔 제주 감귤 농장이 보이죠. 배구공만큼 큼직한 감귤이 주렁주렁 달린 나무에 어떤 아이는 갈매기를 타고 날아오르고 있습니다. 이렇듯 서귀포는 이중섭이 가족과 함께하며 행복에 젖은 달콤한 꿈을 꾼 환상과 같았습니다. 먹을 것도 풍족하지 않아 음식도 나누고 쪼개어 먹는 열악한 현실이었지만 사랑하는 이들과 함께하며 이상향의 꿈을 꿀 수 있지 않았을까요? 평화를 상징하는 세 마리의 흰 새가 우리를 꿈의 세계로 이끌고 있는 것처럼 느껴지기도 합니다.

하지만 당시 이중섭은 그림을 그리기조차 어려운 날이 많았습니다. 귀중품이며 미술 도구나 재료는 모두 원산에 두고 내려왔기 때문이죠. 당시는 한국전쟁 중으로 캔버스를 구하기도 어려웠기 때문에 다양한 재료를 주워와 그림을 그렸습니다. 〈서귀포의 환상〉역시 캔버스가 아닌 나무판에 그려진 작품이죠. 유화 물감도 귀했기 때문에 최소한으로 사용했는데요. 이 작품을 자세히 들여다보면 아주 얇게 발린 채색 뒤로 나무판이 살짝 비쳐 보입니다. 이렇듯 서귀포는 이중섭의 **환상과 현실** 모두를 보여준 곳이었죠.

〈서귀포의 환상〉
이중섭, 1951

1951년 1월, 가족들과 함께 내려온 제주에는 눈이 펑펑 쏟아지고 있었습니다. 매서운 칼바람과 추위를 뚫고 서귀포까지 걸어가야 했죠. 오늘날이라면 한라산 주변을 둘러싸고 있는 1100도로를 통해 제주에서 서귀포로 내려갈 수 있지만 당시는 상황이 여의치 않았습니다. 제주 남북을 횡단할 수 있는 길도 없거니와 한라산을 넘어간다는 것은 너무나 위험한 일이었죠. 결국 가족은 해안가를 따라 천천히 오랜 시간 걸어가는 방법을 택했죠.

〈가족과 첫눈〉
이중섭, 1950년대 전반

　〈가족과 첫눈〉에는 쏟아지는 첫눈을 맞으며 걸었던 가족들의 모
습이 보입니다. 사람만큼 거대한 새와 물고기도 함께인데요. 사람
이고 동물이고 모두 신이 나서 눈 속을 뛰어다니는 것 같습니다.
꿈속의 장면처럼 행복하고 아름다워 보이죠. 사실 어린 자녀들을
데리고 오랜 시간 걸어야 하는 상황에, 눈보라는 이렇게 아름답고
낭만적인 소식은 아니었을 겁니다. 무섭게 휘몰아치는 칼 같은 겨
울 바람을 견뎌야 했죠. 그래서인지 〈가족과 첫눈〉에는 눈보라 속

에서도 서로를 끌어안고 의지하며 헤쳐나갔을 따뜻한 가족애가 느껴집니다. 이렇듯 이 무렵부터 그의 작품 소재는 대부분 가족과 아이들이었습니다.

이 시절 굶주렸던 이중섭은 아이들을 데리고 서귀포 앞바다에서 조개나 게 그리고 물고기를 잡아먹으며 배를 채우기도 했습니다. 사실 대단한 실력의 낚시꾼은 아니었기에 많은 양을 잡아오진 못했는데요. 하지만 이때 바다에서 보낸 아이들과의 시간 자체가 행복한 추억이 되었습니다. 먹거리도 잡고, 아이들과 놀이하듯 시간도 보내고 아빠로서 더없이 행복한 시간이었죠.

이중섭과 가족들이 서귀포에 머무른 시간은 1년이 안 되는 길지 않은 시간이었습니다. 하지만 제주에서 많은 작품을 그렸고, 다시 뭍으로 올라온 이후에도 서귀포 시절을 추억하며 그린 작품들이 많았죠. 좁은 단칸방에서 당장 먹을 쌀도 없어 힘겨운 시간이었지만, 가족과 함께했던 제주에서의 날들이 이중섭에게는 낙원과 같았나 봅니다.

하지만 계속된 피난 생활은 나아질 기미가 보이지 않았고, 남덕의 건강은 날이 갈수록 약해졌습니다. 두 아이들을 먹이려고 부부는 굶는 날이 많았고 남덕은 결핵에 걸리기까지 하죠. 결국 1952년 이남덕과 아이들은 일본으로 먼저 건너갑니다. 그렇게 이중섭은 사랑하는 가족들과 눈물의 이별을 하고 홀로 남았습니다. 이때부터 중섭은 마음을 담은 편지를 가족들에게 보냅니다.

"그럼 몸 성히. 나의 소중한 아내여. 대향만을 믿고 사랑하고 편지 많이많이 보내면서 태현이, 태성이와 함께 기다려주시오.'"

— 5월 2일 이중섭 대향 구촌

"나는 지금 당신을 얼마나 격렬하게 사랑하고 있는가… 당신과 헤어진 이후 날이면 날마다 공허해서 견딜 수가 없소. 다음에 가면 남덕의 모든 것을 두 팔에 꽉 껴안고 내 곁에서 언제까지나 언제까지나 결코 놓지 않을 결심이오. 대향은 모든 정성을 다해서 남덕 군의 모든 것을 굳세게 사랑하고 있소."

— ㄷ ㅐ ㅎ ㅑ ㅇ

• 조선의 화공, 조선의 소, 중섭의 소 •

이중섭은 가족과 떨어져 기러기 아빠 생활을 한 지 1년 만에 일본에 건너가 가족들을 만날 수 있었습니다. 짧고 아쉬운 만남이었지만 가족들을 만난 중섭은 에너지가 넘쳤죠. 그러고는 통영에 돌아와 작품에 모든 것을 쏟아부었습니다. 이때 이중섭의 분신과도 같은 존재, 소가 다시 등장하죠. 이중섭에게 소는 오산학교 시절부터 그려 가장 오랫동안 그렸던 소재입니다. 유화로 완성한 소 그림만 20점인데요. 그의 소는 저마다 조금씩 행동이나 색채는 다르지만

모두 강인한 힘을 내뿜고 있습니다.

이중섭에게 소는 조선의 **민족성**을 담고 있었습니다. 언제나 남덕에게 자신은 조선의 소를 그린다고 강조했고, 누군가 그의 작품을 보고 스페인의 투우와 비슷하다고 하자 불같이 화를 낸 일화가 전해지죠. 이처럼 그는 우리 민족성을 중요시했습니다. 실제로 이중섭의 작품 대부분에는 멋스러운 한글로 적힌 서명이 있죠. 일제가 창씨개명을 강요하던 시절이었지만, 그는 꿋꿋이 한글 서명을 고수했습니다. 민족 정신을 이어가야 한다는 생각이 강했던 조선의 화공입니다.

"어디까지나 나는 한국인으로서 한국의 모든 것을 전 세계에 올바르고 당당하게 표현하지 않으면 안 되오. 나는 한국이 낳은 정직한 화공이라오."

– 이중섭이 아내에게 보낸 편지 中

황소는 참혹한 시대를 살아낸 우리 민족의 정신력을 상징하는 동물이었습니다. 한편으론 그 시대를 몸으로 겪으며 살아낸 화가 자신을 상징하기도 했습니다. 이중섭은 조카에게 남긴 단 한 점 외엔 자화상을 거의 남기지 않았는데요. 그가 평생을 관찰해온 소를 통해 우리는 그의 모습을 볼 수 있습니다.

잿빛 배경에 하얀 소가 당당히 서 있는 작품 〈흰 소〉를 보시죠.

〈흰 소〉
이중섭, 1954년경

자세히 보니 소가 삐쩍 말라 있습니다. 이는 한국전쟁 당시 주린 배로 생활고에 시달렸던 이중섭과 가족들이 떠오르기도 합니다. 그렇지만 눈매는 부드러우면서도 매서운데요. 참혹한 현실임에도 우직하고 성실하게 어떤 역경도 뚫고 나가려는 강인한 의지가 엿보입니다. 이중섭도 황소 그림을 그리며 예술가로서 자신의 의지를 다잡았던 걸까요? 이 시기 그 자신도 감격스러워 가슴이 터질 듯하다는 걸작들이 탄생했습니다.

> "건강하게 잘 지내나요. 아고리(이중섭의 별명)는 점점 더 힘을 내어
> 순조롭게 작품을 슥슥 그려내고 있어요. 나도 놀랄 정도로 작품이
> 잘되어 감격스러워 가슴이 터질 것 같다오.
> 더욱 힘을 내어 추위에도 지지 않고 굴하지 않고 이른 새벽에 일어나
> 전등을 밝히고 그림을 제작하고 있어요."
> − 1954년 11월경 아내에게 보낸 편지 中

• **"예술은 진실의 힘이 비바람을 이긴 기록이다"** •

이중섭은 아들에게 보내는 엽서에 소달구지를 타고 남쪽으로 내려가는 그림을 그려 선물했습니다. 〈길 떠나는 가족〉인데요. 사실 달구지가 편하지도 않겠죠. 그럼에도 낡은 소달구지 위 사람들 얼굴

에는 웃음이 가득합니다. 어딘가 상기되어 보이는 이들의 얼굴에서 가족과 다시 만날 날을 기다리는 그의 간절한 마음이 보이는데요. 그저 사랑하는 이들과 함께하는 것이 이중섭의 작은 꿈이었지만 비극의 시대는 그의 꿈을 이뤄주지 못합니다.

1955년 이중섭은 서울 미도파갤러리에서 성공적으로 전시를 마칩니다. 그의 작품 중 은지화는 MoMA(뉴욕현대미술관)에서 소장하기도 하죠. 이제 세상은 조금씩 그의 그림을 알아보기 시작합니다. 그런데 이미 늦었던 걸까요. 이중섭의 건강은 더 이상 버티지 못합니다. 음식을 먹지도 않았고, 영양실조에 온몸이 노랗게 변해 황달 증세까지 나타났죠. 마지막까지 병마와 싸우던 이중섭은 1955년 12월 이남덕 여사에게 병 때문에 도쿄에 가기 어려워졌다고 편지합니다. 그렇게 스스로 마지막 희망을 놓아버리죠. 결국 이중섭은 1956년 9월 6일 무연고자로 홀로 세상을 떠납니다.

이중섭은 붓을 들고 자신의 자리에서 세상과 치열하게 싸웠습니다. 그에게는 그림이 곧 삶이었죠. 특히 황소 작품들을 보고 있으면 혹독한 현실 속에서도 한 발짝씩 앞으로 나아간 당시 우리 민족의 모습이 그려지는데요.

매일 아침 소마미술관으로 출근하던 때가 있었습니다. 〈다시 보다: 한국근현대미술전〉 전시해설을 위해서였는데요. 그때마다 이중섭의 〈황소〉를 보곤 했습니다. '어떤 풍파가 있을지라도 황소처럼 굳건히 내 자리를 지키며 나아가야지.'라는 생각을 하면서요. 당

〈길 떠나는 가족〉
이중섭, 1954

시 쉽지 않은 일들이 밀물처럼 덮치고 쉼 없는 하루하루를 보내던 때였는데요. 그때의 제게 〈황소〉는 바라만 보아도 많은 응원의 말을 건네는 작품이었습니다. 그리고 작품 앞에서 매일 다짐했죠. '오늘도 최선을 다해 당신의 그림을 전하겠습니다.'라고요. 지금도 이중섭이 그린 황소와 눈을 맞추다 보면 오늘 하루도 힘차게 꿋꿋이 살아내라고 응원의 메시지를 보내는 것만 같습니다. 여러분에게는 황소가 어떤 말을 건네고 있나요?

이중섭의 이야기와 함께하기 좋은 한국의 보석 같은 미술관

이중섭미술관

주소 제주 서귀포시 이중섭로 27-3

정기 휴무 매주 월요일

1월 1일, 설날, 추석

관람 시간 09:30~18:00

소개 불운한 시대의 천재 화가로 불리는 이중섭 화백은 약 11개월 이라는 짧은 기간 동안 서귀포에 체류했습니다. 하지만 이 시기는 대향 이중섭의 예술 세계에 지대한 영향을 끼쳤습니다. 이중섭미술관은 1950년 한국전쟁 발발 후 1951년 1월부터 12월까지 서귀포에 거주하며 작품활동을 이어간 이중섭의 예술혼을 기리기 위해 설립한 기념관이자 전시관입니다. 전쟁 중 세들어 살던 초가 바로 옆, 서귀포항이 내려다 보이는 언덕 위에 있으며, 미술관 앞에는 이중섭 공원이 있습니다.

개관 당시에는 원화가 없어 일부 복사본만 전시하다가, 이를 안타깝게 여긴 문화인들의 기증과 노력으로 현재는 이중섭이 서귀포 생활을 하던 당시의 작품을 비롯해 여러 작품이 전시 중입니다.

©이중섭미술관

이중섭이 가족과 함께 서귀포에 머물던 시절을 살펴볼 수 있는 미술관, 제주 이중섭미술관입니다. 이중섭이 가족과 함께 부산에서 제주로 내려와 머무른 11개월 정도의 추억 하나하나를 찾아볼 수 있는데요.

그가 제주에 도착해 그린 작품 중 하나가 〈섶섬이 보이는 풍경〉입니다. 따스한 빛을 머금은 풍경화로 이중섭의 작품에서 흔히 볼 수 있던 스타일과는 사뭇 느낌입니다. 그의 그림을 보고 있자면 초가집들 사이로 굽이굽이 흐르고 있는 오솔길에 시선이 가죠. 비극의 시대였지만, 모든 것을 잠시 잊은 채 평화로운 풍경만을 남겼습니다. 이 풍경은 오늘날에도 이중섭미술관 옥상에서 넓게 펼쳐진 광경이기도 하죠.

이중섭미술관에서 조금만 걸어나가면 이중섭의 거주지를 복원한 장소가 있습니다. 실제로 마주하면 생각보다 열악한 환경에 놀랄 수

밖에 없는데요. 1.4평 남짓의 공간이기 때문입니다. 이 좁은 방 안에서 네 식구가 옹기종기 모여 추운 한겨울을 버텼습니다. 이중섭의 창작 열의가 가득 느껴지는 제주도에 방문한다면 그가 살아 숨쉬고 있는 것 같은 이중섭미술관에서 그의 삶을 만나보기를 권합니다.

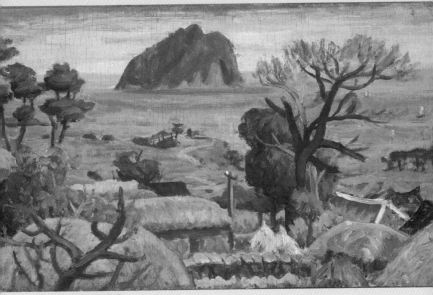
©이중섭미술관

〈섶섬이 보이는 풍경〉
이중섭, 1951

완벽한 타지에서 알게 된
내 슬픈 전설의 이야기

천경자

〈내 슬픈 전설의 49페이지〉
천경자, 1976

여러분 여행 좋아하시나요? 무엇을 위해 여행을 떠나시나요? 사랑하는 사람들과 추억을 쌓고자, 더 넓은 세상을 통해 시야를 넓히고자 혹은 달콤한 휴식을 취하기 위해서 떠나기도 하죠. 이유가 무엇이든 여행은 예기치 못한 선물을 줍니다. 저는 20대 초반 홀로 떠난 배낭여행으로 값진 경험을 얻었는데요. 덕분에 세상을 바라보는 관점과 삶의 결정권에 대해 고민해볼 수 있었습니다. 이때의 소중한 경험으로 저는 시간적 여유가 생길 때마다 여행을 떠나곤 하는데요. 그곳에서 글 혹은 한 장의 사진으로 최대한 여행의 순간을 기록합니다.

천경자 〈내 슬픈 전설의 49페이지〉는 여행지에서 기록한 화가

의 그림입니다. 그는 1969년부터 28년 동안 남태평양의 타히티를 시작으로 프랑스 파리, 미국, 이탈리아 그리고 이집트까지 전 세계를 누볐죠. 그리고 여행을 다니며 마주한 낯선 미지의 세계를 그림으로 남기는데요. 언뜻 보면 영화 〈주토피아〉가 떠오르기도 하는 천경자의 〈내 슬픈 전설의 49페이지〉의 배경은 어디일까요?

광활한 초원 위에 코끼리, 사자, 얼룩말 등 다양한 동물이 보이죠. 이것은 1970년대 아프리카 여행에서 남긴 작품입니다. 아프리카는 그가 어린 시절부터 가장 가보고 싶어했던 곳이자 원초적인 자연에 큰 영감을 받은 곳인데요. 작품 속 코끼리 등에 쭈그려 앉아 있는 여인이 보이죠. 알몸을 한 여인의 등장으로 그림의 분위기는 마치 환상 속의 모습처럼 신비스러운데요. 홀로 세계 여행을 하던 천경자 자신의 모습을 담고자 했던 것이 아닐까 싶습니다. 실제로 천경자는 여행 중 비자 문제로 봉변을 당할 뻔했다고 하죠. 지금도 나 홀로 세계 여행은 쉽사리 내릴 수 있는 결정이 아닌데요. 무려 50년 전, 더 넓은 세상을 보고 배우고자 과감하게 세계로 나아간 천경자입니다.

과연 천경자에게는 이 여행이 어떤 의미가 되었을까요? 때론 멈춰 있는 그림이 영화나 드라마보다 더 많은 이야기를 담고 있기도 하죠. 화가의 눈을 통해 바라본 넓은 세상은 어떤 모습이었을지, 그의 작품으로 살펴보겠습니다. 자신의 여행을 기록했던 반세기 전 여행 유튜버, 천경자의 삶 속으로 함께 떠나보시죠.

• 옥처럼 고운 삶을 살거라 •

1924년 전남에서 태어난 천경자는 산과 바다가 펼쳐진 고흥에서 어린 시절을 보냅니다. 자연에 뒤덮인 삶은 화가로서 최고의 경험이 되었죠. 덕분에 그는 특별한 색채 감각을 얻을 수 있었는데요. 꽃다발처럼 화사하고 진하게 물든 그의 작품 속 색채는 어린 시절의 경험에서 비롯되었습니다.

천경자는 보통학교 1학년 때부터 화가의 꿈을 키우는데요. 학창시절부터 공부에는 큰 관심이 없었지만 도화(미술)시간 만큼은 언제나 최고점을 놓치지 않았다고 합니다. 그는 자신만의 그림을 화폭에 펼치는 화가가 되고 싶었는데요. 문제는 주변의 거센 반대를 이겨내는 것이었습니다.

졸업반이 되어 진로를 정해야 하는 시기가 되자 천경자는 가장 좋아하는 '그림'을 선택하고 싶었습니다. 하지만 주변에서는 대부분 그녀의 선택을 못마땅하게 여깁니다. 특히 아버지는 "부잣집 자식도 유학을 안 보내는데 무슨 미술 공부한다고 유학을 가느냐. 유학을 가 공부를 더 하고 싶으면 차라리 의대에 진학하여 의사가 돼라."라고 하죠. 예나 지금이나 예술을 업으로 선택한다는 건 현실적으로 넘어야 하는 산이 참 많았습니다. 더구나 당시 여성으로서 화가로 성공한 사례는 없었기 때문에 반대는 더욱 극심했죠. 이러한 상황 속에서 그는 완고한 아버지를 설득해야 했습니다. 그럼에도

화가라는 꿈이 확고했던 천경자는 아버지 앞에서 연극을 펼치는데요. 실성한듯 울다가 웃기를 반복했죠. 그러고는 **"유학 안 보내주면 죽어불라요!"**라고 소리치며 엉엉 울기 시작합니다. 동네에서 봤던한 미친 여인의 모습을 그대로 따라했던 건데요. 이런 그의 연기력(?)에 아버지는 결국 뜻을 굽힙니다. 마침내 천경자는 유학길에 오를 수 있었죠.

1941년 17살의 천경자는 일본으로 가 꿈에 그리던 도쿄여자미술전문학교에 입학합니다. 그리고 전공을 선택하는데요. 당시 미술계에서는 서양화가 들어와 야수파, 입체파 스타일의 그림이 유행하고 있었습니다. 많은 학생들은 서양화를 전공했죠. 하지만 섬세한 색채 감각을 가진 천경자는 자신과 잘 맞는 그림을 그리고자 동양화를 전공으로 선택합니다. 유행을 따르기보다 스스로의 장점을잘 알고 있던 천경자의 현명한 선택이었습니다.

그토록 원했던 그림을 정식 교육을 받으며 그리니 천경자에게는 꽃길이 펼쳐질 것만 같았습니다. 하지만 그가 유학을 간 지 1년도 채 되지 않아 집안의 가세가 기울기 시작합니다. 아버지가 마작으로 재산을 날렸기 때문인데요. 유일한 재산이었던 논밭도 날아가 궁핍한 생활이 이어졌죠. 이때 마을에는 아버지가 딸을 유학 보내기 위해 논을 팔아 집안이 망했다는 소문이 돕니다. 유학생활 중안식처로 찾아간 고향에서 들은 헛소문으로 그는 오히려 무거운짐을 짊어지고 일본으로 돌아갑니다.

〈조부〉
천경자, 1942
리움미술관 소장

점차 일본에서의 생활도 열악해집니다. 제대로 된 유학 경비를 지원받을 수 없었기에 고구마로 겨우 끼니를 때우며 생활을 이어가는데요. 하지만 시련 속에서도 재능은 빛을 발합니다. 유학생활 2년 차에 완성한 〈조부〉가 제22회 조선미술전람회에 입선하는데요. 당시 화가들에겐 유일한 등용문이었던 조선미술전람회에 천경자는 무려 18살의 나이에 이름을 올린 거죠.

〈조부〉는 방학 때 고향집에서 스케치해 온 외할아버지를 그린 작품인데요. 외할아버지는 누구보다 손녀 경자를 예뻐라 하며, 태어난 손녀를 보고 옥같이 곱고 사랑스럽다 하여 옥자(천경자의 본명)라는 이름을 지어주기도 했습니다. 외할아버지는 그에게 어린 시절의 아름다운 추억 그 자체였죠.

"외가에서 보낸 그 시절이 내겐 시간도 공간도 영원한 것처럼 행복했다. 밥, 수박도 맛나고, 할아버지 이야기도 재미있고, 노래 잘한다는 말도 들어 자랑스러웠다."
−천경자

하지만 외할아버지는 천경자가 유학을 떠난 직후 중풍으로 쓰러져 오랜 시간 누워 계셨는데요. 그가 여름 방학을 맞아 그림 뭉텅이를 들고 고향에 찾아왔을 때는 과거 정정했던 외할아버지의 모습은 찾아볼 수 없었습니다. 그는 외할아버지를 향한 사랑을 담아

정성스럽게 〈조부〉를 완성합니다. 어린 시절 영원할 것처럼 행복했던 시간을 선물해준 외할아버지를 향한 마음이었죠. 그림을 보니 외할아버지가 듬직하게 자리를 지키며 손녀를 바라보고 있네요. 〈조부〉 자체가 쓰러진 외할아버지를 정정한 모습으로 되살리고 싶었던 손녀의 마음이 아니었을까요?

〈조부〉로 조선미술전람회에 입선한 것은 화가로서도 유의미한 결과이자 집안의 경사였습니다. 1943년 어려운 환경에서도 의미 있는 결과를 얻어낸 덕분에 3학년 여름방학에 고향에 돌아오는 그는 어깨에 진 무거운 짐을 내려놓은 당당한 모습이었습니다.

하지만 집안 상황은 좀처럼 나아지지 않습니다. 전쟁 중인 동경에선 식량도 구하기 어려웠고 배편을 구하기도 쉬운 일이 아니었죠. 유학생활 3년 차, 그는 생활을 유지하기 위해 낮에는 백화점에서 일하고 밤에는 그림을 그리며 시간을 쪼개 살았습니다. 열악한 현실이었지만 꿈을 향한 열정만큼은 찬란히 빛나던 순간이었죠. 그러던 중 갑자기 동생 옥희에게서 편지가 도착하는데요. 아버지의 사업이 망해 전 재산이 넘어간다는 절망적인 소식이었습니다. 결국 천경자는 바로 다음 날 서둘러 고향으로 돌아옵니다. 이렇게 뜨거웠던 그의 일본 유학생활은 마무리되었죠.

• 독이 된 사랑 •

"내겐 지지리도 연인 복마저도 없다."

– 천경자

몰락한 집안을 책임지기 위해 유학생활을 접어야 했던 천경자, 그의 화려한 시절은 이때가 마지막이었습니다. 그가 조선으로 귀국할 무렵인 1943년의 일본은 태평양전쟁의 영향으로 불안감에 휩싸입니다. 이러한 분위기 속에서 많은 이들이 조선으로 돌아가려 했고 조선행 배편 티켓은 귀하디귀해졌습니다. 천경자도 여객사무소에서 조선행 티켓 신청서를 쓰게 되는데요. 불안했던 그는 주변의 한 유학생에게 제대로 쓴 것이 맞는지 확인을 부탁했죠. 이것으로 그의 삶에 드리운 어두운 그림자는 조금 더 진한 색을 띠게 됩니다.

꽃다운 나이였던 경자에겐 수많은 혼처가 오가고 있었습니다. 집안에서 주선한 맞선도 여러 차례 있었고 조선미술전람회에서 입선하며 집 주소가 알려지니 얼굴 모르는 화가들과 문학인들에게 끊임없이 러브레터를 받았죠. 하지만 경자의 마음을 사로잡은 건 바로 여객사무소의 유학생, 이형식이었습니다. 배편을 확인하고 경자에게 주소를 적어달라던 그는 이후로도 경자에게 매일 편지를 쓰며 마음을 전합니다. 도쿄에서 스친 만남 이후 둘은 거의 매일

편지를 했고, 두 사람은 3개월 뒤 조선에서 재회합니다. 경자는 몇 번 본 적은 없지만 왠지 신비로운 이 남자에게 끌렸고, 몇 개월 뒤 조촐하게 결혼식을 올립니다. 둘은 딸 하나, 아들 하나를 낳아 단란한 가정을 꾸리는데요.

사랑에 빠진 대부분의 사람들이 그렇듯 천경자는 두 사람이 운명이라 철석같이 믿었습니다. 하지만 남편은 무능했고 천경자는 가장이 되어 가족들을 부양해야 했죠. 어떻게든 가족들을 먹여살려야 했기에 모교인 전남여고에서 교직생활을 합니다. 아이를 키우고 아이들을 가르치며 그 와중에도 틈틈이 그린 26점의 작품으로 학교 강당에 전시를 하기도 했죠. 각박한 생활 속에서도 그림을 그리는 순간만큼은 온전히 자신만을 생각한 시간이었을 겁니다. 고된 현실의 쓴맛을 잠시 잊을 수 있었죠. 당시 그의 삶은 달콤할 수가 없었습니다. 남편과의 계속된 갈등으로 헤어지길 원했지만, 이형식의 반대로 쉽게 이혼할 수도 없었는데요. 남편은 학교를 찾아오거나 아이를 빼앗겠다는 협박으로 위협하기도 합니다. 결국 이형식과의 질긴 인연은 한국전쟁이 발발하고 그가 행방불명된 이후에야 끊어집니다.

하지만 천경자의 시련은 끝나지 않는데요. 금지된 사랑이 시작되었기 때문입니다. 1948년 6월, 광주여중 강당에서 개인전을 하며 신문기자 김남중을 만나 사랑을 이어오고 있었습니다. 전시회 파티가 끝나고 철둑길을 걷던 두 사람은 마치 영화 속 주인공이 된

것 같았죠. 이 둘은 상상 속에나 있다고 생각하던 사랑의 소용돌이 한가운데에 있었습니다. 하지만 김남중은 두 집 살림을 하던 유부남이었죠. 경자는 그와의 애매모호한 관계를 20여 년 동안 끊어내지 못합니다. 험난하고도 고통스러웠죠.

하지만 얼마 지나지 않아 한국전쟁이 터지고 이들 사랑에도 금이 갑니다. 임신한 천경자에게 헤어지자는 편지를 남기고 김남중은 군에 입대해버렸죠. 당시 남겨진 가족 삼대가 살고 있던 집은 천장이 너무 낮아 그림 그릴 때 캔버스를 제대로 세워둘 수도 없을 만큼 열악한 환경이었습니다. 하지만 천경자는 자신의 삶에 그림자가 짙게 드리울수록 그림에 모든 것들을 쏟아냈죠.

• 내게 저주가 내린 걸까? •

천경자의 〈생태〉는 힘겨운 삶을 살아내기 위한 그의 몸부림이었습니다. 꿈틀거리며 얼기설기 엉켜 있는 뱀이 보이죠. 처음 그는 뱀을 스케치하기 위해 날마다 광주역 앞 뱀집으로 가 뱀의 움직임을 한참을 지켜보았습니다. 하지만 생동감이 느껴지는 뱀을 그리기 위해서는 뱀을 자유롭게 풀어두어야 한다고 생각했고, 결국 수십 마리의 뱀을 넣고 직접 눈앞에서 관찰할 수 있는 유리상자를 만들었습니다. 이후 25일 만에 토해내듯 완성한 것이 〈생태〉입니다.

〈생태〉
천경자, 1951
서울시립미술관 소장

사실 처음 이 그림의 뱀은 33마리가 그려졌었습니다. 하지만 자신에게 큰 고통과 상처를 준 남자, 김남중의 나이가 당시 35세, 뱀띠라는 것을 떠올렸는데요. 그렇게 2마리의 뱀을 더 그려 그는 살풀이하듯 캔버스 위에 꿈틀거리는 뱀을 35마리를 그려둡니다.

천경자 스스로 뱀을 그린 동기를 '오직 인생에 대한 저항을 위해서.'라고 합니다. 고통과 슬픔, 분노 등 그의 감정을 표현하는 수단으로 뱀과 그림을 선택한 것이죠. 이렇게 뱀이라는 존재는 그의 작품 속 상징적인 요소가 되었습니다.

"그림 속의 뱀은 저보고 더 정신 차리라고 채찍질해요. 절망스러울 때마다 뱀을 그리고 싶어요."
– 천경자

굽이굽이 굴곡진 20대를 견뎌내던 그에게 또 한 번의 시련이 닥칩니다. 4살 터울의 여동생 옥희가 결핵에 걸려버리죠. 옥희는 천경자와 어린 시절 함께 뛰놀며 행복한 시간을 보내, 그가 유독 아끼는 동생이었습니다. 당시 결핵 치료 약이 있었으나 가격이 비싸 쉽게 구할 수 없었는데요. 천경자는 돈을 마련하기 위해 백방으로 뛰어다닙니다. 하지만 시간이 흐를수록 병세가 악화된 옥희는 기침으로 고통스러워했죠. 그러자 그는 무작정 도립병원 김 박사를 찾아가 엉엉 울며 사정사정했습니다. 결국 김 박사는 돈을 받지 않

고 왕진을 와주기도 하지만 옥희의 병세는 빠르게 깊어졌고 1951년 3월 7일, 스물세 살의 꽃다운 나이에 세상을 떠납니다. 사랑하는 여동생의 죽음은 그에게 큰 상처였는데요. 옥희의 죽음이 자신이 아버지가 원했던 의사가 되지 않아 생긴 저주라고 생각할 정도로 큰 충격과 시련이었습니다.

뱀이라는 존재는 이런 천경자의 모든 것을 쏟아부은 대상이었습니다. 그는 〈생태〉를 그리는 과정에서 뱀을 넣은 투명한 상자를 한참 동안 바라보는데요. 독사의 눈은 매서울 것 같았지만 이때 정면에서 마주한 눈은 동그랗고 순한 느낌이 있었다고 합니다. 때로 살기를 머금은 독사의 눈은 복잡스런 생각들로 벗어나고 무중력 상태로 이끄는 듯했죠. 마찬가지로 실타래처럼 엉켜 있는 뱀을 처음 봤을 때는 징그러워 보이지만, 계속 바라보면 문득 아름답고 우아한 곡선이 보이기도 하는데요. 독을 품고 있는 위험한 뱀이지만 그 안에서도 아름다움을 발견합니다.

천경자는 독사에게서 아름다움을 발견한 것처럼 자신의 모진 인생에서도 아름다움을 발견했을까요? 그는 젊은 시절 겪어야 했던 마음의 상처들을 화폭에 쏟아냅니다. 그리고 마침내 작품을 공개하려 했죠. 천경자는 부산의 칠성다방에서 이뤄진 〈대한미협전〉에서 자신의 모든 걸 쏟으며 준비한 〈생태〉를 선보일 생각이었습니다. 하지만 자극적이라는 이유로 전시에 걸리지 못합니다. 실망한 천경자는 작품을 다방 주방에 방치하듯 숨겨둡니다. 그런데 이를

우연히 주방에서 발견한 오상순 시인이 소문을 내는데요. '주방에 뱀 그림이 있다.'라는 소문이 나자 뱀 그림을 구경하는 사람들이 주방으로 몰려들었고 순식간에 주방은 전시장으로 변합니다. 그리고 마침내 천경자의 개인전에서 〈생태〉가 공식적으로 소개될 수 있었는데요. 당시 전시에는 작품을 보기 위해 몰려든 사람들로 밤 9시까지 불을 켜두어야 했습니다.

뱀은 미술사에서 익숙히 등장하는 주제가 아니었는데요. '예술은 아름다워야 한다.'라는 고정관념이 당연하던 시절에 신선한 충격을 선사한 작품이었죠. 언제나 인생은 예기치 못한 순간에 한 줄기 빛을 선물해주나 봅니다. 그렇게 화가 천경자의 인생도 조금씩 꽃피기 시작했죠.

• 고독이 옅어지자 찾아온 슬럼프 •

천경자는 부산에서의 성공적인 개인전을 마치고 서울로 올라옵니다. 그후 홍익대학교에서 재직하고 있던 김환기의 함께 일해보자는 러브콜이 있었죠. 그렇게 1954년, 서른 살의 나이에 천경자는 홍익대 교수가 됩니다. 그의 삶도, 그림도, 조금씩 화사한 색채를 찾아 되살아나고 있었습니다. 1960년대 초중반은 천경자의 삶에서 가장 행복했던 시간이 아니었을까요? 일찍이 겪어야 했던 고난과

시련, 그의 삶을 관통하던 거대한 먹구름이 모두 지나가고 있었습니다. 이 시기 그의 그림은 아주 여러 겹의 물감 층을 쌓으며 마음의 깊이를 진한 색으로 표현해 화사하면서도 잔잔한 울림이 느껴집니다.

그런데 1960년대 후반으로 들어서 천경자는 슬럼프를 겪습니다. 장대비가 그치고 햇볕이 내리쬐는 시간이었지만 아이러니하게도 삶이 안정될수록 그의 내면에선 구멍이 커지고 있었죠. 천경자는 **'벽에 부딪치고 싶은 외로움이 인간을 아름답게 만든다.'**라는 신념이 있었는데요. 아름다움은 고독을 통해 꽃필 수 있다 생각했죠. 다시금 그의 작품에는 화사한 색채가 사라지고 회색 빛이 남게 됩니다. 그러고는 화폭에 다시금 뱀이 등장합니다. 거대한 캔버스에 단 한 마리의 뱀을 화려한 색채를 담아 〈사군도〉로 완성했죠.

청회색 빛의 배경 속에서도 화사한 색채로 표현된 뱀이 돋보입니다. 슬럼프 속에서도 새로운 영감이 오길 바라는 소망처럼 느껴지는데요. 그는 〈사군도〉를 완성하고 일생일대의 결심을 합니다. 바로 세계 여행이라는 꿈이었죠. 1969년 5월 〈도불기념전〉을 끝으로 그는 세계 무대로 향합니다.

〈사군도〉
천경자, 1969
리움미술관 소장

• 꿈과 환상의 여인 •

"어려운 환경 속에서 아프리카 여행을 단행하게 된 광기는 오직 더 살고 싶은 집념에서였다. 나로서는 산다는 의미가 예술이라는 용광로에 불이 활활 타올라 새로운 작품이 쏟아져 나올 그 생활에 있고, 아프리카의 자극과 풍물은 내 마음의 용광로에 불을 붙게 하는 원동력이 되어주리라 믿고 있다. 그렇게 해서 화가의 생명이 연장된다면 나라는 분신도 살 수 있는 것이고, 그러지 못할 때 나는 산다는 의미를 상실할 것이다."

– 천경자

천경자 작가는 50년 전 여행 유튜버 같았습니다. 여권도 만들기 어렵던 시절에 홀로 넓은 세계로 향한 것인데요. 1969년 미국을 시작으로 이후 약 30년 동안 지구촌 곳곳을 다니며 반짝이는 영감을 화폭에 담아나가죠. 이때부터 2~3년에 한 번은 여행을 다니며 이국적인 문화와 경험들을 창작의 재료로 삼았습니다.

천경자의 여행은 뉴욕부터 남태평양과 유럽까지를 살펴보는 총 8개월의 여정이었습니다. 그 여행의 시작은 뉴욕에서 열리는 국제미술교육협회 총회 참석이었습니다. 총회가 끝나고는 뉴욕에서 김환기, 김향안 부부를 만났는데요. 천경자는 한 달간 뉴욕에 머물면서 부부와 함께 다양한 대화를 할 수 있었죠. 뉴욕에서의 일정을

마친 뒤에는 남태평양의 타히티섬으로 향합니다. 타히티는 폴 고갱 역작들의 원천이 되어준 곳이죠. 그는 고갱의 흔적을 찾아 원시적인 풍경을 직접 마주하고 작품으로 남기기도 했습니다. 이후에는 프랑스 파리로 향하는데요. 물랑 루즈의 화가, 툴루즈 로트렉의 흔적을 찾아 몽마르트르를 찾았죠. 로트렉의 고독한 정취에 젖어 파리를 마주하곤 이탈리아에 도착합니다. 르네상스 거장들의 작품을 보고 배웠고 그중 특히 보티첼리의 작품에 푹 빠졌다고도 합니다.

이후에도 중간중간 한국에서 전시를 하고 그 외에 시간에는 주로 해외 여행길에 오르는데요. 헤밍웨이가 살았던 미국의 키웨스트부터 아프리카 대륙 그리고 남미 이구아수폭포까지 전 세계 곳곳을 누비며 스케치하고 미지의 세계를 우리에게 전합니다.

천경자는 30년간 여행을 하며 유명 관광지에 방문하기도 했지만 일상의 모습이 담긴 시장이나 뒷골목을 화폭에 담았습니다. 〈뉴욕 센츄럴 파크〉도 마찬가지죠. 화려한 대도시 뉴욕의 모습보다도 하루하루 일상을 살아가는 이들의 모습을 보여줍니다. 여행자였던 천경자 역시 그들의 일상에서 자신의 모습을 바라보기도 했겠죠. 주로 서양 화가들의 정취를 느낄 수 있는 곳을 둘러보았던 천경자는 이 기나긴 여행을 통해 무엇을 얻었던 걸까요?

⟨뉴욕 센츄럴 파크⟩
천경자, 1981
서울시립미술관 소장

"내게 있어서 여행이란 무엇인가. 수양버들 가지가 바람에 흔들리고 있는 정말 아무렇지도 않은 하찮은 일에서도 나는 멀고 먼 아름다운 과거를 자유로이 헤매며 숱한 여행을 하고 있지 않은가. 그런데 또 나는 여행을 떠난다."

— 천경자

아무런 연고가 없는 완벽한 타지로 떠난 여행은 오히려 나 자신을 조금 더 깊게 알 수 있는 계기가 되기도 합니다. 스스로도 낯선 모습을 발견하며 인생에서 놓치고 있던 것들이 보이기도 하죠.

머리 위 화관이 뱀이 된 〈내 슬픈 전설의 22페이지〉가 있습니다. 고통과 시련을 상징하던 뱀이 다시금 천경자의 머리 위에 등장합니다. 그의 눈을 가만히 쳐다보면 마치 눈빛으로 말을 건네고 있는 것처럼 느껴지는데요. 인생의 고된 탐험을 마무리하고 초월한 눈빛입니다. 수많은 시련 속에서 입을 굳게 다문 채 그 시간을 이겨낸 모습이 보이기도 하고요. 천경자는 굴곡진 인생 속에서 꿈과 환상을 좇고 아름다움을 보았던 사람인데요. 인생과 그림을 바라보면 이보다 아름다운 한이 존재할 수 있을까 생각합니다. 찬란한 고독을 담아낸 천경자의 삶을 통해 여러분도 스스로 깊숙한 내면으로 여행을 떠나보는 것은 어떨까요?

〈내 슬픈 전설의 22페이지〉
천경자, 1977
서울시립미술관 소장

(천경자의 이야기와 함께하기 좋은
한국의 보석 같은 미술관)

서울시립미술관

주소 서울 중구 덕수궁길 61

정기 휴무 1월 1일, 매주 월요일(월요일이 공휴일인 경우 정상 개관)

관람 시간 하절기(3월~10월) 화~금 10:00~20:00

　　　　　　　　　　토, 일, 공휴일 10:00~19:00

　　　　　　동절기(11월~2월) 화~금 10:00~20:00

　　　　　　　　　　토, 일, 공휴일 10:00~18:00

소개 서울시립미술관은 서울 도심 한복판 덕수궁 돌담길을 따라
　　　　　　정동길에 아늑하게 자리 잡고 있습니다. 서울시립미술관 서
　　　　　　소문본관은 르네상스 양식인 옛 대법원 건물의 전면부를 그
　　　　　　대로 보존하고 후면부는 현대식으로 신축하여 조화를 이룹
　　　　　　니다. 우리나라 최초의 재판소(법원)인 평리원(한성재판소)이
　　　　　　있던 자리에 일제가 1928년 경성재판소로 지은 건물로, 광
　　　　　　복 후 대법원으로 사용되었으며, 1995년 대법원이 서초동으
　　　　　　로 옮겨간 후 2002년부터 미술관으로 사용하고 있습니다.
　　　　　　서울시립미술관은 사용자와 매개자, 생산자 모두가 함께하
　　　　　　는 공동의 기억을 짓고 뜻깊은 사회문화적 가치를 일구는
　　　　　　미래를 상상합니다.

오늘날 천경자의 대표 작품은 누구에게나 공개되어 있다는 사실 알고 계셨나요? 서울의 중심지 시청과 가까이 위치한 서울시립미술관 서소문본관에는 천경자 상설 전시실이 있습니다. 서울시립미술관 로비로 들어가 2층으로 올라가면 언제나 자리를 지키고 있는데요.

천경자는 한국에서 1998년 93점의 작품을 서울시립미술관에 기증하고 뉴욕으로 떠납니다. 그 이후 한국에 돌아오지 않았는데요. 1940년대부터 1990년대까지 60여 년에 걸쳐 제작한 방대한 그의 작품이 모두 서울시립미술관에 소장되어 있습니다. 앞서 소개드린 〈생태〉, 〈내 슬픈 전설의 22페이지〉, 〈뉴욕 센츄럴 파크〉를 포함해 20여 점의 작품을 감상할 수 있습니다. 눈앞에서 맑고 진한 꽃이 피는 듯한 색채의 작품들을 관람해보시기 바랍니다.

제2부.
해외 전시

인생은 미스터리 영화의
한 장면이 아닐까

르네 마그리트

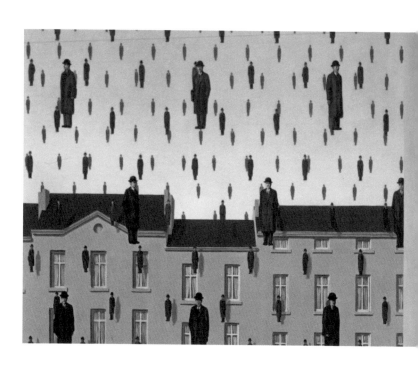

〈골콩드〉
르네 마그리트, 1953

"영감은 무엇이 일어나는 것을 아는 순간이다. 보통 우리는 무슨 일이 생기는지 모르고 있다."

– 르네 마그리트

하늘에서 중절모를 쓴 남자들이 장대비처럼 쏟아집니다. 똑같은 의상에 똑같은 포즈의 남자들이 우수수 떨어지고 있죠. 자세히 살펴보면 방향은 조금씩 다르지만 모두 경직된 표정을 짓고 비슷한 옷차림으로 복제된 듯 보입니다. 영화 〈매트릭스〉에 스미스 요원이 끊임없이 복제되는 장면이 있었죠. 실제로 〈매트릭스〉는 마그리트의 〈골콩드〉에서 많은 영감을 받았다고 알려져 있습니다.

〈골콩드〉에 등장하는 사람들은 사회적 관계에 얽혀 사는 오늘날 우리의 모습 같기도 하고, 전쟁이 일어나 하늘에서 떨어지는 폭탄 같기도 합니다. 또 개성이 사라진 인물들을 묘사 혹은 개인의 익명성을 표현했다는 등 무한한 해석이 가능하죠.

1953년에 그려진 이 작품은 과거의 것이지만, 오늘날에도 여러 생각거리를 던져주고 있는데요. 하나의 정지된 그림으로 영화보다도 더 많은 이야기를 담아낸 것이 바로 르네 마그리트입니다. 그는 자신을 어떤 화파로도 분류하지 않고 오로지 스스로를 **생각하는 사람**이라 소개하는데요. 생각하는 예술가 마그리트는 어떤 생각을 그림으로 담아냈을까요?

• 보이는 것이 전부가 아님을 •

도무지 알 수 없는 수수께끼 같은 그림을 남긴 마그리트는 1898년 11월 21일 벨기에 레신이라는 작은 마을에서 태어납니다. 그는 공업지대였던 레신에서 재봉사였던 아버지와 모자상 어머니 사이에서 자라는데요. 장사가 잘 되지 않아 어린 시절에 수없이 많은 이사를 다녔습니다.

이 남자는 어린 시절부터 평범하지 않았는데요. 마그리트가 추억하는 어릴 적 배경은 어디일까요? 여느 아이들처럼 놀이터? 아

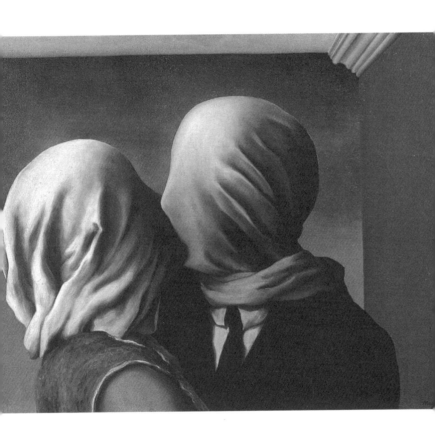

〈연인들 II〉
르네 마그리트, 1928

니면 친구들과 함께한 학교? 혹은 어머니의 모자 가게? 놀랍게도 그의 기억은 바로 공동묘지에서 시작합니다.

> "어린 시절 나는 시골의 버려진 옛 공동묘지에서 한 여자 애와 노는 것을 좋아했다. 우리는 철문을 들어올리고 지하 납골당으로 내려가곤 했다. 한번은 다시 묘지로 올라오니, 어떤 화가가 공동묘지의 큰 길에서 그림을 그리고 있는 게 보였다. 그 모습은 부서진 돌기둥, 수북이 쌓인 나뭇잎들과 더불어 아주 아름다웠다. 그는 수도 브뤼셀에서 온 사람이었다. 그의 예술은 내게 마술 같았고, 그는 하늘에서 권능을 부여받은 사람 같았다."
>
> – 1938년 강연에서 르네 마그리트

마그리트는 어린 시절 한 소녀와 함께 오래도록 버려진 공동묘지에서 시간을 보냈는데요. 이때 이 공동묘지로 그림을 그리러 온 도시 출신의 한 청년을 보고 반해버립니다. 그림을 그리는 화가가 마치 마술사 같다는 신비로운 감정에 빠져드는데요. 캔버스 앞에서 그림을 슥슥 그리는 화가에 대한 환상 때문이었을까요? 그 후 시간이 흘러 1910년, 그는 열두 살 무렵부터 본격적으로 유화를 배우기 시작합니다. 상대적으로 이른 나이부터 그림의 길로 접어들어 숙련된 실력을 보여주었죠. 〈연인들 II〉는 그런 그의 묘사력이 돋보이는 작품인데요. 코로나19가 유행하던 한때 '팬데믹 시대의

사랑법'이라는 제목으로 알려진 작품이기도 합니다. 살펴볼수록 참 기묘한 그림이죠. 얼굴이 모두 가려진 채로 연인들은 입맞춤을 합니다. 우리는 과연 이렇게 자신의 모든 걸 감추고도 누군가를 사랑할 수 있을까요? 또 모든 걸 감춘 누군가를 사랑할 수 있을까요? 때론 가장 가까운 연인에게도 감추려는 비밀들이 있죠. 이처럼 한편으로는 누구에게도 말하고 싶지 않은 것을 남겨두는 인간의 본성을 담은 작품이기도 합니다.

〈연인들 II〉는 유년시절의 영향을 받은 작품으로도 보이는데요. 그가 열네 살이 되던 해 큰 충격을 받는 사건이 있었습니다. 마그리트의 막내 동생은 어머니와 같은 방을 썼는데, 어느 날 밤 어머니가 사라져 온 가족이 집을 뒤졌지만 찾을 수 없었습니다. 대문 밖엔 발자국이 찍혀 있었고 그 발자국은 마을 전체에 흐르는 상브르강 다리 끝에 멈춰 있었습니다. 그렇게 어머니는 강에 몸을 던져 세상을 떠난 것이죠. 이후 가족들이 어머니의 시신을 찾았을 때 잠옷이 얼굴을 감싸고 있었다는데요. 어린 시절 받은 시각적 충격이 〈연인들 II〉에도 투영된 것이라고 해석하기도 합니다. 자신도 모르는 깊은 무의식의 영역에 얼굴이 천으로 둘러싸인 한 장면이 남아 있던 것은 아닐까요?

이렇듯 마그리트의 작품은 처음 봤을 땐 단순한 이미지로 보이지만 오래 감상할수록 깊은 생각에 빠지게 만듭니다. 다양한 생각거리를 던져주는 작품이죠. 언제나 마그리트는 우리에게 어떤 질

문을 던질 수 있을까 고민한 화가였습니다. 눈앞에 보이는 것들로 우리 눈에 보이지 않는 것들을 끄집어내곤 했죠. "보이는 것이 전부가 아니다."라는 말이 있습니다. 아무것도 보이지 않는 〈연인들 II〉의 두 사람은 어떤 것을 보고 있을까요?

• '어떻게'보다는 '무엇'을 그릴지가 중요하다 •

일찌감치 미술에 재능이 출중했던 마그리트는 열여덟 살이 되던 해 고향을 떠나 브뤼셀로 향합니다. 벨기에 최고의 미술학교였던 브뤼셀 예술아카데미에 들어간 그는 당시 미술계를 이끌던 선배 화가들의 화풍을 이어가죠. 이 시기 마그리트의 작품을 살펴보면 우리가 익히 그의 그림이라고 알고 있는 것과는 거리가 먼데요. 당시 그는 피카소의 영향을 받은 입체주의 작품 그리고 움직임에 대해 탐구한 미래주의 작품까지, 선배들이 개척한 길을 걸어가고 있었습니다. 그렇다 보니 그의 그림 실력이 출중했다 하더라도 그렇다 할 특별함을 지니진 않았는데요.

마그리트도 학교를 졸업해야 할 무렵이 되었고, 생계를 이어나가야 했기에 유명 벽지 회사에 취업해 디자이너로 일합니다. 그런데 어쩌다 취업한 이 벽지 공장에서 그는 인생의 터닝 포인트를 마주합니다. 함께 일하던 친구가 전해준 카탈로그에 실린 작품을 보

⟨사랑의 노래⟩
조르조 데 키리코, 1914

는데요. 바로 조르조 데 키리코의 〈사랑의 노래〉입니다. 마그리트는 키리코의 작품을 발견한 순간을 **"그것은 내 생애에서 가장 감동적인 순간이었다. 내 눈은 처음으로 사유를 보았다."** 라고 묘사합니다. 키리코의 작품을 발견한 순간 마그리트는 눈물을 흘렸다고 전해지는데요. 어떤 점이 그토록 감동적이었을까요? 흡사 추리소설의 한 장면 같기도 하고 방탈출 게임의 내부를 묘사한 것으로도 보이는 난해한 작품 같은데요. 석고상과 빨간 고무장갑 그리고 녹색 공까지. 그런데 작품의 제목은 '사랑의 노래'라니 어디서 사랑을 느껴야 하는지 고개를 갸웃하게 됩니다.

하지만 마그리트는 바로 이때 자신이 앞으로 무엇을 해야 할지 깨달았습니다. 조르조 데 키리코는 '어떻게'가 아닌 '무엇'을 그릴지 고민한 화가입니다. 카메라의 발명 이후 화가들은 '어떻게' 그릴지를 주로 고민해 왔는데요. 자신의 눈에 비친 찰나의 순간을 화폭에 담은 인상주의, 다각도의 시선을 담은 입체주의 그리고 감정의 색을 담은 야수주의까지. 그 외에도 많은 화가들은 그림을 '어떻게' 그릴지 고민하고 다양한 방법을 화폭 위에서 시도해 왔습니다. 그런데 키리코는 '무엇'을 그릴지 고민했는데요. 다시 한번 〈사랑의 노래〉를 보겠습니다. 고무장갑, 공, 조각상. 우리에게 익숙한 평범한 사물들인데 이것들이 한데 등장하니 '저게 뭐지?'라는 생각이 듭니다. 우리가 기존에 봐오던 사물들을 어떻게 배치할지 고민하고 새롭게 바라보도록 이끌고 있죠. 마그리트는 이런 키리코의 작

품을 본 후 앞으로 자신이 어떤 그림을 그려야 할지 확신을 얻습니다. 사실 마그리트가 미술관에서 키리코의 원화를 본 것도 아니었고, 흑백으로 인쇄된 카탈로그를 보고 큰 감명을 받아 자신의 길을 찾은 것인데요. 그에게는 원화가 보여주는 질감이나 생각보다 그림이 지니고 있는 생각이 훨씬 중요한 작업이기 때문이었죠.

이 영향을 받아 마그리트가 완성한 첫 작품이 〈길 잃은 기수〉입니다. 연극 무대 위, 숲속을 달리는 기수가 보이죠. 그런데 그 주변을 보니 계단의 난간 같은 물체가 보입니다. 나뭇가지를 달고 있어 숲속의 나무 같기도 하고, 체스의 말 같기도 하고, 거꾸로 뒤집힌 탁자 다리처럼 보이기도 하는데요. 모두 우리 일상에서 흔히 볼 수 있는 사물이지만 이것이 마그리트의 그림 속에서는 새로운 역할을 합니다. 이렇게 일상의 사물이 완전히 낯선 모습으로 보이자 작품을 감상하는 우리는 난간 그리고 체스의 말에 대해서 다시 한번 생각하게 됩니다. 그리고 이후 마그리트는 이 비슷한 형태의 사물을 활용해 다른 작품에 또 다른 역할로 등장시키기도 합니다. 이런 방식으로 한 번 그린 작품을 조금씩 변형해 평생에 걸쳐 다시 제작했죠.

〈길 잃은 기수〉는 마그리트가 여러 인터뷰에서 마침내 '나의 길'을 찾았다고 밝힌 작품인데요. 앞으로 달려나가는 기수의 모습이 마치 자신의 길을 찾아 나아가는 그와도 닮은 것 같네요. 이 작품을 시작으로 그는 초현실주의 작품을 선보였죠. 이렇듯 마그리트

163

〈길 잃은 기수〉
르네 마그리트, 1926

의 작품은 단순히 우리가 바라보고 있는 외부 세계에서 출발하지 않았습니다. 그가 내면에 지닌 생각 그리고 던지고 싶은 질문으로 우리와 대화하기 시작했죠.

• 인어…? 어인…? •

"사물은 이름을 가지고 있지만, 우리가 그보다 더 적합한 이름을 찾을 수 없는 것은 아니다."
 – 마그리트의 작업노트 中

르네 마그리트라는 화가의 이름보다도 훨씬 유명해진 작품 〈이미지의 배반〉입니다. 수능 문제에도 자주 나오는 명화인데요. '이것은 파이프가 아니다.'라는 이름으로 더 알려져 있죠. '이것은 파이프가 아니다.'는 작품의 중앙에 쓰인 문구입니다. 대문짝만하게 화면 가득 파이프를 그려놓고 이것은 파이프가 아니라니, 대체 그는 무슨 이야기를 하고자 하는 걸까요?

마그리트는 왜 파이프가 아니라고 했을까요? 작품을 보면서 다시 한번 생각해보죠. 파이프는 원래 어떤 용도로 사용되나요? 뭘 할 때 쓰이는 물건이죠? 파이프는 바로 담배를 피울 때 쓰입니다. 자, 바라보고 있는 이 작품으로 담배를 피울 수 있나요? 없죠. 이건 그냥 작품, 파이프라는 존재를 그린 '이미지'일 뿐입니다. 이렇게 마그리트의 작품을 가만히 바라보며 생각을 해보면 나도 모르게 당연하게 생각해오던 것들에 놀라는 스스로를 발견할 수 있습니다. 예를 들면 '어떻게 파이프 그림을 보고 파이프 자체라고 생각했던 거지?'와 같은 깨달음이죠. 마그리트는 현실과 묘사된 이미지 사이

165

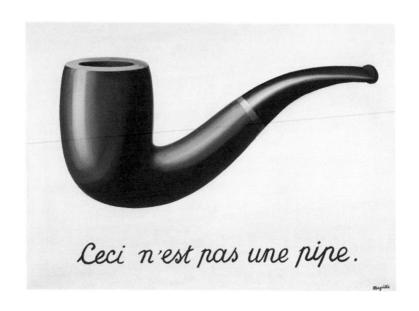

〈이미지의 배반〉
르네 마그리트, 1928

에 존재하는 근본적인 차이를 이야기하고 있습니다. 이미지는 실제 현실이 아니고 환상일 뿐이라고 말입니다.

사실 그림에 텍스트가 써 있으면 우리는 자연스럽게 이미지보다 텍스트에 집중하게 됩니다. 생각해보면 전시를 볼 때도 마찬가지인데요. 그림을 감상하러 갔지만 자연스레 그림 옆에 붙어 있는 작품 제목, 연도가 써진 캡션으로 시선이 먼저 가곤 합니다. 그럼 그

순간 써 있는 작품 제목대로 작품을 감상하게 되는데요. 생각보다 텍스트가 가진 힘은 커, 우리에게 큰 영향을 끼칩니다. 어떤 물체를 보면서도 본질은 잊고 이름만을 기억하고 사물을 인식하기도 하는데요. 〈이미지의 배반〉도 마찬가지입니다. 파이프라는 이름, 텍스트만 가지고 이것이 파이프라고 생각해버리는 겁니다. 하지만 이름 하나에 사물의 본질이나 그 역할을 다 담을 수는 없는데요. 때론 이 이름 자체가 편견이 될 수도 있다는 겁니다. 사물과 이름, 텍스트는 우연히 만난 존재이죠. 예를 들어 지금부터 사과를 '전화기'라고 해볼까요? 그럼 '전화기 한 쪽 먹을래?'라는 문장도 성립하겠죠.

언어가 사물의 모든 것을 보여주지는 않습니다. 마그리트는 바로 이 지점, **언어로 어떤 것을 규명하면 그 안에 갇혀버릴 수도 있다**는 것을 이야기합니다. 그는 끊임없이 우리가 기존에 당연하게 여기며 가지고 있던 생각들에 질문을 던지는 작품들을 선보입니다. 마그리트는 어떤 대상을 그리기보다는 자신의 사상과 생각을 화폭에 담아낸 화가였죠. 그럼 이런 맥락에서 〈집단적 발명〉을 살펴볼까요?

마치 공상 과학 영화의 한 장면 같은데요. 넘실거리며 파도치는 바다와 그 앞에는 정체를 알 수 없는 요상한 생명체가 보입니다. '인어'가 떠오르는데요. 다만, 일반적으로 우리가 생각하는 인어와는 달리 상하체가 뒤집혀 있죠. 그럼… '어인'이라고 해야 할까요?

〈집단적 발명〉
르네 마그리트, 1934

보통 우리가 동화 속에서 만난 인어는 사람의 상체와 물고기의 하체로 묘사되죠. 그런데 마그리트는 이 개념을 반전시켰습니다. 사실 인어라는 존재 자체가 동화 속 환상의 존재이기 때문에 이러한 변화가 크게 느껴지지 않을 수 있지만, 익숙하게 떠올렸던 존재에 작은 변화를 준 것만으로 우리에게 새로운 충격과 혼란을 전해 줍니다. 이게 바로 마그리트의 작품이 가진 힘이었죠. 그는 상상의 세계만을 그린 것 같지만 그 속에서도 한 번씩 우리 생각을 건드리는 장치를 숨겨놓습니다. 그로써 우리는 생각에 생각이 꼬리를 물게 되죠.

마그리트의 작품은 '낯설게 하기'를 활용하는데요. 너무나 흔하게 볼 수 있는 주변의 사물도 낯설게 보여주면 비로소 우리는 그 사물에 주목하게 되기 때문입니다. 그는 우리가 주목하지 않는 익숙한 사물을 죽은 사물이라고 생각했는데요. 이 죽은 사물을 되살리기 위해 때로는 사물을 아주 크게 확대하고, 때로는 아주 작게 축소하고, 때로는 새로운 장소에 사물을 두었습니다. 그렇게 우리는 죽은 사물을 다시 한번 바라보고 생각할 수 있죠.

이런 마그리트는 실제로 그림으로 사유하기를 즐겼다고 합니다. 그림을 눈으로 그리고 머리로 다시 감상하면서 생각의 고리를 이어갔죠. 그 스스로 즐겼던 사유를 자신의 작품을 통해 우리에게도 권하는 것은 아닐까요?

• 자발적 아웃사이더 •

"우리가 보는 모든 것은 또 다른 무언가를 숨기고 있다. 우리는 항상

우리가 보는 것이 어떤 것을 숨기고 있는지 보고 싶어 한다."

– 르네 마그리트

그렇다면 알면 알수록 궁금해지는 이 남자, 마그리트는 어떤 사람일까요? 그의 자화상을 통해 알아보겠습니다. 마그리트의 자화상으로 알려진 작품 〈사람의 아들〉인데요. 뭔가 이상하죠? 자화상이라고 하는데, 정작 화가의 얼굴은 보이지 않고 사과로 가려져 있으니까요. 얼굴이 가려져 있으니 더욱 궁금해지는데요. 마그리트는 항상 우리 눈앞에 훤히 보이지만 그 뒤에 감춰진 것들, 우리가 알아채지 못하는 것들을 이야기하는 사람이었습니다. 이런 그는 모호하게 얼굴에 사과를 두어 자화상을 그렸죠. 우리가 바라보는 세상에는 보고 있는 것 뒤에 무언가 감춰져 있다는 것을 의미합니다.

〈사람의 아들〉에서 남자의 모습은 마그리트의 모습과 많은 부분 닮아 있습니다. 실제로 마그리트가 가장 즐겨 입던 복장이기도 하고요. 보통 우리는 '화가'라고 하면 개성 넘치는 옷차림을 떠올리는데요. 하지만 마그리트는 당시 소시민들이 즐겨 입던 아주 평범한 옷차림을 선호했습니다. 오늘날 동네에 이렇게 중절모를 쓴 남자가 걸어간다면 눈에 띌지 몰라도 당시는 평균적인 중산층 남자

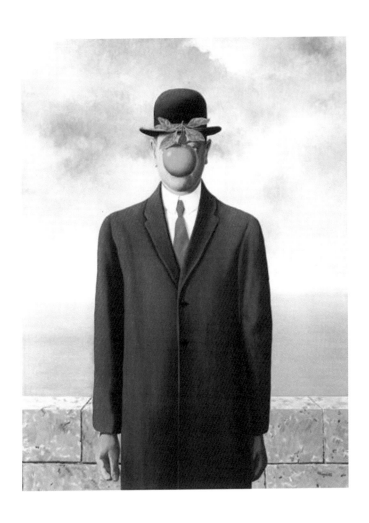

〈사람의 아들〉
르네 마그리트, 1964

들의 복식이었답니다. **'최대한 눈에 띄지 않겠다.'**라는 마그리트의 소신이었죠. "나도 중절모를 하나 쓰고 있다. 나는 대중들 사이에서 눈에 띄고 싶은 마음이 전혀 없기 때문이다."라고 말하기도 합니다.

어떤 예술가들은 일부러 스캔들을 만들어 사람들의 관심을 끌 때, 마그리트는 최대한 눈에 띄지 않게 생활하며 시간을 보냅니다. 매일 아침 일어나 반려견 루루와 함께 산책하고 오후에는 카페에서 체스를 두었죠. 영감이 떠오를 때면 집 한 편에 있는 공간에서 그림을 그리고 밤 10시에는 잠드는 규칙적인 생활을 평생 이어갔습니다. 살아생전 성공한 예술가였지만 최대한 조용히 살아가죠. 그래서인지 작품에서 그와 닮은 중절모를 쓴 남자를 자주 찾아볼 수 있는데요. 앞서 살펴본 〈골콩드〉에서도 하늘에서 같은 패션을 한 남자들이 우수수 떨어지죠. 무수히 많은 군중들 속 파묻힌 모습을 표현하기도 합니다.

놀랍게도 마그리트는 실제 그림을 그릴 때도 이런 차림으로 작업했다고 하는데요. 정장 차림으로 그림을 그려도 옷에는 전혀 물감이 묻지 않았다고 합니다. 그만큼 붓을 다루는 솜씨가 좋았던 거겠죠? 어린 시절부터 타고난 그의 그림 실력은 이렇게 발휘되나 봅니다. 그는 정리정돈도 아주 잘하는 사람이었는데요. 이런 모습은 작품에도 그대로 드러납니다. 마그리트의 작품 표면에는 붓이 지나간 흔적이 전혀 보이지 않는데요. 그만큼 아주 깔끔하게 마무리했습니다. 이같은 타고난 묘사력과 굉장한 치밀함은 상상의 세

계를 마치 우리의 눈앞에 펼쳐진 세상인듯 인식하게 합니다.

• "일상적인 물건이 비명을 지르게 하기 위해서" •

마그리트의 묘사력이 특히 빛을 바라는 작품, 〈금지된 재현〉입니다. 참 묘한 분위기의 작품이죠. 어둠 속에서 홀로 작품을 마주하면 섬뜩한 공포 영화의 한 장면처럼 보일 것 같네요. 거울을 보고 있는 남자의 뒷모습이 거울 속에도 똑같이 반사됩니다. 이 작품은 거울의 특성을 부정하고 있죠. 이처럼 마그리트는 우리가 익숙하게 여기던 일상의 경험에 의문을 제기합니다. 거울은 당연히 보는 그대로를 반사하죠. 거울에 제대로 대상이 반사되지 않는다면 그 앞에는 아무런 실체가 없다는 건데요. 이 거울의 특성을 거부하면서 일상적인 장면을 섬뜩하게 만들었습니다.

이 작품에는 숨겨진 비밀이 한 가지 더 있는데요. 〈금지된 재현〉을 바라보던 시선을 잠시 멈추고 한번 기억을 되짚어 볼까요? 여러분이 방금 봤던 작품에는 거울을 보는 사람 외에 다른 물건이 또하나 있었는데요. 기억하시나요? 이 질문에 아마 많은 분들은 대답하지 못할 겁니다. 책이 한 권 놓여 있었는데요. 다시 한번 작품을 바라보시죠.

오른쪽 구석 선반에 책이 있죠. 꽤나 눈에 띄는 위치에 책을 그

〈금지된 재현〉
르네 마그리트, 1937

려 놓았지만 제대로 보지 못합니다. 왜냐하면 우리는 익숙한 것에는 크게 관심을 기울이지 않기 때문입니다. 대신 아주 낯설고 이상한 것들에는 집중하죠. 〈금지된 재현〉에서도 거울에 복제된 낯선 모습에 눈길이 가다 보니 책은 미처 관심을 끌지 못한 거죠. 그러면 책도 한번 다시 살펴볼까요? 의아하게도 거울에 반사된 책은 거울의 특성대로 제대로 반사되고 있습니다. 남자의 뒷모습만 낯설게 복제되고 있죠. 그렇기에 더욱 기이한 느낌이 드는데요. 이처럼 마그리트는 도발적인 방식으로 세계를 담았습니다. 다만, 방식은 도발적일지언정 너무나도 친숙한 소재를 활용해서요.

사실 우리가 "와 이거 진짜 신기하다!"라고 소리치는 것들이 생각보다 아주 새로운 것이 아닌 경우도 많습니다. 익숙하고 항상 보던 것을 살짝 비틀었을 때 더 놀라게 되죠. "와 이게 그 용도로 쓰이는 물건이라고?" "그 사람한테 이런 면이 있었어?"와 같이 너무나 잘 알고 있다고 생각한 것들의 새로운 모습은 가히 충격적이기도 한데요. 익숙함이 가져다주는 반전은 더욱 초현실적인 효과를 얻어냅니다.

마그리트의 유일한 관심사는 그림 속에 사유, 즉 예기치 못한 사상과 발상을 담는 것이었습니다. 〈저무는 해〉에서는 깨진 유리창 밖으로 붉은 태양이 보입니다. 그런데 산산조각난 유리창 조각에도 태양과 풍경이 그려져 있는데요. 과연 유리창이 깨져서 창밖의 풍경이 보이는 것인지, 혹은 유리창에 풍경이 그려져 있던 것인지

알 수 없습니다. '해가 진다'를 프랑스에서는 관용적으로 '떨어지는 저녁'이라 표현합니다. 한국에서는 '해 떨어질 무렵'이라고 하죠. 유리와 함께 해도 떨어진 이 작품을 통해 마그리트가 이야기하고자 하는 것은 무엇일까요?

우리는 생각보다 수많은 고정 관념에 붙잡혀 살아갑니다. 그런데 마그리트의 작품들을 가만히 보면서 생각하다 보면 그 고정 관념에서 벗어나고 있다는 생각이 들죠. 그의 작품은 아무리 보고 또 보아도 화가가 정확히 어떤 것을 의도하고 어떤 의미를 담아냈는지 알 수 없습니다. 미스터리한데요. 이 잘 모르겠는 감정을 느낀다면 그것이 바로 마그리트의 작품을 진정 즐기고 있다는 의미입니다. 창의적인 작품을 통해 보는 것 너머의 세계를 새롭게 마주할 수 있겠죠. 마음속 단단히 자리 잡고 있던 유리를 깨고 새롭게 주변을 바라보면 어떨까요? 르네 마그리트는 말했습니다. "나는 나의 작품을 단순히 보는 것이 아니라 생각하게 만들고 싶다."라고요.

〈저무는 해〉
르네 마그리트, 1964

르네 마그리트의 이야기와 함께하기 좋은
한국의 보석 같은 미술관

구하우스 미술관

주소	경기 양평군 서종면 무내미길 49-12
정기 휴무	매주 월요일, 화요일(공휴일인 경우 개관)
	매년 1월 1일, 설날, 추석 당일
관람 시간	하절기(3월-10월) 수~금 13:00~17:00
	토, 일, 공휴일 10:30~18:00
	동절기(11월-2월) 수~금 13:00~17:00
	토, 일, 공휴일 10:30~17:00
소개	구하우스 미술관은 세계 유수의 동시대 아티스트와 디자이너의 작품들을 '집' 같은 공간에서 만날 수 있도록 한 미술관입니다. '미술관이자 집'인 구하우스 미술관은 연 3~4회의 기획전과 신규 소장 및 주제에 따른 소장품 상설전을 선보이고 있습니다. 다양한 장르의 현대미술과 디자인 작품을 거실, 서재, 라운지 등 열 개의 방으로 구성하여 전시합니다. 게다가 2021년 양평군 내 아름다운 민간정원으로 선정된 구하우스의 정원은 계절에 따라 피고 지는 야생화와 들풀, 수목으로 조성되어 자연과 예술, 일상이 하나가 되는 창조적 경험의 순간을 제공합니다.

ⓒ구하우스

물음표 폭격기처럼 계속해서 우리에게 질문을 던지는 마그리트의 작품을 보기 위해서는 어디로 가야 할까요? 풀 수 없는 미로게임 같은 그의 작품을 소장하고 있는 미술관이 있는데요. 바로 경기도 양평에 위치한 구하우스 미술관입니다. 구하우스 미술관은 이름처럼 '집'이라는 콘셉트로 구성되어, 방문하면 마치 콜렉터의 집에 귀한 손님으로 초대를 받은 듯한 기분을 느낄 수 있답니다.

　미술관 내부는 아이들 놀이방, 거실, 주방 그리고 서재 심지어는 화장실까지 갖춘 집 형태입니다. 집 곳곳에서 예술과 디자인으로 즐거움을 전해주죠. 구하우스 미술관의 가장 큰 특징 중 한 가지는 작품 가이드라인이 없다는 점입니다. 정말 일상생활에 자연스럽게 스민 작

품을 감상할 수 있죠. 구하우스 미술관은 한국 1세대 그래픽 디자이너 구정순 대표가 평생 수집한 500여 점의 작품으로 구성되어 있는데요. 폭넓은 콜렉션으로 갈 때마다 매번 조금씩 작품 구성과 전시가 변해 새로운 작품을 찾아보는 재미도 있습니다.

구하우스 미술관의 대표적인 컬렉션 중 하나는 데이비드 호크니의 대작인데요. 호크니의 LA작업실을 배경으로 한 작품입니다. 다양한 사람들이 그의 작업실에 방문해 작품을 감상하며 이야기를 나누는 모습이죠. 회화 작품처럼 보이지만 사진을 활용한 포토드로잉 작업인데요. 모두 다른 시점에 촬영된 수백 장의 사진을 디지털 작업으로 결합하여 만든 작품입니다. 실제로 작업실에 방문한 친구들의 사진을 찍

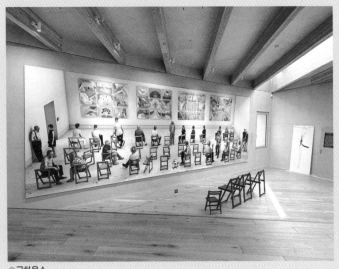

©구하우스

어서 제작했는데요. 이 인물들 사이에는 자연스럽게 배 내밀고 서 있는 데이비드 호크니, 그의 모습도 찾아볼 수 있습니다. 작품 앞에는 의자가 놓여 있는데요. 호크니 스튜디오에 놓인 것과 비슷한 이곳에 앉아 작품의 주인공이 되어보면 어떨까요? 그리고 집안 구석구석을 둘러보면 치즈 조각 모형이 보이는데요. 바로 마그리트의 작품입니다. 이 작품 속에선 우리에게 어떤 질문을 던지고 있는지 알아보면 좋겠습니다.

이렇게 구하우스 미술관은 크게 1층과 2층으로 나뉘어 있는데요. 2층에서는 기획 전시를 진행하고 있어서 매번 기획의도에 맞춘 다양한 작품들을 만나보는 재미가 있습니다. 그리고 꼭 들러야 하는 곳은 루프탑인데요. 2층 전시를 보고 나오는 방향엔 옥상으로 올라갈 수 있는 원형 계단이 있습니다. 여기로 올라가면 미술관의 옥상정원이 펼쳐지는데요. 팽이가 돌아가는 모습의 스핀체어가 준비되어 있습니다. 오늘날 레오나르도 다빈치라 불리는 영국의 헤더윅 건축가와 마지스 디자인 브랜드의 협업 제품인데요. 미술관에서 의자를 통해 스릴 있는 놀이기구를 타는 경험까지 해보시길 추천드립니다. 그 외에도 야외 마당에 펼쳐진 조각 정원과 제임스터렐 특별관까지, 구하우스 미술관은 방문 때마다 이번엔 어떤 새로운 작품을 만날 수 있을까 기대되는 곳입니다. 한편으론 '여기가 내 집이었으면 좋겠다.' 싶은 생각이 들기도 하는데요. 일상과 예술이 완전히 하나된 미술관에서 예술을 조금 더 편안히 경험하는 시간이 되기를 바랍니다.

내 눈에 비친 오늘은
무엇과도 바꿀 수 없다

클로드 모네

〈베레모를 쓴 자화상〉
클로드 모네, 1886

"벽지만도 못한 그림에 참 깊은 인상을 받았습니다."

"권총에 물감 튜브를 장전해 캔버스를 향해 발포하고 뻔뻔스럽게
서명한 작품이지 않나?"

"기본도 갖추지 못한 아마추어의 미완성작 같다."

150년 전 프랑스 미술계는 바다 위 일출을 그린 풍경화를 두고
떠들썩해졌습니다. 심지어 이 그림은 정신적으로 해로운 그림이니
전시장에 방문하지 말라는 소문까지 돌았죠. 화가라면 참기 힘든
온갖 악평과 굴욕적인 비난에 한참을 시달린 이는 바로 클로드 모
네입니다.

클로드 모네의 그림은 그가 세상을 등진 지 100년 가까이 되어가는 오늘날에도 여전히 최고 경매가를 기록하는데요. 모네 하면 빠지지 않고 소개되는 대표 작품이자 전 세계가 사랑하는 인상파의 상징이 바로 〈인상, 해돋이〉입니다. 푸른 바다 위 강렬한 태양이 떠올라 어스름한 새벽녘을 밝히고 오묘한 색감과 단순한 붓질이 감각적인 작품인데요. 150년 전 파리에서는 왜 찬밥 신세였던 걸까요?

• 벽지만도 못한 그림의 탄생 •

1874년 4월 15일, 오페라 극장과 멀지 않은 곳에 위치한 사진가의 작업실 2층에서, 누구나 참여할 수 있는 전시가 열립니다. 바로 제1회 〈무명 화가, 조각가, 판화가 예술가 협회전〉입니다.

이전까지 화가들은 자신의 작품을 소개하기 위해서는 오직 파리 살롱전의 높은 관문을 통해야만 했습니다. 요즘은 젊은 화가들이 작은 갤러리 공간을 대관하여 직접 전시를 진행하기도 하지만 19세기 프랑스에서는 국가가 개최하는 공모전에서 심사위원의 합격점을 받아야만 전시회에 작품이 걸릴 수 있었습니다. 아무리 좋은 그림이라도 많은 이들에게 소개되지 않으면 의미가 없는데요. 많은 사람들이 감상하고 알아봐줄 때야 비로소 좋은 작품이 빛날

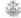

SOCIETE' ANONYME

DES ARTISTES, PEINTRES, SCULPTERES, GRAVEURS, ETC.

PREMIERE

EXPOSITION

1874

35, Boulevard des Capucines, 35

CATALOGUE

Prix : 50 centimes

L'Exposition est ouverte du 15 avril au 15 mai 1874,
de 10 heures du matin a 6 h. du soir et de 8 h. a 10 heures du soir
PRIX D'ENTREE : 1 FRANC

PARIS
IMPRIMERIE ALCAN-LEVY
61. RUE DE LAFAYETTE

1874

제1회 〈무명 화가, 조각가,
판화가 예술가 협회전〉 전시
카탈로그

수 있죠. 그런데 젊은 화가들의 작품은 까다로운 심사기준을 통과하지 못했고 어떤 해에는 절반 이상의 작품이 떨어지는 상황이 벌어지기도 합니다.

결국 살롱전의 심사기준에 불만을 품은 젊은 화가들이 뜻을 모으기로 합니다. 자체 전시회를 기획하는 것이었죠. 이제 누구나 원한다면 전시회에 작품을 내걸 수 있었습니다. 완전히 새로운 형태의 전시회는 우선 시선 끌기에 성공합니다. 전시 첫날 예상보다 많은 인원이 작품을 보러 왔는데요. 이들의 파격적인 첫 전시회는 성공했을까요?

하지만 이곳에 방문한 많은 관람객들은 작품을 감상하러 온 것이 아니었습니다. 비웃고 조롱하러 온 사람들 같았죠. 도대체 얼마나 형편없는 그림이기에 따로 전시를 하는 것인지 호기심에 발걸음 했던 사람들이 결국 작품들을 무시하기 시작합니다. 그리고 전시된 작품 중 가장 주목을 받았던 건 〈인상, 해돋이〉였죠. 대중에게

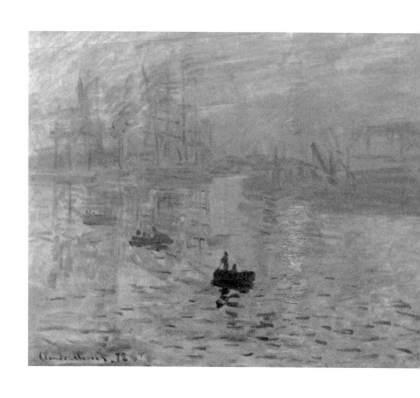

〈인상, 해돋이〉
클로드 모네, 1872

가장 낯선 그림이 주요 공격 대상이었는데요. 이 작품은 전시 기간 내내 형편없는 그림이라는 꼬리표를 뗄 수 없었습니다.

이는 모네가 자신의 어린 시절 고향, 르아브르 항구에 앉아 일출의 순간 붓을 잡고 빠르게 완성한 작품입니다. 정말 빠르게 그려나간 속도감이 전해지나요? 이른 아침 일출을 기다리던 안갯속의 모네는 떠오르는 태양을 짧은 시간에 완성합니다. 정말 놀라운 속도였죠. 〈인상, 해돋이〉를 직접 눈으로 보면 물감이 얇게 칠해져 있어 하얀 캔버스 천이 비치는데요. 그만큼 빠른 붓질로 자신의 눈에 비친 순간의 인상을 담은 작품이죠. 이는 당시로서 꽤 신선한 시도였습니다.

루이 14세에 의해 시작된 행사였던 살롱전은 기본적으로 왕권에 도움이 되는 그림만을 선호했습니다. 그림의 주제는 역사, 종교, 신화만을 인정했죠. 무언가 이상화시키고 역사적인 서사를 담고 있어야 했습니다. 마찬가지로 그림의 표현법 역시 정해진 규칙을 따라야만 했죠. 차분하고 연한 색들을 조합한 색채 그리고 정교하게 정리된 선으로 마치 사진 같은 디테일한 표현법이 요구되었습니다. 원근법도 정확하게 지키고 구도도 황금 비율을 맞춰 3차원의 세상을 캔버스 안에 그대로 재현해야 했죠. 더욱이 화가 개인의 주관이나 감정 표현보다는 정해진 법칙을 이상적으로 그린 작품뿐이었는데요. 대표적으로 자크 루이 다비드의 〈나폴레옹〉 같은 작품이 있습니다. 이처럼 당시 프랑스 미술 아카데미는 재능이 뛰어난 화가

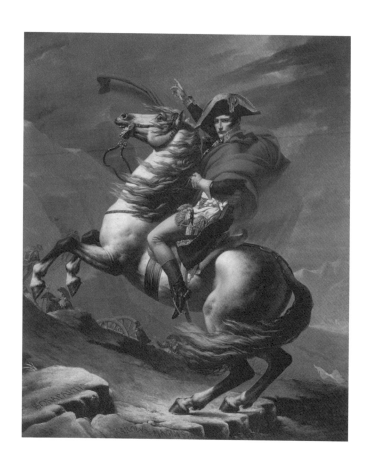

〈나폴레옹〉
자크 루이 다비드, 1800

보다 규칙에 충실한 화가를 더 선호했습니다. **예술**이라기보단 **기술**의 영역에 가까웠죠. 그리고 모네가 활동한 시점이 바로, 보이는 그대로 재현하는 것이 아닌 화가들의 개성을 담기 시작한 19세기 말이었습니다.

이전 시대까지 미술은 대상을 실재하는 것처럼 또렷하게 그려야 하는 규칙이 있었습니다. 그렇기 때문에 빠른 붓질로 거칠게 빛의 흐름을 그린 모네의 그림은 대충 그린 그림, 벽지만도 못한 그림 취급을 받았던 것이죠. 심지어 살롱전에서 볼품없는 장르로 취급받던 풍경화를 그렸으니까요.

하지만 보이는 세상을 그대로 캔버스 위에 재현하는 것은 이제 그림이 아닌 사진의 영역이었습니다. 그림을 그리는 화가라면 다른 해석과 접근이 필요해졌죠. 이때 모네가 찾은 길은 바로 '빛'이었습니다. 빛의 효과를 포착하려는 모네의 노력으로 세상에 단 하나뿐인 풍경, 새로운 풍경화가 탄생합니다.

• 빛이 땅에 닿는 찰나를 그리다 •

"빛은 끊임없이 변한다. 그리고 대기와 사물의 아름다움을 매 순간 변화시킨다."

– 클로드 모네

눈 오는 풍경을 보고 드는 감정에 따라 나이를 가늠할 수 있다는 이야기가 있는데요. 여러분은 눈 내리는 날 창밖을 바라보면 어떤 기분이 드나요? '눈 쌓이면 나가서 눈 오리를 만들어야겠다!' '펑펑 함박눈이 가득 내렸으면 좋겠다!' 하며 즐거운가요? 혹은 '이 많은 눈은 언제 다 치우지.' '출근길 차 막히겠다….' 하며 막막한가요? 눈이 싫어지면 진정한(?) 어른이 된 거라는, 나이 들었다는 이야기가 있는데요. 어린 시절 새하얀 마을을 뛰어놀던 낭만보다는 현실이 먼저 생각나는 것이 어른의 삶인 걸까요? 그럼 모네가 표현한 눈 덮인 풍경을 한번 살펴보시죠.

밤새 함박눈이 내려 세상이 새하얀 눈밭으로 변한 아침 풍경이 보입니다. 〈까치〉는 제가 좋아하는 모네의 풍경화 중 한 작품인데요. 꽁꽁 얼어버릴 것만 같은 겨울이지만 온 세상을 녹일 것만 같은 따사로운 햇살이 눈에 띄는 작품이죠. 세상에서 가장 따뜻한 겨울 풍경이지 않나 싶습니다. 함박눈이 쏟아진 다음 날 아침은 여느 겨울날보다 포근함을 머금고 있는데요. 모네의 눈에 비친 눈 덮인 겨울은 당장이라도 뛰어나가 놀고 싶은 설렘이 가득 묻어납니다. 그에게 눈 덮인 아침은 사방으로 빛을 반사하는 화사한 풍경이었나 봅니다.

소복이 쌓여 있는 눈은 마치 설탕 같은 달콤함을 머금어 낭만적으로 보이는데요. 설경을 바라보며 아이처럼 기뻐했을 화가의 감정까지 전해집니다. 이렇듯 클로드 모네는 평범한 일상에서도 시

〈까치〉
클로드 모네, 1868~1869

간이 멈춘 듯한 마법 같은 순간을 포착하고 그 순간을 그림으로 담았습니다. 모두가 바라보는 그렇고 그런, 우리가 알고 있는 풍경을 기계적으로 그린 것이 아닌 화가만의 특별한 표현이 담긴 순간이었죠.

이렇듯 19세기 새로운 미술을 보여주고자 했던 젊은 화가들은 그들이 살고 있는 파리의 **일상**을 작품에 담았습니다. 더 이상 역사책에 등장하는 풍경이나 인물들이 아닌, 현대 파리의 일상 풍경을 담고자 했죠. 모네도 당시 파리의 핫플레이스, 파리의 젊음을 상징하는 곳으로 향합니다. 개구리 연못이라 불리던 그르누예르인데요. 파리지앵들이 식사도 하고 보트도 타며 여유를 즐기던 곳이었습니다. 지금 서울의 여의도 한강공원, 노들섬과 비슷한 분위기이지 않았을까 싶은데요. 모네는 친구들과 함께 이곳을 찾아 이젤을 펼쳐두고 나란히 그림을 그렸죠.

〈라 그르누예르〉를 보면 섬세하고 세세하게 묘사하기보다는 짧은 붓질로 큼직한 외곽선만이 돋보입니다. 그리고 색을 팔레트에다 섞어 사용한 것이 아닌 순수한 색 그대로를 캔버스에 칠했죠. 빛이 자연에 닿는 찰나의 순간을 짧고 빠른 붓질로 담았던 겁니다. 그런데 자세히 보면 사람들의 모습도 그렸지만, 인물들은 아주 간결하게 쭉 내리그은 형태이죠. 그가 보다 넓은 시야에서 표현하고자 한 것은 자연, 특히 물의 표현이었습니다.

오늘날 제1회 인상파 전시회라고 불리는 파격적인 행사가 끝나

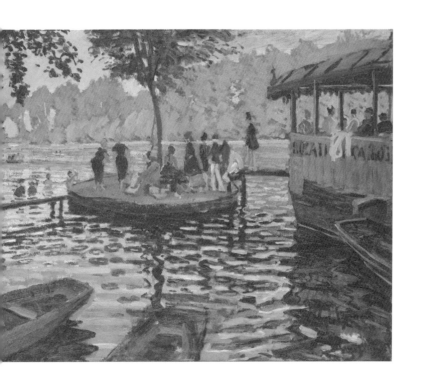

〈라 그르누예르〉
클로드 모네, 1869

고 모네는 파리 근교의 아르장퇴유로 돌아옵니다. 아르장퇴유는 매년 국제 요트레이스가 펼쳐지는 보트 놀이 명소인데요. 모네도 이곳에 정박해 있는 요트를 작품에 남기곤 했습니다. 그런데 자연, 특히 물의 표현에 집중했던 그는 부족함을 느끼는데요. 집 앞만 나가면 그토록 원하던 물에 반사된 풍경을 마주할 수 있었지만, 무언가 마음에 들지 않았습니다. 결국 그는 물의 표면을 더 가까이에서 바라보고 그리고자 직접 수상 작업실을 만듭니다.

모네는 자신만의 보트에 이젤을 고정시키고 지붕을 만들어 센강을 따라 아르장퇴유의 곳곳을 다녔습니다. 에두아르 마네의 〈보트 스튜디오에서 그림 그리는 클로드 모네〉에서 아내 카미유와 함께 보트를 타고 그림을 그리는 모네가 보이는데요. 그는 어떤 그림을 그리고 있을까요? 아내와 함께 보트를 타고 있어 사랑하는 아내의 얼굴을 그리고 있나 싶지만, 자세히 보면 사람의 얼굴은 아니라는 걸 알 수 있습니다. 그가 그리고 있는 풍경은 바로 아르장퇴유의 유람선들입니다. 사랑하는 아내를 앞에 두고도 그의 못 말리는 자연 사랑은 이렇게 계속됩니다.

• 파워 외향형에게 날개를 달아준 것들 •

모네는 평생 한곳에만 정착하여 머문 집돌이가 아니라 여기저기

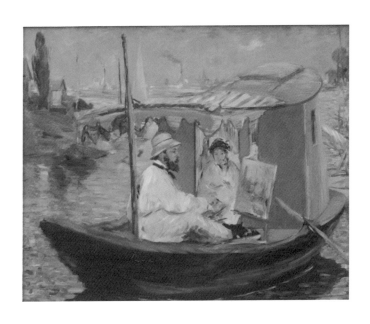

〈보트스튜디오에서 그림 그리는 클로드 모네〉
에두아르 마네, 1874

여행도 많이 다니고 이사도 많이 다녔는데요. 젊은 시절엔 빚쟁이
에게 쫓겼기에 자주 이사를 하기도 했습니다. 어쨌든 그는 끊임없
이 다양한 곳을 탐구하고 자신에게 새로운 자극을 주는 풍경을 찾
아다니는데요. 1883년부터 1886년까지 3년간 모네가 가장 많이 찾
은 곳은 바로 '에트르타 절벽'입니다. 노르망디 해안의 코끼리 모
양의 바위로 알려진 명소이죠. 모네는 여기에서 에트르타 풍경을

75점의 작품으로 남깁니다.

이 작품 중 일부가 한국에 전시되었을 때 직접 감상할 수 있었는데요. 작품을 마주했을 때 가장 놀랐던 사실은 그림의 물감에 모래알갱이가 섞여 있었다는 점입니다. 에트르타 절벽 바로 앞에서 캔버스와 팔레트를 펼쳐두고 그렸기에 바람을 타고 날아든 모래알갱이까지 그림에 담긴 것이죠. 놀랍게도 모네는 에트르타 절벽 바로 앞에서 이젤을 몸에 묶어두고 그림을 그렸는데요. 비바람이 몰아치는 어떤 날에는 이젤과 함께 통째로 물에 빠지기도 했답니다.

여기서 궁금증 하나가 생깁니다. 우리는 언제부터 야외에서 그림을 그릴 수 있었을까요? 그러기 위해선 무엇이 필요하죠? 새로운 그림, 인상주의의 탄생은 획기적인 발명품, 튜브 물감과 그 역사를 함께합니다. 이전까지는 안료를 섞어 열심히 반죽하고 그때그때 필요한 물감을 제조해서 사용해야 했습니다. 작업실에서 물감만 제조해주는 인력들이 따로 있을 정도로 손이 많이 가는 번거로운 일이었죠. 야외에서 그림을 그릴라치면 동물의 방광에 물감을 넣어 움직여야 했고요. 문제는 이렇게 보관할 시 물감이 너무 빨리 말라버린다는 거였죠. 물감을 짜내려 한 번 찔러서 연 방광은 다시 닫을 수 없었기 때문입니다. 이에 불편함을 느낀 화가 존 랜드가 물감을 밀봉하여 보관할 수 있는 튜브 물감을 만듭니다. 세계 최초로 튜브 물감 탄생의 순간이었습니다.

그리고 이 획기적인 도구를 가장 반겼던 사람들은 프랑스의 젊

〈에트르타 절벽〉
클로드 모네, 1885

은 화가들이었습니다. 르누아르는 이렇게 말하기도 했죠. "튜브 물감이 없었다면 인상주의는 없었을 것이다."라고요. 그리고 또 한 사람, 튜브 물감에 열광했던 클로드 모네가 있었습니다. 튜브 물감으로 이동의 자유가 생긴 화가들은 더 이상 스튜디오 안에서만 작업하지 않고 야외 햇빛 아래에서 그림을 그릴 수 있었습니다. 같은 시기 캔버스를 고정해둘 수 있는 이젤도 발명되었기에 화가들은 자유의 몸이 되었죠. 이제 화가들은 간단한 도구만 챙겨 야외에 캔버스를 펼쳐두고 눈앞의 풍경을 즉각적으로 화폭에 옮길 수 있었습니다. 그렇기에 모네는 자신의 눈에 비친 그 순간의 느낌과 인상을 빠르게 담을 수 있었던 건데요. 튜브 물감의 발명과 모네의 인상주의는 서로에게 완벽한 타이밍이었습니다.

• 변하지 않는 것은 없다. 그것이 돌일지라도 •

"그곳에 단 하나의 풍경은 없더라."
– 클로드 모네

1874년 제1회 〈무명 화가, 조각가, 판화가 예술가 협회전〉으로 시작된 인상주의 전시회는 12년간 여덟 번의 전시로 이어져 왔습니다. 이 기간 동안 프랑스 미술계에서 인상주의 작품은 이제 트렌드

를 이끄는 주류가 되었는데요. 더 이상 벽지만도 못한 그림이라고 무시당하는 것이 아니라 모두의 시선을 끄는 사랑받는 화풍이 되었죠. 그리고 인상주의 화가들 사이에서도 이들을 이끄는 리더로 인정받는 것은 클로드 모네였습니다. 그의 그림은 1년에도 몇 배씩 가격이 오르는, 파리의 가장 뜨거운 호응을 받는 그림이 되었죠.

비로소 모네의 전성기가 시작됩니다. 젊은 시절 받은 혹평과 비난의 설움이 모두 녹아내리는 순간이었는데요. 오랜 전통을 깨고 낯선 것을 받아들이게 하려면 이렇듯 오랜 시간을 기다려야 하나 봅니다. 20대의 패기 넘치던 모네 역시도 10년이 넘는 시간이 흘러 인정받기 시작했으니 말이죠.

19세기 말, 모네는 프랑스의 국민 화가로 떠올랐습니다. 이때 그는 사람들이 찾는 풍경화들을 계속 그리며 가만히 성공을 누릴 수 있었지만, 또다시 새로운 변화를 향해 나아가고 있었습니다. 많은 이들이 인상주의 그림을 사랑한다는 것은 한편으론 그만큼 익숙하고 흔한 그림이라는 의미이기도 했습니다. 그렇기에 모네는 인상주의 스타일 안에서 자신만의 새로운 도전을 이어갑니다.

모네의 새로운 도전은 바로 '연작'이었는데요. 같은 풍경, 같은 대상도 빛의 흐름에 따라서 완전히 다른 색감과 분위기를 가진다고 생각했기 때문입니다. 그는 **"아무리 돌이라도 빛에 따라 모든 것이 달라진다."**라고 말하며 빛에 따라 변화하는 자연의 순간을 화폭에 담기 시작합니다. 모네의 다양한 연작 시리즈 중 대표가 〈건

초더미〉 시리즈인데요. 모네는 왜 하필 건초더미를 주인공으로 삼았을까요? 건초더미는 모네의 집 앞에서 가장 흔히 볼 수 있는 소재였다고 합니다. 곡창지대가 발달해 농사를 짓던 프랑스에서 건초더미는 아주 흔했죠. 그렇기에 모네뿐만 아닌 고흐, 고갱 그리고 밀레와 같은 다양한 화가들이 건초더미를 그렸습니다.

하지만 모네와 다른 화가들의 시선은 조금 달랐습니다. 모네는 농민의 삶이나 당시 프랑스의 생활상, 문화를 보여주기 위한 그림이 아니라 그저 건초더미라는 모델에 비치는 빛의 변화를 담고자 했죠. 계절과 날씨 그리고 시간에 따라 달리 보이는 건초더미의 색을 포착하고 연작 시리즈로 구성하는데요. 그는 들판에 캔버스를 가득 깔아두고 빛에 의해 건초더미의 색이 달라질 때마다 빠르게 그려나갔습니다. 마치 우리가 삼각대를 세워두고 타임랩스로 일몰의 순간을 기록하는 것처럼 모네는 캔버스에 그 순간들을 자신의 손으로 담았습니다.

사실 모네는 짧은 붓질로 아주 빠르게 그림을 그렸기에 한 작품을 완성하기까지는 그리 오랜 시간이 걸리지 않았는데요. 하지만 이렇게 연작 시리즈를 완성하기 위해서는 여러 시간대와 다양한 날씨를 겪어야 했습니다. 인내심이 대단했던 모네는 자신의 눈에 비친 그 순간을 그대로 붓으로 담아내기 위해 같은 장소, 같은 시각에 끊임없이 방문하고 그리고 또 그렸죠. 그래서 최소 두 계절이 지나야 그가 원하는 작품이 탄생했습니다.

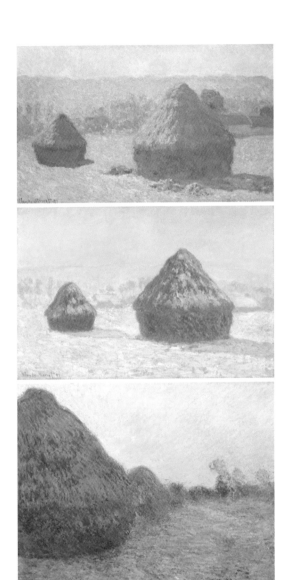

〈늦여름에 건초더미, 아침 효과〉1891
〈건초더미, 눈 효과〉, 1891
〈건초더미〉, 1890
클로드 모네

우리가 마주하는 풍경에는 단순히 시각적인 요소만 존재하지 않습니다. 그 순간 공기의 온도, 손끝으로 느껴지는 바람의 세기, 향기 그리고 때로는 들려오는 자연의 소리가 있죠. 모네는 바로 그 대상과 화가 사이에 존재하는 공기, 바람, 온습도 그리고 빛을 그리고자 했습니다. 그는 이렇게 눈에 보이지 않지만 우리 주변을 감싸고 있는 그 기억을 그림으로 담았던 것이죠.

우리는 객관적인 대상 혹은 사실을 바라보는 데는 익숙하지만 눈에 보이지 않는, 감각적으로 인지하는 것은 지나치기 쉬운데요. 모네는 바로 그 눈에 보이지 않는 형용할 수 없는 존재들을 그림을 통해 우리에게 보여주고 있습니다. 같은 대상도 같은 풍경도 이렇게 다양하게 표현될 수 있다는 것을 말이죠. 화가 자신이 느낀 그 순간의 모든 것을 담아낸 세상에 단 하나뿐인 풍경화였습니다. 수만 가지 필터를 입힌 듯한 모네의 연작 시리즈는 빠르게 대중에게 퍼져나갑니다. 비평가들 역시 모네의 건초더미 연작에 극찬을 쏟아냈죠. 〈인상, 해돋이〉를 선보인 지 17년 만에 거둔 의미 있는 성공이었습니다. 모네의 눈, 모네가 세상을 바라보는 섬세한 필터를 모두가 사랑했죠.

• "나는 아직도 날마다 새롭게 아름다운 것들을 발견한다." •

모네는 86세까지 장수한 화가인데요. 그만의 시선으로 새로운 풍
경을 남기기 위해 평생을 부지런히 새로운 장소를 찾아다녔죠. 노
년에 접어든 화가는 젊은 시절 떠났던 곳들로 여행을 다니는데
요. 인생의 마지막 시간을 보낼 곳을 찾고 있었죠. 노인이 된 그의
체력은 더 이상 예전 같지 않았습니다. 멀리 움직일 수 없으니 바
로 눈앞에서 포착할 아름다운 풍경을 찾고 있었던 건데요. 그런 모
네가 발걸음을 멈춘 곳은 바로 지베르니라는 작은 시골 마을이었
습니다. 넓은 부지를 구입하고 자신만의 정원을 꾸미기 시작하는
데요. 모네가 꿈꾸던 정원을 완성하기 위해서는 연못이 필요했고
1893년 꽃의 정원을 지나 깊숙한 곳에 물의 정원을 만들었습니다.

르아브르 항구도시 출신의 화가에게 마지막까지 남은 과제는 물
에 비친 자연 풍경이었습니다. 모네는 빛만큼이나 물을 사랑했습
니다. 항구도시의 일출을 담은 〈인상, 해돋이〉의 배경 아르장퇴유
에서는 수상 작업실을 만들어 물의 표면을 끊임없이 화폭에 담아
왔는데요. 물은 날씨와 빛의 변화에 아주 민감하게 반응하는 소재
라 빛의 반사 그리고 물의 온도에 따라 달라지는 색감 그리고 자연
을 함께 담았습니다. 이곳에서 30년간 250점이 넘는 지베르니 연작
을 완성합니다.

지베르니 초기 연작에는 최대한 넓은 시야에서 다리와 연못 그

리고 자연의 조화를 담고자 했습니다. 하지만 수련 연작의 중기 작품들은 변화하죠. 이 시기 제가 가장 좋아하는 작품은 〈수련 연못〉인데요. 마치 빠져들 것처럼 연못이 캔버스 가득 채워집니다. 이 작품의 중앙 하얀 삼각형의 형태가 보이시죠? 이 삼각형은 무엇을 표현한 걸까요? 저는 이 작품을 멀리서 봤을 때는 폭포를 그린 것인가 싶었습니다. 하지만 다시 천천히 자세히 바라보니 정체를 알 수 있었죠. 물에 반사된 하늘의 풍경이었습니다. 그 양옆으론 모네가 연못에 가득 심어둔 버드나무의 그림자가 보이죠. 때론 붉은 노을로 물드는 하늘을 물의 표면에 담아냅니다. 이제 그가 사랑한 빛과 물이 하나가 된 형태이죠.

자연은 시시각각 끊임없이 새로운 빛을 우리에게 선물하고 있습니다. 모네는 바로 그런 자연의 선물상자를 풀어 자신의 캔버스 안에 가득 풀어낸 화가였죠. 그의 풍경화에는 색이 고정돼 있지 않습니다. 하늘은 파랗고 나무는 초록색을 하고 태양은 빨간, 우리가 머리로 알고 있는 색이 아닌 당장 눈앞의 색이 펼쳐지는데요. 우리 주변에 이렇게나 다채로운 색이 존재했는지, 새삼스레 일상을 다시 돌아보게 만든 것이 모네의 그림이 가진 힘인 것 같습니다. 눈에 보이는 것, 그보다 더 중요한 우리 마음 속에 남는 것들을 담았던 모네. 세상에 단 하나뿐인 풍경화를 그린 그의 시선으로 우리 일상을 바라보면 어떨까요?

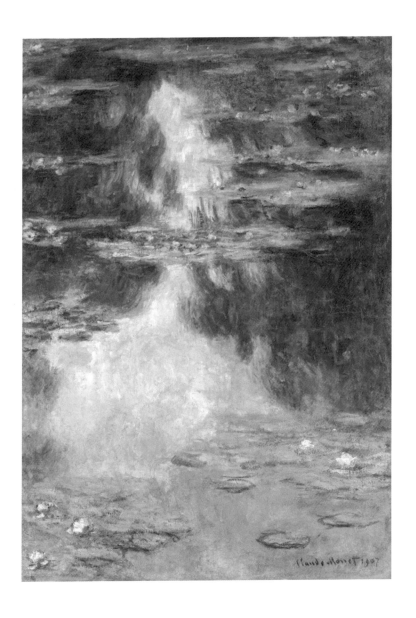

〈수련 연못〉
클로드 모네, 1907

클로드 모네의 이야기와 함께하기 좋은
한국의 보석 같은 미술관

해든뮤지움

주소	인천 강화군 길상면 장흥로 101번길 44
정기 휴무	매주 월요일
	1월 1일, 설 연휴, 추석 당일
관람 시간	10:00~18:00
소개	해든뮤지움은 교육, 문화, 예술을 위해 태어난 아름다운 자연 속의 예술 공간입니다. 자연과의 어울림과 소통을 콘셉트로 하여 진입부터 동선까지 모두 자연스럽게 이어져 있습니다. 그 흐름을 따라가면 세 개의 오픈된 공간을 만날 수 있는데요.
	외부 벽면을 거울로 마감 처리한 미러가든, 하늘과 구름, 자연의 풍광을 그대로 끌어들여 환하고 따뜻한 느낌을 주는 선큰가든, 자연과 현대미술, 그리고 음악이 어우러져 힐링 콘서트가 열리는 야외가든은 자연의 풍광과 새소리를 자연스럽게 공유하며 편안함과 자유로움을 느낄 수 있는 최적의 공간입니다.

강화도는 근교 나들이 장소로 제격인데요! 강화의 좁은 길을 굽이
굽이 들어가다 보면 깊은 산속에 미술관 하나가 숨겨져 있습니다. '여

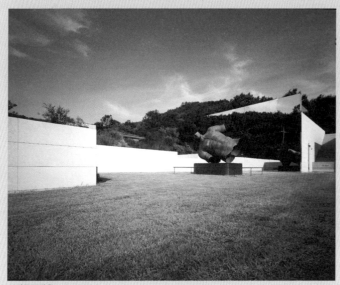
©해든뮤지움

기에 미술관이 있다고?'라는 생각이 들 정도로 깊숙이 들어가야 하는
데요. 우거진 산속에서 마법처럼 현대적인 흰 건물이 나옵니다. 산과
숲으로 둘러싸여 있는 자연 속 보물창고 같죠.

'해든'은 해가 깃든 곳을 의미합니다. 그래서인지 해든뮤지움은 자
연의 빛을 그대로 간직하고 있는데요. 미술관에 내리쬐는 따스한 햇
볕과 작품 그리고 이곳에 있는 나 자신이 마치 하나가 되는 듯한 경험
을 해볼 수 있죠. 그리고 해든뮤지움만의 독특한 특징 중 하나는 실내
와 실외 공간이 자연스럽게 연결되어 있다는 점입니다. 작품 관람을

하다 예기치 못한 순간 푸른 자연을 마주하게 되죠.

참고로 해든뮤지움 입장표에는 미술관 내 카페 음료 쿠폰이 포함되어 있는데요. 전시 관람을 모두 마치고 당이 떨어질 무렵 음료로 충전을 해주면 된답니다. 미술관 내 카페는 2층에 위치해 있는데요. 한쪽 면은 통창으로 되어 있어 우거진 숲을 바라보며 여유를 즐길 수 있죠. 그리고 이 카페는 미술관의 꽃이라고 할 수 있는 미러가든으로 이어지는데요.

미러가든의 중앙에는 이고르 미토라이의 〈이카로스의 토르소〉가 자리 잡고 있습니다. 고대 그리스 신화의 속 다이달로스와 이카로스의 이야기를 담은 작품이죠. 아버지 다이달로스의 경고를 무시한 채 하늘 높이 올라가다 그대로 추락해버린 이카로스 신화인데요. 온전하지 않은 인간의 모습이 표현된 작품이니 한번쯤 감상하시기 바랍니다.

한발짝 멀리서 바라보면 마치 자연이 그림들의 포장지, 울타리가 되어준 것처럼 느껴지는 해든뮤지움. 주변 세상을 고스란히 반사하는 미술관 외벽을 바라보며 우리 자신의 모습도 바라보고 사색하는 시간을 갖기 제격인 곳입니다. 말년의 모네가 소중히 가꾼 그의 정원을 바라보면 이런 감정이었을까요? 누군가의 보물상자를 거닐며 나의 보물상자를 마주해도 좋을 것 같습니다.

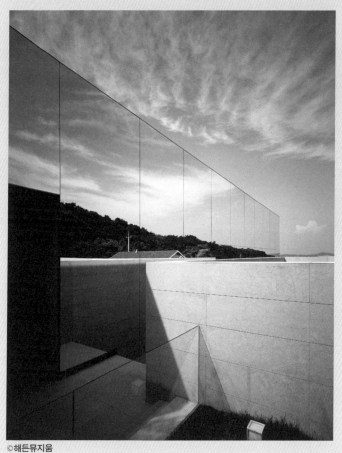
©해든뮤지움

언제나
삶에 미소 짓기를

라울 뒤피

〈장밋빛 인생(30세 혹은 장밋빛 인생)〉
라울 뒤피, 1931

꽃 내음이 나는 것 같고, 흥겨운 선율의 음악이 흘러나올 것만 같은 작품! 여러분은 눈만이 아닌 코와 귀까지 사로잡는 작품을 감상한 적이 있나요? 저는 라울 뒤피의 〈장밋빛 인생〉을 보고 첫눈에 반한 경험을 잊을 수 없는데요. 마치 작품이 저를 홀려 마음을 빼앗는 기분이었습니다. 화사한 색채로 시선을 끄는 것은 물론, 다양한 선과 색의 조화로 감상자의 마음속 깊이 잔잔한 일렁임을 전하고 있는 듯하죠.

폭발적인 아름다움을 뽐내는 장미로 감상자에게 황홀경의 순간을 전하는 행복의 화가, 뒤피. 그의 눈에 비친 세상은 어떠했는지 작품을 통해 알아보겠습니다.

• 내 눈은 추한 것을 지우게 되어 있다 •

라울 뒤피는 1877년 6월 3일 노르망디 항구도시 르아브르에서 태어납니다. 아홉 남매 중 둘째였는데요. 뒤피의 아버지는 작은 제철 회사의 회계원이었고 아홉 남매를 먹여 살리기에 넉넉한 벌이는 아니었습니다. 하지만 아버지는 오르간 연주자이자 교회 성가대원이었죠. 그 영향으로 아이들은 음악이나 예술적 재능이 뛰어났는데요. 훗날 뒤피의 형제 중에는 바이올리니스트, 기타 연주자 그리고 플루트 연주자도 탄생합니다. 라울 뒤피와 그의 동생 장 뒤피는 화가가 되었고요. 두 사람이 화가의 길로 들어선 시기는 인상주의 화가들이 파리를 휩쓸던 때였습니다.

뒤피도 순간적인 빛과 밝은 색상을 포착하는 인상주의에 많은 영향을 받는데요. 특히 인상주의의 아버지, 클로드 모네의 작품에 매료되었습니다. 모네는 찬란히 빛나는 순간을 화폭에 담곤 했는데요. 뒤피는 모네의 작품 중에서도 특히 빛이 물에 반사되는 반짝이는 순간에 사로잡혔답니다.

뒤피와 모네는 어린 시절을 르아브르에서 보냈다는 공통점이 있습니다. 르아브르는 과거부터 유명한 항구도시였죠. 한국으로 보면, 부산 같은 도시였달까요? 20대 뒤피가 그린 〈깃발로 장식된 르아브르의 요트〉도, 인상주의라는 명칭의 탄생을 알린 클로드 모네의 〈인상, 해돋이〉도 모두 르아브르를 배경으로 합니다.

〈깃발로 장식된 르아브르의 요트〉
라울 뒤피, 1904

〈깃발로 장식된 르아브르의 요트〉를 보면 왠지 차분하고 습기를 머금고 있는 흐린 날이 떠오릅니다. 그의 눈에 비친 찰나의 순간이 짧은 붓질로 담겨 당시의 분위기가 우리에게까지 전해지는데요. 뒤피는 이 광활한 바다를 보며 윤슬처럼 반짝이는 꿈을 꾸기 시작합니다. 자신의 눈에 비친 아름다운 풍경을 손으로 그리는, '화가'라는 꿈이었죠. 집안 형편이 좋지 않았던 그는 비교적 어릴 때부터 사회생활을 시작하는데요. 열네 살 때부터 커피 수입 가게에서 일하면서 커피를 실은 배가 항구를 오가는 풍경을 익숙하게 봐왔습니다. 낮에는 커피 가게에서 일하고 저녁에는 르아브르 시립미술학교 야간 과정에 다니며 그림을 그렸죠. 나중에 그는 커피 가게에서 일하던 시절을 이렇게 회상합니다.

"나는 배들의 갑판 위에서 늘 살았다. 이는 화가에게는 이상적인
교육이다. 난 화물창에서 새어나오는 온갖 향기를 들이마셨다.
나는 냄새로 그 배가 텍사스에서 왔는지 인도에서 왔는지 혹은
아조레스에서 왔는지 알았고 이는 나의 상상력을 자극했다."
— 라울 뒤피

이렇듯 뒤피에게 푸른 바다는 평생 다양한 영감을 선물해준 보물창고 같은 곳이었습니다. 그래서인지 그의 작품 중엔 유독 바다를 배경으로 한 작품이 많은데요. 특정 시기에 바다에 꽂혀 그렸다

기보다는 평생에 걸쳐서 계속해서 바다를 화폭에 담습니다. 성장하고 변화하는 자신의 화풍대로요. 그래서 뒤피의 바다를 보면 그가 지나쳐 온 무수히 많은 도전과 실험의 여정을 살펴볼 수 있습니다. 바다는 뒤피에게 평생 동안 끊임없이 새로운 영감을 던져주는 고향이었죠. 바다 없는 뒤피는 상상할 수 없습니다.

• 화가 뒤피의 터닝 포인트 •

"이 그림을 대면한 순간 나는 회화의 새로운 존재 이유를 알았으며 인상파적 사실주의에는 매력을 잃어버렸다. 나는 색채와 선묘를 통해 창조적 상상력이 빚어내는 기적을 보았던 것이다."

– 라울 뒤피

앙리 마티스는 남프랑스에서 보낸 뜨거운 여름을 〈사치, 평온, 쾌락〉에 담았습니다. 화폭이 높은 채도로 채워져 있죠. 화사한 이 작품을 본 신인상주의의 대표 화가 폴 시냑은 "순수한 무지갯빛으로 그린 작품이다."라며 극찬하기도 합니다. 왜 갑자기 마티스를 설명하냐고요? 1905년 살롱 드 앙데팡당 전시에서 작품을 본 이 순간이 화가 라울 뒤피의 터닝 포인트가 되었기 때문입니다.

빛의 흐름을 좇고 화가의 눈에 비친 순간을 빠르게 담았던 인상

〈사치, 평온, 쾌락〉
앙리 마티스, 1904

주의에 점점 갈증을 느끼던 뒤피 역시 마티스의 대담한 색채 구성과 자유로운 표현에 매료되었는데요. 이제 그는 새로운 스타일을 선보이기 시작합니다. 눈에 보이는 색채대로 화폭에 재현하는 것이 아닌 화가가 느끼는 감정대로 표현하는, 폭발할 듯한 야수파의 색채를 드러내죠.

　뒤피의 작품 〈7월 14일의 르아브르〉를 한번 살펴보시죠. 안개 낀

듯 뿌옇던 르아브르의 분위기는 사라지고 강렬한 원색으로 힘을
내뿜고 있는 르아브르의 풍경입니다. 그는 7월 14일 프랑스 국경
일을 맞아 깃발 시리즈 11점을 완성하는데요. 단순한 형태이면서도
살아 있는 생생한 색채로 완전히 새로운 화풍의 뒤피를 볼 수 있습
니다.

　뒤피는 정확히 어떤 화파로 분류되지 않았습니다. 끊임없이 새
로운 화풍을 받아들이고 그것을 자신의 화폭 안에서 도전하고 실
험하며 자신의 것으로 만들어나갔죠. 그는 새로운 것에 호기심이
강했고, 누구보다 빠른 습득력으로 선배들의 화풍을 스펀지처럼
유연하게 흡수합니다. 인상주의, 야수주의를 거쳐 20세기 초에는
입체주의에 매료되었죠. 이렇게 다양한 화풍을 모두 시도했던 뒤
피의 노력은 마침내 그의 화폭 안에서 춤을 추듯 조화를 이루어 나
갑니다.

• 이온 음료가 그림이 된다면 이런 모습일까? •

많은 화가들의 주제이자 뒤피의 작업에서 바다만큼 자주 등장하는
소재가 바로 아틀리에, 화실입니다. 작품 〈겔마 거리의 아틀리에〉
는 파리의 예술가들이 모여 살던 동네 몽마르트 거리에 위치한 아
틀리에인데요. 몽마르트는 19세기 말부터 가난한 예술가들이 함께

⟨7월 14일의 르아브르⟩
라울 뒤피, 1906

의지하며 살아가던 곳이었죠. 뒤피 역시 이곳에서 많은 동료들과 함께하는데요. 1911년부터 그가 세상을 떠나는 날까지 이 아틀리에에서 그림을 그렸습니다.

작품을 살펴보면 생각보다 다양한 공간이 펼쳐지는데요. 왼편의 깊숙한 방 안에는 뒤피의 작품이 한 점 보입니다. 바이올린과 악보가 그려진 작품인 것 같은데요. 음악을 사랑하는 가족들의 영향을 받은 걸까요? 그리고 황토색 안쪽의 방을 나오면 화사한 분홍 꽃무늬 벽지로 둘러싸인 벽이 있습니다. 오른쪽에는 감상자와 가장 가까운 테이블에 팔레트가 올려진 푸른 방이 보이죠. 하나의 화면 안에 여러 장면과 공간을 중첩시켜 입체감을 더하고 있습니다. 푸른 방의 창밖으론 테라스를 통해 외부의 거리까지 확장되는데요. 평면의 그림이지만 마치 3D 안경을 끼고 잠시 뒤피의 작업실에 들어갔다 나온 듯한 느낌이 드는 작품입니다. 화가의 작업실에 초대받은 듯한데요.

그림을 자세히 살펴보면 물감도 여러 색을 중첩하여 사용하고 있습니다. 그런데 이 작품 어떤 물감을 사용한 걸로 보이시나요? 아크릴? 수채화? 아니면 유화? 〈겔마 거리의 아틀리에〉를 보면 대체로 투명한 질감으로 물을 머금고 있는 수채 물감을 사용했을 것이라고 추측하는데요. 저 역시도 수채 물감을 사용했다고 생각했습니다. 그런데 놀랍게도 이 작품은 유화 물감으로 탄생했습니다. 뒤피는 유화 물감 역시도 수채화처럼 투명한 질감을 잘 끌어내 표

〈겔마 거리의 아틀리에〉
라울 뒤피, 1952

현하는데요. 보통 유화 물감은 두껍게 올라가고, 울퉁불퉁하면서도 꾸덕한 질감이 특징이죠. 반면 수채 물감은 아주 얇고 평평한 질감입니다. 그런데 뒤피는 유화로 그림을 그렸지만 우리에겐 수채화처럼 보이게끔 완성했죠. 뒤피의 작품을 보면 '이온 음료가 그림이 된다면 이렇게 생기지 않았을까?'라는 생각이 들 정도로 청량감을 머금고 있는 작품이 많습니다. 그대로 포카리스웨트 광고로 제작해도 될 정도로요.

• 모든 것이 정지된 그림에서 들려오는 선율 •

"유년기의 나를 키운 것은 음악과 바다였다."
– 라울 뒤피

앞서 우리는 바다 없는 뒤피는 상상할 수 없다고 했었죠. 하지만 바다만큼 그의 작품에 자주 등장하는 정물 소재가 바이올린 그리고 악보입니다. 뒤피 인생에서 빼놓을 수 없는 요소가 바로 **음악**인데요. 뒤피의 작업실 한편에는 언제나 바이올린이 있었죠. 어린 시절부터 오르간 연주자이자 성가대 지휘자였던 아버지에게 영향을 받아 언제나 음악과 함께했습니다. 그리고 음악 평론가로 활동하던 뒤피의 막내 동생 가스통은 자주 음악회 티켓을 선물하며 뒤

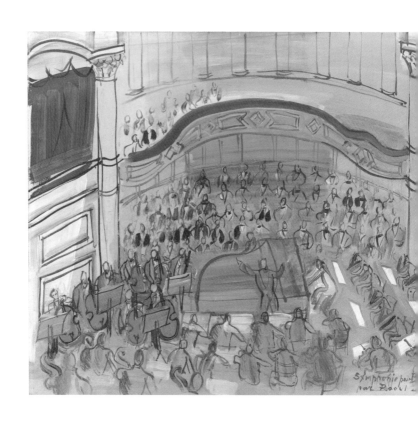

〈그랜드 오케스트라〉
라울 뒤피, 1942

피의 작품 속 음악적 영감을 계속해서 채워줍니다. 뒤피 역시 아마추어 바이올리니스트였는데요. 그래서인지 그의 아틀리에 시리즈에서 숨겨진 악기들을 종종 볼 수 있습니다. 이렇듯 음악과 밀접한 환경에 자주 노출된 덕인지 그의 작품에서는 마치 선율이 흘러나오는 듯합니다. 멈춰 있는 그림인데도 그 안에서 음표가 살아 움직이는 듯 리듬감이 느껴집니다.

그렇게 느낄 수 밖에 없는 비밀이 그의 선과 색 표현에 숨어 있는데요. 이전까지 화가들은 일반적으로 외곽선을 먼저 그리고 그 이후 채색을 해나갔습니다. 그런데 뒤피의 그림을 보면 명확한 외곽선은 찾아보기 어렵고 색과 선이 모두 한데 뒤섞여 있죠. 그는 선과 색을 모두 동시에 한번에 칠해버립니다. 하지만 그 속에서도 춤을 추는 듯한 유려한 곡선으로 형태를 잡아내죠. 그의 그림 속 선들은 악보 위 음표가 살아 움직이는 것 같은 에너지를 전해주기도 합니다. 실제로 뒤피의 그림은 자세히 살펴보면 화가가 어떤 과정으로 그림을 그렸는지 붓이 지나간 흔적들이 모두 보이는데요. 이런 뒤피의 작품은 마치 오케스트라의 협주와 닮아 보입니다. 하나하나 음을 맞추고 쌓아가며 마침내 그것들이 한데 모여 장관을 이루는 거죠. 그의 작품을 보며 선과 색의 조화를 따라가면 여러분은 어떤 음악이 들려오나요?

라울 뒤피는 인상파로 시작해 야수파, 입체파까지 어느 화파에도 분류되지 않고 그 경계를 자유롭게 넘나들었습니다. 스스로 경계를 두지 않고 그에 맞춰 끊임없이 노력하며 변화한 예술가죠. 붓을 잡고 캔버스에 그림을 그리던 그는 다시 새로운 분야에 도전하는데요. 패턴을 가지고 직물 디자인을 시작한 것이죠. 이런 뒤피의 행보에 당시 평론가들은 그를 화가가 아닌 장식 미술가라고 칭하기도 합니다. 하지만 뒤피는 신경 쓰지 않았는데요. 현실적으로 화가가 캔버스에 그림을 그린 회화 작품만으로 생계를 이어간다는 건 불가능한 일이었고, 그렇기에 직물이나 삽화를 통해서 벌이를 하며 작업 활동을 이어가야겠다고 생각했죠.

기본적으로 선과 색을 쓰는 감각이 탁월했던 뒤피는 디자이너로서 진행한 작업물도 굉장했는데요. 당시 그가 제작한 직물 패턴들을 살펴보면 오늘날 패션 브랜드에 활용해도 전혀 촌스럽지 않아 보입니다. 뒤피가 디자인한 직물 중에는 그가 사랑한 바이올린과 장미가 패턴으로 활용된 것도 찾아볼 수 있는데요. 보랏빛 장미와 녹색 잎, 바이올린과 악보로 패턴이 채워집니다. 놀랍게도 이 패턴은 2014년 메종 마르지엘라의 SS쇼에서 선보여집니다. 100년이란 세월이 무색하게 너무나 세련되게 완성되었습니다.

하지만 뒤피는 패턴 디자인, 직물 디자인에서 멈추지 않고, 삽

〈바이올린 직물 디자인〉
라울 뒤피, 1922

화가, 도예가 그리고 벽화까지 보다 넓은 영역으로 나아갑니다. 100년 전 프랑스의 N잡러였던 그의 모습인데요. 다양한 분야로 확장해 나가면서도 자신만의 정신은 온전히 보여주고 있었죠. 그러던 그에게 마침내 일생일대의 거대한 프로젝트가 찾아옵니다.

• 삶은 나에게 항상 미소 짓지 않았다 •

"삶은 나에게 항상 미소 짓지 않았다. 그러나 나는 언제나 삶에 미소 지었다."

― 라울 뒤피

1937년 파리 국제박람회를 기념해 프랑스 정부는 뒤피에게 벽화 작업을 의뢰했습니다. 파리 전력 공급 회사의 요청으로 만국박람회의 뤼미에르 파빌리온 벽면을 장식하게 되는데요. 건물 외벽에 전기의 중요성과 전기가 우리 인류에게 미친 영향력을 대서사시로 알리는 프로젝트였죠. 뒤피는 전기의 역사를 위한 책을 꺼내어 들고 이야기를 구성하기 시작합니다. 〈전기의 요정〉은 크게 좌우상하로 나뉘는데요. 전기의 발명은 좌우 그리고 인간과 신의 세계를 상하로 구성했습니다. 이 대작 안에는 전기의 발전에 기여한 111명의 과학자 얼굴이 그려져 있는데요. 화가 동생 장 뒤피와 함께

〈전기의 요정〉
라울 뒤피, 1937

실제 모델을 바탕으로 누드를 그린 후 옷을 입히고 최종 작품 안에 구성해나갔죠.

이 111명 중에는 저희에게 익숙한 발명가도 있는데요. 전구의 아버지 에디슨, 퀴리 부인, 와트 등 전기의 발전에 기여한 과학자, 발명가들의 얼굴이 보입니다. 그는 모든 발명가들 얼굴 아래 하나하나 그 이름을 친절하게 적어 두었습니다. 저는 이 안에서 의외의 인물을 발견하기도 했는데요. 르네상스 시대 위대한 화가이자 과학자이자 발명가였던 다빈치의 모습까지도 찾아볼 수 있죠.

〈전기의 요정〉은 한때 세상에서 가장 큰 유화라는 타이틀로 소개되었습니다. 높이만 10m, 길이는 60m에 이르는 굉장한 규모를 자랑하죠. 작품은 오른쪽부터 왼쪽으로 감상하면 좋습니다. 고대의 신 제우스의 벼락으로 시작하며 뒤피의 고향 노르망디의 햇살이 사람들을 밝혀주는 장면을 담았죠. 그리고 이들이 모두 모여 전기의 역사를 밝히고 있습니다. 동시에 〈전기의 요정〉은 뒤피의 반짝이는 여정을 보여주기도 합니다.

뒤피는 살아생전 두 차례의 세계대전을 겪었습니다. 그야말로 혼돈의 시대였죠. 그 험난한 시대를 살아가면서도 그는 평생 푸른 바다, 그리고 바다 위 다양한 배들을 화폭에 담아 나가는데요. 그에게 바다란 한 발짝 나아가는 계단, 그리고 도전의 무대가 되어준 것 같습니다. 절망과 비극 속에서도 희망찬 미래를 바라던 뒤피, 끊임없이 연구하고 한 발짝 나아가기 위해 노력한 뒤피입니다.

하슬라아트월드

주소	강원 강릉시 강동면 율곡로 1441
정기 휴무	연중무휴
관람 시간	09:00~18:00
소개	하슬라아트월트는 자연과 사람, 예술이 조화롭게 공존하도록 세워졌습니다. 자연의 훼손을 최소화하여 산의 비탈과 높이를 그대로 이용하였고 동해 바다를 정면으로 바라보고 있습니다. 뮤지엄호텔, 야외조각공원, 현대미술관, 피노키오박물관, 레스토랑 등의 시설이 갖춰진 이곳은 복합예술공간입니다. 특히 여러 설치 미술과 조각 등 작품을 감상할 수 있는 현대미술관과 3만 3천 평의 야외조각공원이 있어 자연에 녹아든 예술을 살펴보기 좋습니다.

'하슬라'는 고구려 신라시대부터 불리던 강릉의 옛 이름입니다. 강릉은 예로부터 동해 바다 접경에서 나라를 지키는 성터가 있던 유서 깊은 곳인데요. '해와 밝음'이라는 의미의 순우리말이기도 합니다. 이처럼 하슬라아트월드는 강릉에 위치한, 동해 바다를 정면으로 바라보고 펼쳐진 복합예술공간인데요. 아마 국내에서 바다와 가장 가까운 미술관이지 않을까 싶습니다. 바다를 바라보며 자연에 기대 예술을 감상

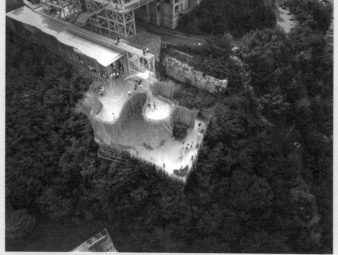

©하슬라이트월드

하슬라이트월드 포토존

할 수 있는 곳이라 개인적으로 깊은 인상을 남긴 미술관입니다.

하슬라아트월드의 전체 부지는 무려 10만 평인데요. 박신정, 최옥영 조각가 부부가 2003년 오픈해 다양한 현대미술 전시를 선보이고 있습니다. 현대미술 작품부터 설치미술까지 다채롭게 펼쳐진 미술관 공간을 관람하고 나면 넓은 정원으로 이어지는데요. 3만 평 규모의 조각공원이 바다를 마주보고 펼쳐집니다. 말 그대로 자연과 예술의 조화를 경험할 수 있죠. 더불어 사진 찍기 좋은 포토존이 마련되어 있으니 한번 들러보시길 권합니다.

모든 공간이 오션뷰인 이곳을 둘러보며 라울 뒤피 그리고 모네가 바라본 바다 풍경이 떠올랐는데요. 어린 시절부터 광활한 바다를 보고 자란 이들의 눈에 비친 바다는 어떤 색감을 간직하고 있었을까요? 그들의 고향 르아브르에서 마주한 바다를 떠올리며 동해 바다를 눈에 담아보면 좋겠습니다. 햇빛이나 달빛에 비치어 반짝이는 잔물결을 '윤슬'이라 합니다. 참 예쁜 표현이죠. 뒤피가 바라본 반짝이는 윤슬을 우리는 동해 바다에서 마주해볼까요?

끝도 없고 답도 없는 것이
인생이 아닐지

폴 세잔

⟨자화상⟩
폴 세잔, 1873~1876년경

여러분 인류의 역사를 바꾼 3대 사과 이야기를 아시나요? 인류의 발자취를 되짚어보았을 때 그 중심마다 세상을 바꾼 사과가 등장해 왔습니다. 그 첫 번째 사과는 창조주의 금기를 어긴 **아담과 이브의 사과**입니다. 태초의 인류가 의존해왔던 종교계의 사과였죠. 하지만 이후 수세기가 흘러 종교전쟁이 터지고, 그 실망감으로 이성적이고 합리적인 과학에 대한 믿음이 커집니다. 이때 등장한 두 번째 사과가 바로 **뉴턴의 사과**입니다. 나무에서 떨어지는 사과를 통해 발견한 만유인력의 법칙, 과학계의 사과였죠.

그럼 인류 역사를 바꾼 3대 사과, 그 마지막 사과는 무엇일까요? 여기까지 말씀드리고 질문을 하면, 많은 분들이 스티브 잡스의 애

플, 즉 사과를 얘기해 주시는데요. 실제로 21세기에 들어서 인류의 4대 사과로 **스티브 잡스의 사과**까지 꼭 포함되어 언급되곤 합니다. 하지만 과학과 기술이 발전해 편리함을 얻은 인류는 인문학 그리고 문화예술이란 세계를 향해 가고 있었죠. 자, 그렇다면 인류의 역사를 바꾼 세 번째 사과의 주인공은 누구일까요?

세 번째는 바로 미술계를 바꾼, **폴 세잔의 사과**입니다. 미술사에서는 세잔의 작품 이전과 이후로 기점을 나누기도 하는데요. 그의 등장으로 20세기 현대미술이 시작됐다고 보죠. 젊은 시절 세잔은 **"나는 사과 하나로 파리를 놀라게 하겠다."**라며 자신만만한 포부를 밝히기도 합니다. 야망처럼 그는 평생을 사과 정물화라는 한 우물만 팠습니다. 그 결과 정말 사과 하나로 모두를 놀라게 하는 데 성공했죠. 파리뿐만 아닌 서양 미술사의 새로운 지평을 여는 순간이었습니다. 도대체 세잔의 사과는 얼마나 놀라운 사과일까요?

• 모두가 비웃는 찌그러진 모습이라 해도 •

"평범한 화가의 사과는 먹고 싶지만 세잔의 사과는 껍질을 벗기고 싶지 않다. 잘 그리기만 한 사과는 군침을 돌게 하지만, 세잔의 사과는 마음에 말을 건넨다."
– 모리스 드니

〈사과 정물〉
폴 세잔, 1878~1879

어떤가요? 정말 놀라운 사과인가요? 솔직히 〈사과 정물〉의 사과들은 딱히 먹음직스러워 보이지도 않고 크게 특별해 보이지도 않는데요. 오히려 찌그러진 사과는 볼품없어 보이고 삐뚤빼뚤한 모습이라 이게 과연 화가가 그린 작품은 맞는지 의심이 들 정도입니다. 전체적으로 전혀 정돈되지 않은 모습이죠. 하지만 전혀 특별해보이지 않는 이 사과 그림이 예술계에 한 획을 그었습니다. 못난이 사과 그림들은 어떻게 세상을 바꾼 3대 사과가 될 수 있었을까요?

세잔의 정물화는 당시에는 굉장히 낯설고 새로운 작품이었습니다. 얼핏 봤을 때엔 비율이나 비례가 전혀 맞지 않아 보이죠. 기본적인 것도 배우지 못한 사람의 그림처럼 보이는데요. 게다가 세잔이 즐겨 그린 정물화는 과거 인기 있는 그림 장르가 아니었습니다. 오늘날에는 일상의 다양한 사물을 주제로 한 정물화가 인테리어 목적으로도 선호되기도 하죠. 하지만 오랜 세월 동안 정물화는 비인기 종목이었습니다. 나의 초상을 담은 것도 아니고 역사적인 서사가 담겨 있지도 않았기 때문인데요.

하지만 무시받던 정물화가 17세기 들어 급부상합니다. 당시 네덜란드를 중심으로 상업이 발달하고 새로운 시민계급이 등장했습니다. 그리고 이들이 그림을 찾기 시작했기 때문이죠. 이때에도 정물화의 용도는 집안을 꾸밀 장식용이었습니다. 그래서 당시 정물화에는 한 가지 공통점이 있는데요. 그림이지만 마치 사진처럼, 극도

로 사실적인 묘사가 돋보인다는 점입니다. 실제 사물을 대체하는 장식적인 용도였기에 최대한 실제와 똑같이 그려져야 했죠. 그림과 실제 사물이 똑같으면 똑같을수록 더 잘 그린 그림으로 평가를 받았습니다. 그래서 대부분의 정물화는 섬세한 표현으로 마치 사진 같아 보이게 완성됐죠.

반면 세잔의 작품은 정반대입니다. 사진처럼 그려진 것이 아닌 굉장히 거친 붓질과 강렬한 대비가 강조되죠. 그렇다면 세잔은 왜 실제와 같은 그림을 그리지 않았을까요?

• 인간의 두 눈으로 바라본 세상을 표현한 최초의 화가 •

1번 2번 3번

세잔의 정물화를 살펴보기 전에 한번 생각해볼 것이 있습니다. 여러분은 정육면체를 그릴 때 어떻게 그리시나요? 아마 대부분 1번 아니면 2번 형태일 듯한데요. 1번은 우리가 일반적으로 알고 있는 정육면체, 2번은 건축학적으로 주로 사용하는 정육면체입니다. 하

지만 인류의 3대 사과를 완성한 폴 세잔의 시선은 3번이었죠. '저게 정육면체라고?' 할 수도 있습니다. 울퉁불퉁한 육면체는 만들다 만 모양 같기도 하죠. 세잔 작품의 핵심은 바로 기존의 규칙을 파괴한 다는 점입니다.

미술계에는 철저하게 지켜지던 규칙이 있었습니다. 바로 가까운 대상은 크게 보이고, 멀리 있는 대상일수록 작게 보이게 그린다는 **원근법**입니다. 원근법에 맞춰 그려진 정육면체가 바로 1번과 2번인 데요. 각각 투시점이 한 개냐 두 개냐의 차이만 있을 뿐이죠. 원근 법, 당연한 규칙이었지만 세잔의 작품은 대담하게 원근법의 파괴 를 외치고 있습니다. 사실 원근법은 틀렸다는 겁니다.

"나는 내가 주위의 화가들보다 낫다고 생각하고 있습니다. 나 자신에

대한 이런 확신감은 오랜 각고 끝에 얻어진 것입니다. 나는 물론

열심히 일하지만 세련된 것을 만들려고 하지는 않습니다. 세련된 것은

바보들이나 좋아하는 것이지요. 보통 사람들이 좋다고 하는 것은

장이들의 기교의 결과물에 불과하고, 그렇게 만들어진 그림은 예술적

가치가 부재하는 속된 것입니다. 나는 나의 비전을 달성하려는 목표를

가지고 있습니다. 그렇게 하는 것은 지식과 진실을 신장하는 즐거움이

있기 때문입니다."

— 폴 세잔이 어머니에게 보낸 편지 中

1839년 카메라의 발명으로 미술계에는 큰 위기가 찾아옵니다. 기존 그림이 하던 역할을 사진이 대체할 것만 같은 불안한 변화의 바람이 불어왔죠. 과거의 그림들은 최대한 보이는 세상을 똑같이 재현하는 목적이라 했죠. 하지만 이 역할은 사진이 그림보다 더 정확하고 빠르게 해낼 수 있었습니다. 따라서 현실을 똑같이 묘사하는 기술 같은 예술은 더 이상 의미가 없었습니다.

카메라의 발명으로 실직 위기에 놓인 화가들은 새로운 고민을 시작합니다. '그렇다면 과연 사진은 현실을 담아내는가?' '우리가 보는 것은 사실일까?' '그림은 어떤 역할을 해야 하는가?' '사진과 다른 그림의 역할은 무엇인가?'

화가들은 이에 각자의 해답과 관점을 지니게 되는데요. 세잔은 그 해답을 바로 '원근법'에서 찾습니다. 오랜 세월 원근법이 정답이라며 당연하게 여겨왔지만, 사실 원근법은 인간의 눈으로 바라본 세상을 재현하지 않는다는 겁니다. 세잔의 주장에 따르면 원근법은 인간의 눈이 아닌 카메라의 뷰파인더로 바라본 세상이라는 거죠. 세잔의 작품을 통해 볼까요?

〈사과와 오렌지〉
폴 세잔, 1895~1900

• 원칙을 부수면 새로운 패러다임이 탄생한다 •

세잔은 기존의 당연했던 원근법이 아닌 자신만의 새로운 규칙으로 그림을 그리고자 했습니다. 오랜 세월 굳어져온 규칙을 거부하고 새로운 방법을 찾는다는 건 완전히 새로운 길을 개척하는 것입니다. 그 길은 아주 고단하고 긴 여정이 되었는데요.

세잔은 해답을 찾기 위해 눈앞의 대상들을 계속해서 관찰하고 바라봤습니다. 모델은 그릇부터 물병, 과일까지 다양했는데요. 그 중에서도 자신의 규칙을 고수하는 데에는 과일이 최적이었죠. 그리고 그 과일 중에서도 세잔은 표면이 단단하고 오랫동안 썩지 않는 과일들을 좋아했습니다. 특히 사과는 구하기 쉬웠기에 세잔의 작품 속 가장 자주 등장하는 소재입니다. 평생 100여 점이 넘는 사과 작품을 그린 세잔은 19세기의 사과 집착남, 사과에 미친 화가였죠. 한편으론 인내심 끝판왕이었는데요. 그만큼 사과 정물화는 세잔의 작품 세계를 함축해서 보여주고 있습니다.

"세잔은 인류 역사상 최초로 두 눈으로 그림을 그린 화가입니다."
– 데이비드 호크니

〈사과와 오렌지〉를 보면 테이블의 수평도 맞지 않고 규칙이라고는 하나도 없는 작품인데요. 심지어 그림의 어떤 부분은 정면에

서 바라봤고 어떤 부분은 위에서 내려다본 형태로 하나의 그림 안에도 다양한 시점이 섞여 있습니다. 그리고 세잔은 전혀 정돈되지 않은 이 모습이 바로 우리 인간의 두 눈에 비친 세상이라고 합니다. 원근법은 하나의 투시점을 기준으로 거리감이 표현되는 원리이죠. 그런데 우리 인간의 눈은 카메라의 렌즈처럼 하나가 아닌 두 개이기 때문에 그렇게 정돈된 형태로 바라본다는 건 불가능하다는 겁니다.

우리는 눈을 깜빡일 때마다 시선이 계속해서 바뀌죠. 매 순간 조금씩 다른 세상을 보는 것인데요. 예를 들어 마주 앉아 있는 사람을 볼 때에도 그 사람의 눈을 바라볼 때, 어깨를 바라볼 때, 그리고 손을 바라볼 때마다 우리의 시선, 초점은 계속해서 이동합니다. 의도하지 않아도 우리의 눈은 계속 움직이며 매 순간 조금씩 다른 세상을 마주하는 거죠. 과거의 화가들이 하나의 초점을 가지고 있는 기계, 카메라 렌즈로 바라본 세상을 정갈하게 정리하여 그렸다면, 세잔은 인간의 눈으로 바라본 세상을 그린 겁니다. 즉 인간의 눈은 카메라 렌즈와는 다르다는 점을 세상에 알린 최초의 화가였죠.

〈체리와 복숭아가 있는 정물〉에는 세잔이 바라보는 세상이 보다 명확하게 드러나는데요. 체리가 담긴 접시는 위에서 아래를 내려다본 시점이지만 복숭아가 담긴 접시는 옆에서 바라본 시점입니다. 그리고 체리 접시 아래에는 헝클어진 식탁보가 불안하게 놓여 있죠. 〈병과 사과 바구니가 있는 정물〉도 마찬가지입니다. 사과 바구

〈체리와 복숭아가 있는 정물〉
폴 세잔, 1883~1997 추정
〈병과 사과 바구니가 있는 정물〉
폴 세잔, 1890~1894 추정

니는 위에서 내려다본 시점, 그 옆에 있는 와인병과 비스킷은 옆에서 바라본 시점이죠. 식탁도 찌그러진 사각형의 형태입니다. 이렇듯 하나의 그림 안에서도 여러 개의 시점이 표현되어서 그림이 어딘지 모르게 어색하다는 느낌이 드는 거였죠.

그간 카메라의 시선으로 정돈된 그림만 접하던 이들은 세잔의 그림을 보고 비난했습니다. 모두의 조롱거리였죠. 하지만 여러 각도에서 바라본 장면을 한 화면의 담아낸 그림은 세잔의 완벽한 의도를 담은 결과였습니다. 흔들리고 어질러진 장면이지만 사실 우리 눈은 세상을 이렇게 인지한다는 거죠.

찌그러진 형태이지만 그 안에 사물의 본질을 담아내고자 하는 세잔만의 원칙은 평생 그가 도달하고자 하는 바였습니다. 그리고 사과를 향한 그의 집착은 바로 원근법이 아닌 새로운 원칙을 만들고자 함이었습니다. 그렇게 한평생 사과를 바라본 결과, 세잔만의 시선이 완성될 수 있었죠.

• 사과가 썩을 때까지 바라보는 지기 •

세잔은 사과 하나로 21세기 스티브 잡스처럼 20세기 미술계를 발칵 뒤집어 놨습니다. 세상을 똑같이 재현해야 했던 미술계의 규칙들을 모조리 부숴버렸죠. 세잔의 그림은 당시 정답처럼 여겨지던

그림과는 너무도 달랐기에 사람들은 낯설어했습니다. 하지만 이 생소함은 곧 새로움이 되었고, 머지않아 세잔의 낯선 그림은 20세기 수많은 화가들에게 큰 영감을 주었죠. 기존에 존재하는 법칙들, 예를 들면 원근법과 같은 법칙들은 얼마든지 화가가 변형할 수 있다는 것, 새로운 방법에 도전할 용기를 전한 순간이었습니다. 원근법에 맞춰 보이는 세상을 기계적으로 재현하는 그림을 너머 이제 화가들의 주관적인 시선이 들어가기 시작합니다.

이후 세잔의 작품에 큰 영향을 받은 화가가 앙리 마티스와 파블로 피카소이죠. 두 화가는 세잔의 그림으로부터 각각 색채와 형태의 해방을 가져옵니다. 이렇게 세잔은 20세기 예술가 중의 예술가가 되었습니다. 특히 피카소는 자신이 가장 존경하는 선배로 세잔을 뽑을 만큼 경의를 표했죠. **"나의 유일한 스승, 세잔은 우리 모두에게 있어 아버지와 같은 존재였다."** 라고요.

이런 세잔도 젊은 나이부터 주목받지는 못했습니다. 어린 시절부터 화가가 되기를 꿈꿨지만 집안의 반대로 20대 초반에는 법률 공부를 하고 있었고, 뒤늦게 그림에 뛰어들었죠. 뛰어난 젊은 화가들이 모여 있는 아카데미에서 학업을 이어나가며 당시 화가로서 성공할 수 있는 유일한 통로였던 살롱전에도 작품을 출품했습니다. 하지만 번번이 떨어졌고 사실 미대 입학 시험도 그에겐 쉽지 않은 관문이었는데요.

학교와 대중의 인정을 받지 못한 세잔은 결국 그 어디에도 속하

지 않고 독립 화가로서 작업을 이어갔습니다. 파리에서의 미술 유학 생활도 모두 정리하고 결국 고향 시골 마을로 돌아와 자신의 작업에만 집중했죠. 이 당시 그는 스스로를 작업실에 고립시킨 채 잠자는 시간을 제외하곤 하루 종일 붓을 잡고 있었다고 합니다. 그렇게 사과가 썩을 때까지 바라보고 그리며 자신만의 길을 찾아 나아갔죠. 하지만 세잔의 피나는 노력에도 불구하고 50세가 넘는 나이까지도 그의 작품은 미술계에서 비난과 조롱의 대상이었습니다. 그럼에도 이에 굴하지 않고 꿋꿋이 자신의 길을 개척해갔죠.

"그림의 올바른 길을 찾기 위해 온 힘을 기울이고 있다네."

– 폴 세잔

가장 먼저 살펴보았던 세잔의 〈자화상〉에는 굳은 신념과 고집이 모두 드러납니다. 한껏 찡그린 눈썹으로 금방이라도 그림에서 튀어나와 소리를 지를 것 같은데요. 실제로 세잔은 황소고집에다 거친 성격으로 사교적인 사람은 아니었습니다. 어쩌면 이런 그의 성격은 사과 정물화와 필연적인 운명이 아닐까 싶은데요.

정물화를 위해 사과가 썩을 때까지 관찰하던 세잔이 인물화를 그릴 때도 있었습니다. 그럴 때면 모델들은 오랜 시간 몸을 움직이지 않아야 했고 조금이라도 자세가 틀어진다면 세잔은 불같이 호통을 쳤죠. 카메라가 아닌 인간의 두 눈으로 바라본 세상을 캔버스

에 담아내고자 했던 그는 단순한 대상도 오랜 시간 관찰해야 했습니다. 이런 세잔에게 자신의 시선뿐만 아니라 모델의 자세도 조금씩 달라지는 인물 초상화는 표현하기 적합하지 않았죠. 게다가 한 작품이 완성되기까지 모델은 150번도 넘게 자리에 앉아 자세를 취해야 했는데 이런 고된 작업을 견뎌낼 모델은 아주 드물었죠.

세잔에게는 고정된 대상이 필요했습니다. 시시각각 날씨의 영향을 받는 풍경화보다도 시간이나 날씨에 영향을 받지 않는 정물화가 세잔에겐 최적의 장르였죠. 그는 여러 시행착오를 거쳐 마침내 사과 정물화를 찾게 된 겁니다.

사실 세잔은 여느 화가들과 달리 화가가 된 초기부터 아주 다양한 장르의 그림에 도전해 왔는데요. 당시 대부분의 화가들이 하나의 장르에 집중적으로 임했던 반면 세잔은 여러 장르를 경험하고자 했습니다. 그리고 이후 그 누구도 하지 않았고, 하지 못하는 세잔만의 정물화를 찾은 거죠.

동료 화가들이 인상주의 전성기를 맛보며 달콤한 생활을 이어갈 때에 세잔은 묵묵히 고향에서 자신의 그림을 그리고 있었습니다. 40대 시절 내내, 친구들조차 외면한 무명 화가였죠. 하지만 새로운 길을 향한 그의 집념은 마침내 결실을 맺습니다. 저마다 꽃 피는 계절이 다르듯 세잔의 예술이 꽃 피는 계절은 늦가을이었죠.

세잔은 점차 다른 대상들에도 도전했습니다. 바로 자연 속 풍경화였습니다. 그가 고향에서 고립 생활을 하고 있을 당시 인상주의 열풍이 시작되었고 인상주의 화가들은 당시 미술계를 이끌고 있었습니다. 하지만 세잔은 이런 인상주의에 공감하지만 무언가 부족함을 느끼죠. 찰나의 순간을 그린 인상주의 작품에는 질서와 균형을 찾을 수 없었습니다. 그는 무언가 2퍼센트 부족한 인상주의 구성의 힘을 찾아나서셨죠. 이때부터 모든 자연물을 구, 원통, 원뿔로 단순화해 표현하는데요. 자연 안의 대상을 모두 단순하게 본질만을 담아내고자 합니다. 찰나의 순간을 포착하는 것이 아닌 우리의 시선이 계속해서 움직여도 온전한 형태를 유지하는 본질을 찾고자 했는데요. 이쪽에서 봐도, 저쪽에서 봐도, 여러 각도에서 봐도 자연스러운 대상을 풍경화 하나에서 보여주고 싶었죠. 다시 한번 세잔은 새로운 길을 찾아야 했습니다.

"나는 무척이나 천천히 진행하고 있습니다. 자연이 아주 복잡한
형태로 그 모습을 드러내고 있기 때문입니다. 내가 앞으로 걸어가야
할 길은 끝이 없습니다."
– 폴 세잔

〈커다란 소나무와 생트 빅투아르 산〉
폴 세잔, 1887
〈생트 빅투아르 산〉
폴 세잔, 1892~1895

생트 빅투아르 산은 생전 세잔이 가장 오랜 시간을 보냈던 그의 작업실 바로 뒤편에 위치해 있었습니다. 그는 매일같이 곁에 있던 생트 빅투아르 산을 화폭에 담았죠. 시시각각 변화하는 자연 속에서 변하지 않는 본질을 담아내고자 했는데요. 세잔의 생트 빅투아르 산은 각기 다른 곳에서 바라봐 모두 조금씩 다른 형태이지만 견고한 윤곽 형태만큼은 동일하게 보입니다. 탁 트인 평원과 언덕들 사이에서 어떤 단절도 없이 모두 이어져 있는 풍경화이죠. 인상주의 화가들이 해내지 못한 안정감과 구성 또한 갖추고 있는데요. 다양한 작품을 살펴보면 점점 형태를 알아볼 수 없이 추상화되기도 하지만, 그럼에도 견고함을 유지하고 있습니다. 생트 빅투아르 산은 세잔이 마지막 순간까지 몰입한 대상이었는데요.

1906년 10월 15일, 여느 때처럼 세잔은 직접 산을 보고 그림을 그리기 위해 언덕 위로 올라갔습니다. 그런데 작업을 하던 중 비바람이 몰아쳤고, 그 자리에서 의식을 잃고 쓰러지고 맙니다. 마차에 실려 집에 온 그는 온몸이 빗물에 젖어 오한에 시달리다 결국 1906년 10월 22일 폐렴으로 세상을 떠나죠. 과연 세잔은 그날 생트 빅투아르 산에 간 걸 후회했을까요?

생전 세잔이 그린 생트 빅투아르 산, 인물 초상화, 사과 정물화를 보다 보면 세잔이 관찰하고 담아낸 작품이 가장 인간적인 과정을 거친 것이라는 생각이 듭니다. 그의 작품은 퍼즐 조각으로 구성된 것처럼 보이기도 하는데요. 사실 우리가 세상을 바라보는 것도

퍼즐 조각과 비슷합니다. 카메라처럼 전체를 한 번에 포착하는 것이 아니라 조금씩 찰나의 기억들이 모여 우리의 기억이 되는 것처럼요. 그렇기에 어쩌면 끝이 보이지 않는 터널 속에서 지치지 않고 계속 달릴 수 있는 것이 아닐지요.

말년에는 세잔의 연구를 직접 보고 배우기 위해 많은 후배들이 그가 사랑한 도시 엑상프로방스까지 내려왔습니다. 젊은 시절 파리에서 함께 공부하던 인상파 화가 동료들도 세잔의 그림을 보고 감탄했죠. 시험을 볼 때마다 떨어지고 패배자라는 조롱을 당하며 고향으로 돌아온 세잔은 이제 없었습니다. 꾸준한 노력과 단단한 과정의 승리였죠.

'바쁘다 바빠 현대사회'라는 말이 너무도 적절한 세상에서 우리는 조금이라도 일찍, 조금이라도 빨리 더 많은 결과를 내고자 합니다. 하지만 천천히 꾸준히 가도 틀리지 않다고 세잔의 작품은 이야기를 건넵니다. 평생 사과를 관찰하고 그려 쌓인 시간은 그를 거장으로 만들어 줬으니까요. 세잔에게 사과는 노력의 과정 그 자체이지 않을까요? 우리도 나만의 확신을 가지고 느리더라도 꾸준히 하루를 쌓아가면 어떨까요?

폴 세잔의 이야기와 함께하기 좋은
한국의 보석 같은 미술관

뮤지엄산

주소	강원 원주시 지정면 오크밸리2길 260
정기 휴무	매주 월요일
관람 시간	10:00~18:00
소개	뮤지엄산은 1997년부터 운영되어 오던 종이 박물관(페이

퍼갤러리)과 2013년 개관한 미술관(청조 갤러리)으로 이루어
진 종합 뮤지엄입니다. 산속에 감춰진 이곳은 노출 콘크리
트 건축물의 대가 '안도 타다오'의 설계로 공사를 시작하
여 빛과 공간의 예술가 '제임스 터렐'의 작품을 마지막으로
2013년 5월 개관했습니다.

사계절 시시각각 변화하는 자연의 품에서 건축과 예술이 하
모니를 이루는 문화공간인 뮤지엄산은 '소통을 위한 단절'
이라는 슬로건 아래, 종이와 아날로그로 그동안 잊고 지낸
삶의 여유와 자연과 예술 속에서의 휴식을 선물하고자 합
니다.

뮤지엄산은 도시의 번잡함으로부터 벗어난 산 위에 위치해 있습니다.
홈페이지의 설명이 더없이 완벽해 인용하자면 "본관은 네 개의 윙 구
조물이 사각, 삼각, 원형의 공간들로 연결되어 각각 대지와 하늘을 사

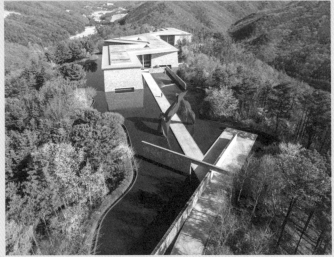

©뮤지엄산

람으로 연결하고자 하는 건축가의 철학"이 담겨 있다고 합니다.

뮤지엄 전체 관람 동선만 2.5km의 어마어마한 규모를 자랑하기 때문에 저는 '조각정원－플라워가든－워터가든－종이박물관(상설전시) － 미술관(기획전시)－제임스터렐관－명상관－스톤가든－뮤지엄 카페'순으로 돌아보시길 추천합니다.(제임스터렐관은 관람이 필수! 명상관은 취향에 따라 선택해주세요.) 웰컴센터에서 제임스터렐관, 명상관 시간제 예약권을 구매해야 하는데, 위의 코스로 관람 시 입장 시간 기준 1시간 20분 이후 시간대를 추천드립니다.

세잔 최후의 걸작이 생트 빅투아르 산을 보고 그려진 것이라면 그의 견고한 산과 닮아 있는 강원도의 뮤지엄산으로 떠나보는 것도 좋습니다. 산 위에 위치한 미술관, 울창한 산속에 위치한 뮤지엄산에서 굽이굽이 펼쳐진 오솔길을 따라가며 세잔이 겪은 인고의 시간, 우리가 걸어온 시간들을 되돌아봅시다.

무엇이
고독한 도시인을 위로하나

에드가 드가

〈자화상〉
에드가 드가, 1855

흔히 우리가 '예술가'라고 하면 머릿속에 떠오르는 이미지가 있습니다. 화려한 색감의 의상, 그 위에 묻은 물감 자국 그리고 뽀글거리는 파마머리까지, 개성이 강하고 자유로운 분위기를 풍기는 인물이 떠오르는데요. 흔히 우리가 생각하는 이미지와 완전히 정반대의 예술가가 있습니다. 그의 이름은 바로 에드가 드가입니다.

수많은 발레리나를 그려 **무희의 화가**라고 소개되는데요. 드가는 19세기 말 프랑스 미술계에 꽃핀 인상주의 화가들과 함께했습니다. 오늘날에도 전 세계가 사랑하는 모네, 르누아르, 세잔 등 인상주의 화가들과 동료이자 친구였죠. 그런데 드가는 인상주의 화가들 중에서도 가장 독특한 성격의 소유자로 손꼽힙니다. 그의 〈자화상〉

을 보며 어떤 사람일지 파악해볼까요?

〈자화상〉 속 그는 깔끔한 정장 차림에 단정한 자세로 우리를 쳐다보고 있죠. 특유의 고집스러운 성격이 드러나기도 하는데요. 스물한 살 드가의 자화상입니다. 스물한 살이라니… 동안은 아니었나 봅니다. 하여튼 절제된 포즈의 잘생긴 청년은 여느 화가들과는 조금 다른 성향의 사람이었는데요.

예를 들면 동시대를 함께 살아간 마네, 모네, 고흐는 감성적이고 즉흥적인 면모가 돋보였죠. 하지만 드가는 즉흥성이나 감성과는 거리가 멀었습니다. MBTI로 보면 ○○TJ가 아니었을까 하는데요. 퍼뜩 영감이 떠올라 캔버스에 담기보다는 꼼꼼하고 치밀하게, 그림에 메모를 한 후 작품을 완성했습니다. 철저하게 계산된 구도 속에서 작품을 구성했죠. 화가이지만 어찌 보면 전략적 사업가에 가까워 보이는데요. 돌연변이 인상주의 화가였던 드가는 성향이 달랐던 동료들과 여러 차례 갈등을 빚기도 합니다. 당시 드가는 자신의 노트에 **"자연을 바라보고 있노라면 금세 싫증이 난다."**라고 적었죠. 이처럼 드가는 자연 속에서 풍경화를 주로 그리던 인상파 화가들과는 완전히 다른 길을 걸어갑니다. 그럼 돌연변이 인상주의 화가, 드가는 어디를 무대로 삼았을까요?

• 세계에서 가장 뛰어난 데생 화가를 탄생시킨 한마디 •

드가의 본명, 화가의 풀네임은 '일레르 제르맹 에드가 드가'입니다. 여기서 일레르는 조부의 이름에서 따왔고 제르맹은 외조부의 이름에서 따와 완성됐는데요. 드가의 할아버지는 나폴리에 은행을 차려 여유로운 삶을 영위했습니다. 그는 이러한 집안에 1834년 7월 19일, 파리에서 태어납니다. 재정적으로 든든한 지원 덕분에 유복한 어린 시절을 보냈죠. 어릴 적 세상을 먼저 떠난 어머니의 빈자리는 아버지가 행복한 시간으로 채워줬는데요. 아버지는 어린 아들을 데리고 루브르 박물관에 자주 방문했다고 합니다. 아버지의 영향으로 그는 어린 시절부터 거장들의 작품에 익숙해졌죠. 그 후 학교를 졸업할 무렵부터 드가는 루브르 박물관의 작품을 모사하기 시작합니다.

집안의 맏이였던 드가는 아버지의 뜻에 따라 소르본대학교 법학부에 들어갔죠. 20대 초반 그는 든든한 집안과 소르본대학교 법학부라는 자랑스러운 명함을 달고 엄친아 코스를 밟고 있었습니다. 게다가 잘생긴 외모까지…. 드가는 그 시절 소르본의 사기캐였죠.

하지만 돌연 그는 법률가의 길을 포기하고 어린 시절부터 그토록 바라던 화가의 길로 과감하게 들어섭니다. 그림에 대한 기초를 닦고 1855년 에콜 데 보자르에 들어갈 수 있었죠. 에콜 데 보자르는 지금으로 보면 서울대학교 미대와 같은 곳입니다. 굉장한 실력

이었죠. 그는 학교에 들어가 본격적으로 미술 공부를 시작하는데요. 드가는 존경하는 선배 앵그르의 작품들을 여러 차례 묘사하고 자신의 데생을 선배에게 보여줍니다. 그러자 칭찬에 인색한 앵그르도 이례적으로 칭찬을 하는데요. **"선을 그려요, 많은 선을. 기억에 의해서건, 자연에 의해서건."** 이런 앵그르의 칭찬은 드가가 평생 자신의 근원으로 여길 정도로 뿌리 깊게 내려집니다. 훗날 과감하면서도 정교한 구도로 구성된 드가의 작품에도 영향을 미치죠.

그러곤 머지않아 에콜 데 보자르를 그만두는데요. 학교를 다녀보니 '굳이 학교에서 교육을 받지 않아도 다양한 곳에서 배울 수 있겠구나.'라는 생각을 하게 된 거죠. 드가는 누군가로부터 교육을 받고 배우기보다는 스스로 배움의 세계를 찾고 수련하고자 합니다. 그는 누구보다 자기주도적 학습에 강한 사람이었습니다. 학교를 그만두고는 여행에서 그림을 배우고자 하는데요. 당시 많은 화가 지망생들이 그랬듯 드가 역시 이탈리아로 떠납니다. 이탈리아에서 고전 작품들을 직접 보며 많은 것을 배울 수 있었죠.

> **"그저 내 무덤 앞에서 이렇게 한마디만 해주게나. 그는 데생을 사랑했다고."**
>
> – 에드가 드가

이탈리아에 머무는 동안 드가는 가족들을 모델로 한 작품을 많

〈일레르 드가의 초상〉
에드가 드가, 1857

이 남깁니다. 〈일레르 드가의 초상〉은 이탈리아에서 유학하던 시기에 할아버지를 모델로 완성한 작품입니다. 고급스러우면서도 절제된 패션 감각이 돋보이는 할아버지의 모습입니다. 또렷하게 응시하고 있는 그의 눈빛과 손동작에서는 위엄이 느껴지는 듯하고요. 드가의 초상화에서 드러나는 그만의 분위기가 초기작에서도 보입니다. 이 시기 드가는 가족들의 초상화를 여럿 그려주는데요. 가장 가까이에서 잘 알고 있는 이들의 초상화를 그리며 아마 화가 스스로도 또 다른 배움을 얻을 수 있었을 겁니다.

사실 이 시기 드가는 방황의 시간을 보내고 있었는데요. 여행을 마치고 다시 파리로 돌아온 그는 자신이 앞으로 나아갈 작업의 방향성에 대해 고민하고 있었죠. 전통과 관례를 따르며 주류 세력에 맞춰갈지 혹은 파리의 젊은 동료 화가들과 혁신의 길을 만들어갈지 갈림길에 서 있었습니다. 보통 우리가 생각하기에 이제 시작하는 젊은 예술가라면 혁신의 길을 창조할 것 같죠? 하지만 언제나 예외는 있죠. 드가가 바로 그 반대의 경우였습니다.

• 내 인생의 구원자들 •

드가에게 1859년부터 1865년 청년기는 불안과 회의의 시기였습니다. 젊은 시절 드가는 주류 사회에 인정받고자 부단히 노력했죠. 핑

장한 양의 작품을 쏟아내듯 그렸지만 이것들이 어느 날 한낱 거품처럼 사라지는 것은 아닌지 항상 의심하고 불안해했습니다. 20대 초중반 새로운 길을 향한 성장통이 꽤 오랫동안 계속됐는데요. 시간과 경험이 쌓이며 마침내 스스로가 가진 틀을 깨고 나와 자신만의 길을 찾을 수 있었죠. 이 시기를 이겨낼 수 있었던 것은 스스로 답을 찾은 것도 있었지만 무엇보다 그에게는 힘이 되어주는 존재들이 있었기 때문입니다.

혼자 빛나는 별은 없다고 하죠. 어떤 길로 나아갈 때, 새로운 미래를 준비할 때, 주변의 응원과 믿음은 큰 영향을 미칩니다. 아무리 재능 있는 천재라 할지라도 누군가의 무한한 믿음이 없다면 언젠가는 회의감의 늪에 갇히기 마련입니다. 주변의 믿음과 사랑이 있을 때 비로소 별은 어둠을 밝히며 반짝이는 존재로 완성되죠. 빈센트 반 고흐에겐 평생을 뒷바라지해준 동생 테오 반 고흐가 있었고, 이중섭 화가에겐 '남쪽에서 온 복 많은 여인' 사랑하는 아내 이남덕 여사가 있었죠. 화가들의 인생을 살펴보면 누구에게나 그의 빛나는 재능을 알아봐준 소중한 이들이 존재했습니다. 이처럼 드가 역시 주변 이들의 따뜻한 사랑과 응원이 있었기에 성장통을 이겨낼 수 있었습니다. 특히 아버지는 누구보다 아들의 고충을 이해하고 있었는데요. 불안의 늪에 빠져 있던 드가에게 아버지는 이런 말을 합니다.

"마음을 편안하게 가져라. 조용하면서도 꾸준한 연습을 통해 네가

선택한 길로 정진하거라. 다른 사람 아닌 네 스스로 택한 길이다. 거듭

말하지만 훌륭한 일을 해낼 수 있다는 확신을 갖고 평온한 마음으로

계속 작업해 나가려무나. 네 앞에는 밝은 미래가 있다. 그러니

낙담하거나 걱정하지 말아라."

– 오귀스트 드 드가(드가의 아버지)

아버지는 이제 막 자신의 길을 걸어가는 드가의 방황을 정확하게 알고 있었고 무한한 신뢰로 무장한 응원을 보냅니다. 그의 동생역시 마찬가지였는데요. 동생은 '형은 잠시도 쉬지 않고 작업에 몰두했고, 형의 마음을 사로잡는 것은 오직 그림뿐이었다.'라고 회상했죠. 어쩌면 사랑하는 이들의 믿음이 있었기에 돌연변이 화가 드가가 탄생할 수 있었는지도 모르겠습니다.

• 내 그림을 찢어버린 마네에게 감사를 •

1859년 파리로 돌아온 드가는 다시 루브르 박물관에서 작품 모작을 시작하는데요. 선배들의 작품을 통해 탐구를 이어가고 있었죠. 그런데 사실 루브르에서 드가가 얻은 가장 소중한 선물은 화가 에두아르 마네와의 만남이었습니다.

두 화가의 운명 같은 만남은 1863년 루브르 박물관의 벨라스케스 작품 앞에서 이뤄졌죠. 드가는 벨라스케스의 작품을 에칭 판화로 옮기고 있었는데요. 에칭 판화는 매끄러운 금속판에 홈을 판 뒤 그곳에 잉크를 채워, 강한 압력을 이용해 종이에 찍어내는 방식입니다. 이때 드가는 밑그림도 생략하고 곧바로 판에 스케치 작업을 하고 있었죠. 기본적으로 선을 다루는 실력이 굉장했던 드가였기에 가능한 일이었는데요.

놀라운 묘사력을 드러내는 드가를 본 마네는 순간을 놓치지 않고 그에게 다가갑니다. "그렇게도 할 수 있군요?" 놀란 표정을 감추지 못하고 드가에게 말을 걸었죠. 이렇게 두 화가의 우정이 시작되었습니다. 이야기를 나눌수록 둘은 마음이 통한다고 생각했고, 나이 차이도 얼마 나지 않는 두 사람은 금세 친구가 되었죠. 운명 같은 만남을 시작으로 드가는 마네로부터 많은 영향을 받게 됩니다.

당시 마네는 프랑스 미술계에 파격적인 행보를 이어가던 화가였는데요. 1863년은 나폴레옹 3세의 허락으로 살롱전에 떨어진 작품들을 모아 낙선전이 개최된 해입니다. 파리 최초의 낙선전에서 압도적으로 많은 이들의 시선을 사로잡은 작품은 바로 마네의 〈풀밭 위의 점심식사〉였습니다. 숲에서 피크닉을 하던 파리지앵의 모습을 담았는데요. 오늘날 우리가 보기엔 지극히 평범한 풍경화 같지만 작품이 공개된 당시 마네는 온갖 혹평에 휩싸여야 했습니다. 도대체 뭐가 문제였을까요?

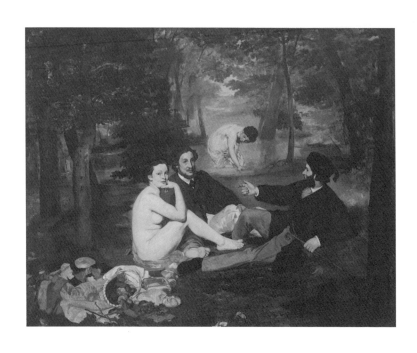

〈풀밭 위의 점심식사〉
에두아르 마네, 1863

⟨에두아르 마네 부부⟩
에드가 드가, 1868

당시 시선으로 바라본 〈풀밭 위의 점심식사〉는 기본적인 원근법도 맞지 않고 채색도 제대로 되지 않은 작품이었습니다. 하지만 그보다도 문제가 되었던 건 중앙에 앉아 있는 여성인데요. 단순히 누드화라는 이유 때문이 아니었습니다. 당시 누드로 그려질 수 있는 존재는 한정적이었는데요. 오직 고대 신화 속 여신 비너스나 아기천사만이 누드로 그려질 수 있었죠. 하지만 마네의 작품 속 여성은 마네의 친구였던 빅토린 뫼랑이었습니다.

자, 이제 이야기가 예상되나요? 마네는 고상한 신화의 이야기를 담은 것이 아닌 자신이 살고 있던 살아 있는 파리의 모습을 솔직하게 담았던 겁니다. 당시 파리 뒷골목에서 흔히 벌어지던 매춘의 현장을 그린 것이죠. 마네는 고상하게 과거의 역사나 신화를 아름답게 포장하기보다 솔직하게 자신의 눈에 비친 풍경을 담았습니다. 하지만 이런 마네의 파격적인 작품은 파리에 많은 논란을 낳았고, 파리 길거리에서 마네를 모르는 사람은 아무도 없었다고 합니다.

두 사람은 루브르에서 그리고 스튜디오에서 오랜 시간을 함께하며 서로의 작품에 대한 조언을 아끼지 않았습니다. 그렇게 서로 친밀해졌는데요. 드가가 마네에게 작품을 선물하기도 합니다. 〈에두아르 마네 부부〉가 바로 드가가 마네 부부의 초상화를 그려 선물한 작품인데요. 소파에 누워 있는 마네와 피아노를 치고 있는 마네 아내의 모습을 담았죠. 그런데 작품을 다시 한번 보니 오른편이 이상하지 않나요? 지워져 있는 것 같죠?

사실 이 작품의 오른편은 찢어졌습니다. 아니 찢겼다고 해야겠죠. 마네는 아내의 얼굴이 맘에 들지 않는다며 그림을 찢어버렸는데요. 당황한 드가는 바로 작품을 들고와 복구할 방법을 찾습니다. 캔버스에 새롭게 이어붙여 다시 그려보려는 시도도 하는데요. 하지만 결국 그림을 복원하는 데에는 실패하고 잘려나간 흔적 그대로를 내보이고 있습니다. 예상치 못하게 잘려나간 부분을 통해 앞으로 등장할 드가의 과감한 구도가 떠오르기도 하는데요. 이렇듯 드가는 마네와 함께하며 많은 부분을 자신의 것으로 익혀나갑니다.

물론 불같이 예민한 두 사람의 우정이 그리 오래가진 못합니다. 그럼에도 초창기에는 함께 살롱전에 도전하며 진한 우정을 다지기도 했죠. 그러다 머지않아 마네는 과거보다는 현재 우리 시대와 함께하는 걸 그려야 한다고 이야기합니다. 당시 드가는 그저 살롱전의 기준에 맞는 역사화만을 그리며 방황하고 있었습니다. 아직 어떤 길로 가야 할지 정하지 못했었죠. 때마침 마네와의 만남으로 그는 어느 정도 방향성을 찾았습니다. 이제 드가 역시 과거의 것이 아닌 현재 우리와 함께하는 것에 관심을 가지고 그림을 그리기 시작합니다. 파리의 관찰자, 에드가 드가의 시선은 이렇게 탄생했습니다.

• 대도시의 고독을 그리는 화가 •

1870년대 들어 드가의 인생에 터닝 포인트가 찾아오는데요. 바로 제1회 인상파 전시회입니다. 화가들은 더 이상 살롱전에 자신들의 그림이 걸리길 바라지 않고 스스로 독립적인 전시회를 만들게 됩니다. 이 전시회의 공식 이름이 바로 〈무명 화가, 조각가, 판화가, 예술가 협회전〉이었죠. 하지만 드가는 첫 전시회에선 큰 성과를 거두지 못합니다. 그는 첫 전시회에 〈압생트를 마시는 사람〉을 포함해 10점의 작품을 출품했는데요. 그의 특징이 돋보이는 작품이지만 당시 좋은 평가도 받지 못하고 작품도 거의 팔리지 못한 채로 끝이 납니다.

〈압생트를 마시는 사람〉은 말 그대로 파리의 어느 카페에서 압생트 한 잔 마시고 있는 이의 모습을 담았는데요. 그림 속 등장하는 인물들의 얼굴을 자세히 살펴볼까요? 표정이 그리 밝지 않습니다. 현실의 무게에 억눌려 잔뜩 지친 표정으로 잠시 휴식을 취하고 있는 모습인데요. 고독한 도시인의 모습을 담아내며 쓸쓸한 분위기를 고조시켰죠. 오늘날에도 그리고 당시에도, 거리의 카페에서 흔히 볼 수 있는 풍경이었는데요. 드가는 길거리에서 이 작품을 완성한 것이 아니라 작업실에서 상황을 연출해 그림을 그렸습니다. 두 명의 모델에게 그가 부탁했던 것은 '알코올 중독자처럼 있어 달라.'였죠. 그러곤 40도가 넘는 높은 도수의 압생트를 마시고 취해버

〈압생트를 마시는 사람〉
에드가 드가, 1876

린 도시인의 모습을 화폭에 담았습니다. 과거에 머물러 미화된 풍경이 아닌 살아 있는 현시대를 그리기 시작한 드가입니다.

이렇게 드가는 1874년 열린 첫 번째 인상주의 전시회를 기점으로 새로운 작업 방향을 찾습니다. 그렇게 드가는 모네와 함께 인상주의 전시회를 개최하고 지켜나가죠. 그리고 이 전시회를 기점으로 마네와 드가의 차이점이 확연히 드러납니다. 마네는 새로운 전시회에 참여하지 않고 어떻게든 살롱전의 문턱을 넘어서고자 했지만, 드가는 아니었습니다. 살롱전보다는 새로운 전시회를 이끌어가고 싶었죠. 이렇게 인상주의 전시회를 통해 드가는 마네로부터 독립할 수 있었습니다. 그는 여덟 번의 인상주의 전시회 중 일곱 번을 참여했을 정도로 인상주의 화가 그룹을 이끌어갔는데요. 하지만 첫 전시회부터 드가만의 확고한 색깔이 튀는 것은 사실입니다. 당시 전시에 함께하는 화가들의 대부분이 햇빛 아래에서 자연 풍경화를 담았다면 드가는 조금 다른 풍경을 완성하죠. 자연보다는 대도시의 쓸쓸하고 고독한 풍경을 담습니다. 자신의 길을 찾고 이젠 자신만의 작품을 보여주기 시작한 드가, 마침내 그가 찾은 작업 무대는 어디였을까요?

• 동정도, 동경도 없이 그저 담을 뿐이다 •

무희의 화가라 칭해지는 에드가 드가. 그의 작업 무대는 극장이었고 작업의 주인공은 극장 위의 무용수들이었습니다. 〈오케스트라 연주자들〉은 드가의 작업에 새로움을 예고하는데요. 그는 극장에서 누구보다 빛나는 발레리나들을 화폭에 담기 시작합니다. 사실 이런 드가의 작품에는 숨겨진 비밀이 있는데요.

1870년, 서른여섯 살의 드가는 시력이 급격히 나빠지기 시작합니다. 프로이센 프랑스 전쟁에 참전해 사격 연습을 하던 중 오른쪽 눈의 시력이 저하됨을 느끼죠. 그리고 이후 왼쪽 눈까지 시력을 잃어가며 또렷하게 보이던 것들도 일그러진 형태로 보이기 시작합니다. 드가는 눈부심을 심하게 느껴 제대로 빛을 마주할 수 없게 되자 점점 빛을 피하게 되는데요. 이 시기 그의 성격도 신경질적으로 변해 까칠함이 배가 되었다고 합니다. 그림을 그리는 화가에게 온전하지 못한 시력은 치명적이니까요.

하지만 드가는 바로 이 시기부터 무대 위 조명을 받고 있는 발레리나를 그리기 시작했죠. 어둠 속에서 막연한 두려움을 느끼던 시기에 오히려 정면으로 문제를 마주하고 새로운 돌파구를 찾습니다. 그런데 무희의 화가의 탄생을 알린 첫 작품 〈오케스트라 연주자들〉의 주인공은 발레리나가 아닌데요. 작품의 제목에서도 알 수 있듯 작품의 주인공은 무대 앞에 자리잡은 오케스트라 연주자들입니

〈오케스트라 연주자들〉
에드가 드가, 1872

다. 이 작품 바로 이전에 그려진 〈파리 오페라의 오케스트라〉는 훨씬 정교하게 오케스트라 연주자들과 악기를 묘사했는데요. 이 작품 역시 드가의 최초의 계획은 연주자들의 초상화였습니다.

드가는 검은 정장을 입은 연주자들의 모습을 아주 가까이에서 화면 가득 채워 놓았죠. 하지만 무대에서 화려한 의상을 입고 있는 발레리나가 등장하면서 멀리 있는 이들에게 시선이 쏠리게 됩니다. 오케스트라와 발레리나의 경계는 무대를 바라보는 우리와의 경계처럼 느껴지기도 하는데요. 드가는 바로 무대 위에 선 사람과 이를 바라보는 사람 사이에 생기는 묘한 분위기를 담습니다.

> "보이는 것을 복사하듯 그리는 것은 아주 좋다. 그러나 기억 속에
> 여전히 남아 있는 것을 그리는 편이 훨씬 좋다."
> – 에드가 드가

무대 위에서 화려하게 빛나는 발레리나, 이들이 무대의 주인공이 되기까진 무대 뒤에서의 치열한 노력과 경쟁이 있었는데요. 〈발레 수업〉을 한번 보시죠. 당시 파리의 유명 안무가였던 쥘 페로가 발레 수업을 지도하고 있는데요. 수많은 발레리나들이 각자 수업을 따라가기 바빠 보이죠. 이렇게나 많은 발레리나 중 경쟁에서 살아남은 극소수의 발레리나만이 화려한 무대에 설 수 있었겠죠?

무대 위 화려하고 우아한 발레리나의 무대 뒤편 현실은 너무나

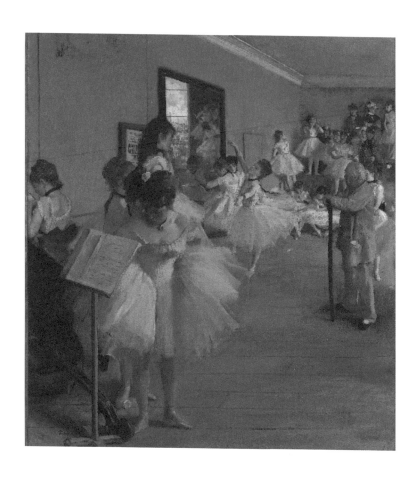

〈발레 수업〉
에드가 드가, 1873

치열하고 고단했습니다. 대부분이 노동자 계급 출신으로 일고여덟 살 무렵부터 강도 높은 훈련을 받아야 했는데요. 뼈가 굳기 전 유연한 상태에서 훈련을 시작해야 했기에 아주 어린 나이부터 그들의 길이 정해졌죠. 매일 오전 7시부터 오후 4시까지는 수업을 받고 이후에도 공연 연습을 해야 했습니다. 하루 종일 연습실에서 고된 훈련이 이어졌는데요. 이런 훈련을 이겨낸다고 해서 모두가 무대 위 주인공이 되는 것도 아니었습니다. 열 살 무렵에 테스트로 한 차례 걸러지고 그 이후에도 1년에 한두 번씩 테스트를 통해 무대에 설지 뒤편에 남을지 위치가 정해졌습니다. 가혹한 과정의 연속인 발레리나의 길, 이 어린 아이들은 무엇을 위해 이토록 고된 훈련을 이어 나갔을까요?

극장에 값비싼 입장료를 주고 들어가야만 관람할 수 있는 발레는 귀족이나 상류층만이 즐기는 문화생활이었습니다. 따라서 발레리나로서 성공한다면 어두운 현실의 그림자를 단번에 지울 수 있었죠. 당시 발레리나로 성공하면 교사의 무려 8배나 되는 연봉을 받을 수 있었다고 합니다. 현실적으로 계급 이동이 쉽지 않던 시절, 어린 소녀들은 무대 위 화려한 조명을 이용해 밝은 세상으로 나아가고자 했습니다. 자신들의 몸이 망가질 때까지 죽도록 치열하게 노력해서 말이죠.

그래서 사실 드가의 작품을 살펴보면 생각보다 무대 위 공연을 하고 있는 발레리나의 모습은 많지 않습니다. 대부분 무대 뒤편에

서 연습을 하거나 무대에 오를 준비를 하고 있는 이들의 모습이죠. 그는 화려한 무대 위의 모습을 뒤로한 채 한없이 고단했던 이들의 현실을 담고자 했습니다.

드가는 있는 그대로의 발레리나를 바라보고 화폭에 담습니다. 이들을 동정하지도 동경하지도 않았는데요. 그의 작품 속 발레리나의 몸짓에서는 쓸쓸함과 함께 뜨거운 열정이 동시에 느껴집니다. 무희의 화가였던 드가의 눈에 포착된 가장 현실적인 모습이겠죠. 사실 〈발레 수업〉은 안무가부터 스무 명이 넘는 발레리나를 모두 따로따로 관찰하고 스케치한 후 다시금 합쳐진 모습입니다. 즉 모든 건 드가의 계획과 계산으로 구성된 화면인데요. 〈발레 수업〉은 첫눈에 봤을 땐 평범한듯 안정적으로 보이지만, 당시 그림 좀 배웠다 하는 관람객들에게는 아주 파격적인 구도였습니다. 거친 마감부터 화면 중앙을 가로지르는 대각선 등 드가 특유의 구도로 우리의 시선을 빼앗고 있죠.

• 나와 너의 발레리나 •

"화가는 같은 대상을 열 번, 백 번이라도 반복해서 그려보아야 한다. 미술에서는 동작 하나라도 우연은 없다."
– 에드가 드가

드가만의 시선, 그의 구도는 〈연습봉으로 연습하는 두 발레리나〉에도 잘 드러납니다. 드가의 작품은 종종 한쪽으로 치우쳐 있다는 느낌을 받는데요. 이번 작품도 마찬가지죠. 연습실 바닥을 통해 여백의 미를 보여줍니다. 전체적인 화면 구성은 연습봉의 방향을 따라 왼쪽과 오른쪽으로 흘러가는데요. 왼편 구석에 보면 물뿌리개가 보이죠? 연습 도중 마룻바닥이 마르는 상황을 방지하기 위해 물뿌리개가 한 편에 놓여 있었습니다. 그럼 드가의 서명도 찾아볼까요? 물뿌리개 바로 옆에 보면 사선 방향으로 'Degas' 그의 서명이 보입니다. 물뿌리개 바로 옆에 자리 잡은 서명이 여백의 미가 돋보이는 이 작품의 중심을 잡아주고 있는 겁니다.

이렇듯 드가는 화면을 구성하고 우아하게 자르는 대가였는데요. 이는 마치 오늘날 찰나의 순간을 포착하는 스냅 사진 혹은 영화의 스틸 이미지와도 닮아 있습니다. 그가 활동하던 시기에는 카메라가 발명되어 화가들은 많은 변화를 마주했죠. 이때 그는 오히려 카메라와의 정면 돌파를 시도합니다. 카메라로 사진 찍듯 풍경을 새로운 구도로 자신의 화폭에 담아갔죠.

〈에투알〉은 무대 위 빛나는 발레리나를 묘사한 작품인데요. 에투알은 프랑스어로 '스타, 별'이라는 뜻으로 발레단의 프리마돈나, 수석 무용수를 의미합니다. 주연급의 발레리나 중 최고 수준으로 인정받아야 에투알로 지명될 수 있었죠. 드가는 화려하게 빛나는 에투알을 위에서 내려다본 새로운 구도로 표현하는데요. 왼쪽 구

〈연습봉으로 연습하는 두 발레리나〉
에드가 드가, 1877

석에는 그녀를 지켜보고 있는 중년 남성의 모습까지 담습니다. 동시에 빠른 속도감과 리듬감 그리고 몽환적인 분위기까지 풍기죠.

〈에투알〉은 파스텔로 그려진 작품인데요. 말년의 드가는 시력 저하로 유채 물감보다는 파스텔을 선호하였고, 색을 칠한 후 비벼서 번지도록 해 몽환적인 분위기를 표현해냈죠. 말년의 드가는 시력과 청력을 모두 잃어가 1907년에 이르러서는 마치 '펜싱하듯' 파스텔을 휘두르며 그림을 그려나갔다고 합니다. 마지막 순간까지도 한 치의 흐트러짐 없이 스튜디오에 틀어박혀 작업에 전념하면서요.

평생 독신으로 오로지 그림에만 몰두했던 드가의 작품은 그의 작품 속 발레리나와도 닮아 있습니다. 하나의 동작을 위해 수십 수백 번씩 반복하며 무대를 완성해갔던 발레리나처럼 드가 역시도 하나의 형태를 얻기까지 수십 수백 번의 드로잉 과정이 있었을 텐데요. 치밀하게 계획하여 작품을 완성한 화가였기에 치열하고도 아름다운 과정을 화폭에 담을 수 있었던 것은 아닐까 싶습니다.

하루하루를 살아내기 위해 발레리나가 된 이들을 평가하지 않고 담아낸 예술가가 누가 있을까, 그의 시선을 끝을 따라가 보니 드가라는 사람을 만날 수 있는 듯합니다. 드가에게 예술은 천재적 영감의 표현이 아닌 노력의 결실이었습니다. 끊임없이 노력하는 그의 삶을 통해 삶의 여정, 과정의 아름다움을 탐구해봅니다.

〈에투알〉
에드가 드가, 1876

(에드가 드가의 이야기와 함께하기 좋은
한국의 보석 같은 미술관)

빛의 시어터

주소 서울 광진구 워커힐로 177 워커힐호텔 B1층

정기 휴무 연중무휴

관람 시간 월~목 10:00~18:20

 금~일 10:00~19:10

소개 한국 공연문화의 중심이자 역사의 공간이었던 워커힐 대
극장이 빛으로 다시 태어났습니다. 1963년 워커힐 대극장
은 현대적인 무대시설을 갖춘 최초의 극장으로 개관하였고
이후 세계 최정상급 외국 쇼를 초청하며 한국의 문화관광
을 대표하는 공연이자 극장으로 자리매김했습니다. 그리고
2022년, 더 이상 운영되지 않던 워커힐 대극장이 조명, 무대
장치 등 공간의 장점을 살린 새로운 문화예술 공간으로 재
탄생했습니다. 고화질 프로젝터와 서버, 스피커는 물론, 서
울 지역 최대 규모인 21m 층고와 약 1,500평 넓이를 가진
공간에서 관객은 압도감과 함께 작품을 온전히 느낄 수 있
습니다.

무희의 화가, 드가의 작품과 어울리는 공간으로 이번엔 조금 새로운
곳을 추천해볼까 하는데요. 바로 서울 광진구에 위치한 빛의 시어터

입니다. 미디어아트 원조 맛집으로 알려져 있죠. 공간과 작품이 만나 새로운 경험을 할 수 있는 몰입형 예술 전시를 선보이는 곳입니다. 빛의 시어터는 오늘날 예술을 새롭게 감상하고 즐길 수 있는 전시 공간인데요.

사실 과거 이곳은 완전히 다른 공간이었습니다. 1963년 현대적인 무대시설을 갖춘 최초의 극장, 워커힐 대극장으로 개관했던 곳인데요. 하니비 쇼부터 라스베이거스 쇼, 할리우드 쇼 그리고 리도 쇼까지 세계적인 공연이 펼쳐지던 무대였습니다. 또 오랜 기간 공연 문화예술의 중심지이기도 했습니다. 퍼시픽 홀, 가야금 홀, 워커힐 대극장 등 많은 분들이 각기 다른 이름으로 기억할 겁니다. 이렇듯 오늘날 과거 공연문화 예술의 중심지였던 워커힐 대극장이 새로운 문화예술 공간으로 재탄생되었습니다. 극장의 조명, 무대장치 등 과거의 것을 보존하면서 예술과 미래의 기술력이 만나 완전히 새로운 공간으로 거듭난 것인데요. 세상에서 가장 아름답고 거대한 화가들의 캔버스로 탈바꿈했답니다.

빛의 시어터는 21m 층고와 1500평의 규모로 잠시 영화 속에 들어온 듯한 착각에 빠지게 합니다. 전시 공간으로 들어가면 왼편에는 구불구불 이어진 통로가 보이고요. 이 통로는 과거부터 배우들이 사용하던 것으로 무대와 연결되는 공간입니다. 이곳을 따라 깊숙이 들어가면 21m 높이에서 뻥 뚫린 무대 공간이 보이는데요. 관객석과 무대를 자유롭게 이동하실 수 있습니다.

아래층으로 내려가면 극장의 분위기가 물씬 나는 공간들이 보입니

photo ©TMONET

다. 무대 위 배우들이 오르락내리락 사용하던 리프트 공간도 살펴볼 수 있고요. 그 안쪽 공간에서는 전통 의상을 보관 중이고 오묘하게 가려진 방도 하나 보일 겁니다. 이곳이 바로 배우들의 분장실, 그린룸입니다. 무대에 오르기 전 마지막으로 거울을 보며 매무새를 가다듬고 준비하던 곳인데요. 현재도 분장실의 콘셉트 그대로 연출되어 있습니다. 한 가지 팁을 드리면 분장실은 조명이 워낙 화사해서 인생 사진을 남기기 최적의 공간입니다.

　무희의 화가, 드가의 작품 속 주인공이 되었던 발레리나들도 이런 무대에 오르고 또 뒤편에서 준비하는 시간을 가졌을 텐데요. 여러분도 극장의 흔적을 머금고 있는 빛의 시어터에서 새로운 경험을 해보시면 좋겠습니다.

이번 생은 너로 정했다
"한국 미술관 즐겨찾기"

여러분, 혹시 저희가 쉬는 날에도 늘 문을 열어두는 곳이 미술관인 걸 알고 있나요? 미술관은 대체로 주말에 쉬지 않습니다. 연휴에도 쉬지 않죠. 그렇게 남들이 쉬는 날에도 늘 관람객을 맞을 준비를 하고 있답니다.

저는 직업 특성상 전국의 미술관을 다니며 정말 보석 같은 미술관을 만나는 순간들이 많았습니다. 국내에도 이렇게 매력적인 미술관이 많다는 걸 깨닫는 소중한 경험이었죠. 그때부터 도장 깨기하듯 전국에 숨은 미술관을 찾아다녔고 나만 알고 싶지만, 모두가 방문했으면 좋겠는 미술관을 노트에 추가해 갔는데요. 드디어 이 비밀노트를 공개하게 되었네요.

《홀리데이 인 뮤지엄》을 위해 미술관 열 곳을 고르며 '이 미술관도 참 좋은데…' 하며 더 소개하지 못하는 것이 못내 아쉬웠습니다. 모두 저마다의 가치와 의미를 담고 있고 그곳에는 무수히 많은 예술가들이 우리에게 보이기를 바라고 있기 때문이죠.

그러니 앞서 소개된 열 곳을 다 둘러보셨다면 비밀노트에 수록된 곳도 한번씩 들러보세요. 이번 휴일에는 집과 동네를 떠나 새로운 휴식법을 찾아보시죠! 가족들과 연인과, 친구들과 함께하면 "그 어디든 낙원"일 테니까요.

비밀노트

서울

☐ 국립현대미술관 덕수궁
☐ 국립현대미술관 서울
☐ 그라운드시소 서촌
☐ 그라운드시소 성수
☐ 김종영미술관
☐ 김리아갤러리
☐ 뉴스뮤지엄 연희점
☐ 대림미술관
☐ 동대문디자인플라자
☐ 디뮤지엄
☐ 러브컨템포러리아트
☐ 롯데뮤지엄
☐ 리움미술관
☐ 마이아트뮤지엄
☐ 문화역서울284
☐ 뮤지엄 209
☐ 사비나미술관
☐ 서울공예박물관
☐ 서울시립미술관
☐ 서울시립 남서울미술관
☐ 서울시립 북서울미술관
☐ 석파정 서울미술관
☐ 성곡미술관
☐ 성북구립미술관
☐ 세화미술관
☐ 소마미술관
☐ 스페이스K 서울
☐ 아라리오뮤지엄 인 스페이스
☐ 아라아트센터
☐ 아모레퍼시픽미술관
☐ 에스파스 루이 비통 서울

- ☐ 예술의 전당
- ☐ 원앤제이 갤러리
- ☐ 일민미술관
- ☐ 자하미술관
- ☐ (전시관) 피크닉
- ☐ CXC아트뮤지엄
- ☐ OCI 미술관
- ☐ PKM 갤러리

경기

- ☐ 경기도미술관
- ☐ 고양시립 아람미술관
- ☐ 국립현대미술관 과천
- ☐ 미메시스 아트 뮤지엄
- ☐ 백남준아트센터
- ☐ 벗이미술관
- ☐ 블루메미술관
- ☐ 소다미술관
- ☐ 아트센터 화이트블럭
- ☐ 양주시립민복진미술관
- ☐ 양주시립장욱진미술관
- ☐ 영은미술관
- ☐ CICA미술관

인천

- ☐ 아트플러그 연수
- ☐ 인천아트플랫폼
- ☐ 파라다이스 아트스페이스

강원

- ☐ 바우지움조각미술관
- ☐ 이상원미술관
- ☐ 정선 507미술관

충남
- ☐ 국립현대미술관 청주
- ☐ 리각미술관
- ☐ 아미미술관
- ☐ 천안시립미술관

대전
- ☐ 대전시립미술관
- ☐ 이응노미술관

경북
- ☐ 경주솔거미술관
- ☐ 우양미술관
- ☐ 포항시립미술관

대구
- ☐ 대구간송미술관(2024년 개관 예정)
- ☐ 대구예술발전소
- ☐ 봉산문화회관
- ☐ 83타워

경남
- ☐ 경남도립미술관
- ☐ 마산현대미술관
- ☐ 울산현대예술관
- ☐ 전혁림 미술관
- ☐ 진주시립이성자미술관
- ☐ 창원시립마산문신미술관

전북
- ☐ 남원시립김병종미술관
- ☐ 전북도립미술관
- ☐ 전주현대미술관
- ☐ 정읍시립미술관

□ 팔복예술공장

전남
□ 대담미술관
□ 아쿠아플라넷 여수
□ 전남도립미술관

제주
□ 김영갑갤러리두모악
□ 본태박물관
□ 빛의 벙커
□ 수풍석 뮤지엄
□ 아라리오뮤지엄
□ 아르떼뮤지엄
□ 왈종 미술관
□ 유동룡미술관
□ 유민미술관
□ 저지문화예술인마을
□ 제주도립김창열미술관
□ 제주특별자치도립미술관
□ 제주현대미술관
□ 포도뮤지엄
□ 훈데르트바서파크

홀리데이 인 뮤지엄

초판 1쇄 발행 2023년 12월 4일
초판 2쇄 발행 2023년 12월 25일

지은이 한이준
펴낸이 유정연

이사 김귀분
책임편집 서옥수 **기획편집** 신성식 조현주 유리슬아 황서연 정유진 **디자인** 안수진 기경란
마케팅 반지영 박중혁 하유정 **제작** 임정호 **경영지원** 박소영

펴낸곳 흐름출판(주) **출판등록** 제313-2003-199호(2003년 5월 28일)
주소 서울시 마포구 월드컵북로5길 48-9(서교동)
전화 (02)325-4944 **팩스** (02)325-4945 **이메일** book@hbooks.co.kr
홈페이지 http://www.hbooks.co.kr **블로그** blog.naver.com/nextwave7
출력·인쇄·제본 (주)삼광프린팅 **용지** 월드페이퍼(주) **후가공** (주)이지앤비(특허 제10-1081185호)

ISBN 978-89-6596-605-0 03600